因為導演，所以電影

——當代電影導演群像

編著／曾柏仁

序

本書介紹當代四十五位電影導演及他們的部分作品（共計二百部），會選擇他們來介紹給讀者，乃是基於他們已在國際上具有一定的知名度，且絕大部分在台灣都有專書或雜誌專文加以介紹，更重要的是，他們的不少作品也都可在台灣尋得。當然，即使是揀選一百名導演都必會有遺珠之憾了，更遑論四十五名導演的代表性，掛一漏萬之處，還望讀者海涵。

在內容上，本書側重於介紹導演作品而非導演本人，除了簡介每部電影的劇情大要外，本書對於導演在片中所使用的手法及欲探討的主題亦嘗試說明，唯因篇幅所限，本書無法如其他專文一般，對一部電影作細膩而全面的介紹或詮解。筆者以為任何形式的介紹與解析，均無法真達電影本身，更無法如實助讀者玩味無法言說的影像，基於工具書性質的寫作目的，本書於附錄中舉列十七個可接觸到這四十五位導演作品（共二百六十八部）之觀影管道，期能對欲由導演入手一窺當代電影堂奧的讀者有所幫助。

David A. Cook所著的 *A History of Narrative Film*（N.Y.: Norton, 1996）與黃仁先生所著的《歐

序

★

i

美電影名導演集（上）（下）》（台北：聯經，一九九五年）提供本書不少背景資料，至於其他的參考文章出處已於註處說明，故不再另章細列。

《因為導演，所以電影》是本入門人寫給入門人的書，書中若有謬誤之處，還請讀者不吝指正。蔡舜玉小姐、黃允中先生，以及于善祿先生是本書幕後推動搖籃的手，在此予以致謝。

最後還要感謝那使書寫過程不再寂寞的、始終鼓舞著我的鈺婷。

曾柏仁

目錄

序 i

美國 1

勞勃·阿特曼 …… 2

史丹利·庫柏力克 …… 9

羅曼·波蘭斯基 …… 18

伍迪·艾倫 …… 25

法蘭西斯·福特·柯波拉 …… 33

布萊恩·狄帕瑪 …… 39

馬丁·史柯西斯 …… 44

大衛·林區 …… 55

奧立佛·史東 …… 61

史蒂芬·史匹柏 …… 67

吉姆·賈木許 …… 75

喬·柯恩（柯恩兄弟） …… 83

昆汀·塔倫提諾 …… 90

英國 95

阿弗烈德·希區考克 …… 96

肯·羅素 …… 104

彼得·格林那威 …… 110

紐西蘭 121

珍・康萍……122

加拿大 129

大衛・克羅能堡……130

艾騰・伊格言……138

義大利 145

米開朗基羅・安東尼奧尼……146

菲德烈柯・費里尼……154

羅貝托・貝尼尼……161

西班牙 165

路易斯・布紐爾……166

派得羅・阿莫多瓦……179

法國 187

尚－賈克・貝內……188

盧・貝松……193

李歐・卡霍……198

德國 203

文・溫德斯……204

波蘭 213

克里斯多夫・奇士勞斯基 …… 214

南斯拉夫 223

艾米・庫斯杜力卡 …… 224

丹麥 231

拉斯・馮・提爾 …… 232

芬蘭 239

阿基・考利斯馬基 …… 240

希臘 247

西奧・安哲羅普洛斯 …… 248

伊朗 261

阿巴斯・基阿諾斯塔米 …… 262

日本 269

黑澤明 …… 270

大島渚 …… 280

伊丹十三 …… 288

目錄 ★ v

兩岸三地
（台灣、中國大陸、香港）295

侯孝賢‧‧‧‧‧296
李安‧‧‧‧‧303
蔡明亮‧‧‧‧‧310
張藝謀‧‧‧‧‧315
陳凱歌‧‧‧‧‧322
羅卓瑤‧‧‧‧‧333
關錦鵬‧‧‧‧‧339
王家衛‧‧‧‧‧344

附錄 351

附錄一：觀影管道‧‧‧‧‧352
附錄二：導演出生年表‧‧‧‧‧378

美 國

勞勃・阿特曼

許多導演晚期的作品常趨於個人內省或哲學化，像德裔美國導演阿特曼這般年逾七十而不改辛辣本色的並不多見。曾在二次大戰擔任飛行員的阿特曼，擅長以喜劇風格嘲諷美國中產階級，乃至資本主義下虛浮的人心，出自好萊塢的他以犀利的批判角度省視好萊塢體制，然而在這些批判與揶揄的背後，亦能看得到他觀照人情的另一面。

1

超級大玩家

阿特曼在八〇年代的作品並沒獲得多少共鳴，而九〇年代初的《超級大玩家》則證明了阿特曼的寶刀未老。電影製片公司的主管葛里芬‧米爾（提姆‧羅賓斯飾）屢遭匿名編劇家用明信片加以恐嚇，他懷疑寄信人是大衛‧卡漢，理由是半年前他曾經帶著作品約見葛里芬，葛里芬曾答應會再與他連絡卻食言了。一夜，透過卡漢女友瓊的告知，葛里芬在帕薩迪那區一家放映《單車失竊記》的戲院中找到卡漢，兩人後來在酒吧裡不歡而散，又在停車場續起爭執，而葛里芬竟意外誤殺了卡漢。自此，葛里芬一方面開始與瓊約會，一方面則以種種辯言閃避警方的調查，最後，他因目擊證人指證錯誤而逃過法律制裁，得以繼續製作低俗的好萊塢電影，在整部片子裡，葛里芬始終不停地對著每個人說謊話，是大說謊家也是大贏家。

《超級大玩家》對好萊塢體制內的人事權力糾葛、類型化且公式化的編劇模式作了一番體檢。片中一位編劇家原本堅持不用卡司拍攝一部以黑人為主角、符合社會現實的悲劇作品，沒想到最後出來的作品竟是由蘇珊‧莎蘭登、茱莉亞‧羅勃茲與布魯斯‧威利等白人演員主演的

商業片，也以快樂結局收場。編劇家辯稱如此修改後的作品才能為大眾接受，才是真正的現實。而阿特曼亦在片尾賦予《超級大玩家》喜劇收場，頗具反諷意味。全片的影像以手搖攝影機拍攝，大量zoom鏡頭的使用讓全片彷若攝自記者之手。

2 銀色、性、男女

《銀色、性、男女》改編自雷蒙・卡佛（Raymond Carver）的作品，由他的多篇短篇小說集結而成。片中交插敘述數個洛城家庭的生活際遇，包括一個單親家庭裡母女失和，終日以演奏大提琴寄情的女兒，在密閉車庫裡自殺；一對夫婦的愛子在上學途中遭遇車禍，原本診斷為無恙的他竟在數小時後身亡，妻子（安蒂・麥道威爾飾）於喪子後在家中接到電話騷擾，而騷擾者竟是蛋糕店裡為兒子作生日蛋糕的師父；在另一對夫婦中，妻子（珍妮佛・傑森・李飾）以色情電話服務為職，她的丈夫卻無法從她身上獲得性滿足，在一次與朋友出外野餐的過程中，他竟然用石塊砸死勾搭上的年輕女孩。此外還有外遇的警察父親（提姆・羅賓斯飾）、酗酒的丈夫（湯姆・威茲飾）等角色，與他們各自破碎的婚姻。眾多的人物於片中時有交集，阿特曼

藉著透視這數個問題家庭，體現美國社會中不和諧的婚姻關係、枯索的性文化與下落的道德等文化面向，這些污點似乎便匯集能量，成就了片尾的那場洛城大地震，這份「天怒」似也表明了阿特曼的觀點。

3 雲裳風暴

《雲裳風暴》的片名英譯為 *Ready to Wear*，談的是關於人與衣服間的關係。片中以引領時裝流行的前哨站巴黎為背景，為了採訪秋裝發表會，來自美國的各大電視、雜誌與報紙媒體均派記者進駐巴黎。其中包括電視記者吉蒂（金貝·辛格飾）、《休士頓報》記者安（茱莉亞·羅勃茲飾）、《華盛頓郵報》（提姆·羅賓斯飾）、《紐約時報》（莉莉·泰勒飾）及《時尚》、《ELLE》等雜誌特派員。阿特曼在片中安排了數場炫目的時裝展演，但全片乃側重於這些記者、模特兒、攝影師等不堪入目的情慾醜態，導演藉著華麗服裝與人之原慾間的對比，表現出

《銀色、性、男女》片長超過三個小時，紛雜的角色與情節在阿特曼的調度下顯得井然有序，每一段小故事都自成一風並綿綿相互，交織出九〇年代美國社會的種種病異面貌。

資本主義下外貌光鮮而人心粗陋的現象。

全片最具張力的是片末一場由十數名知名模特兒所展演的全裸肉身服裝秀，導演藉此傳達回歸「國王的新衣」的原樸人衣關係之主張。全片結構較前作《銀色、性、男女》還要零碎，未見明確的主題推衍與氣氛堆疊，但本片仍如《超級大玩家》一樣辛辣地直剖流行文化體制內種種虛浮、醜惡面貌，文化的創生者在阿特曼的片子裡盡成玩世不恭之徒，就是因為這份「不敬」，《雲裳風暴》曾在巴黎遭致禁演的命運。

4 → 堪薩斯情仇

結束了三部直探九〇年代文化樣貌的作品後，《堪薩斯情仇》返回一九三四年經濟大蕭條、羅斯福時期的堪薩斯市。義籍男子強尼‧歐哈拉一日假扮成黑人，搶奪一名黑人辛普森的財物，失財的辛普森委託經營酒場兼爵士酒吧的黑社會老大薛登出面擺平此事，不到一個鐘頭，剛回到家、正在洗去臉上黑煤的強尼便被抓回酒吧。他的妻子布朗黛（珍妮佛‧傑森‧李飾）為了營救愛夫，不惜綁架曾擔任資政、為羅斯福效命的政界高官史提頓之妻，以要脅史提

頓動用權力救出她的丈夫，然而史提頓為免消息走漏影響選情，暗中僱用兩名殺手欲救其妻。

影片最後，強尼遭薛登手下刀刺身亡，而傷心欲絕的布朗黛也在史提頓夫人的暗槍下斃命。

《堪薩斯情仇》裡略涉種族、政治議題，但全片的故事性要高於議題性。本片的音像設計

均十分細膩而富古風，在色調上以幽綠色（如撞球台、燈罩、史提頓太太的衣服等）及暗紅色

（如桌布、黑人司機的帽子、消防栓、布朗黛的衣服等）為主，與慘暗色系的燈光共營出瀰漫

全片的肅殺氣息。繼《超級大玩家》、《銀色、性、男女》中眾星雲集，與《雲裳風暴》中巨

星、名模齊會之後，阿特曼在《堪薩斯情仇》裡邀集了多位當前知名爵士樂手參與演奏演出，

因此觀眾除了能在本片體驗饒富吸引力的緊湊情節與精緻的影像外，更可浸身於不絕於耳的爵

士樂中，片中有多場現場爵士樂演出，其中包括長達三分多鐘的薩克斯風即興對奏。

PROFILE 導演檔案

勞勃‧阿特曼（Robert Altman, 1925- ）

作品有：《外科醫生》（*M*A*S*H*, 1970）
《納許維爾》（*Nashville*, 1975）
《三個女人》（*Three Women*, 1977）
《婚禮》（*The Wedding*, 1978）
《梵谷的故事》（*Vincent and Theo*, 1990）
《超級大玩家》（*The Player*, 1992）
《銀色、性、男女》（*Short Cuts*, 1993）
《雲裳風暴》（*Pre-A-Porter*, 1994）
《堪薩斯情仇》（*Kansas City*, 1995）等。

史丹利・庫柏力克

如果有人問起是否有個能在不同類型電影中皆達致極界的導演，遙遠的銀河深處可能會傳來一聲嬰兒的耳語：「庫柏力克……」。他不但擅於開發電影形式的各種可能，更兼顧了內容與手法，入思於影。其思維透過影像的轉譯，深刻傳達出對人性及文明的觀察與批判，看了他的電影，往往會讓人忍不住掏出手帕，擦拭汗濕的心臟。

1 殺手

《殺手》描述一群男人，在強尼的精心策畫下搶劫賽馬場。雖然強尼運用精微的智慧指揮眾人搶得兩百萬美元現鈔，但最後仍因一些偶發事件而功虧一簣，參與搶案的眾人也多遭到逮捕或死傷的命運。這部黑白片以緊湊明快的手法表現了搶劫過程的細節，雖然角色性格因此無法透徹顯現，但在一個半小時內展現出極為懾人的張力。庫柏力克打破直線敘事，將此片拆解為數個犯案現場，以不同的角度重新組合事發經過。本片的敘事手法及情節安排後為昆汀・塔倫提諾所承繼，在他的《霸道橫行》、《黑色追緝令》、《黑色終結令》中都可見到《殺手》的影子。

2 一樹梨花壓海棠

《一樹梨花壓海棠》可算是庫柏力克刻畫角色性格最細緻的一部作品。離婚的中年男子亨

伯特因迷戀寡婦夏洛的年輕女兒蘿莉塔而成為夏洛的房客，又因希望能繼續與蘿莉塔有所接觸

而答應向他邀婚的夏洛。神經質的夏洛從丈夫的日記本發現亨伯特與她成婚的真正原因後，絕

望地衝出家門，車禍致死。亨伯特原以為可從此與蘿莉塔過著無礙的生活，未料她已愛戀另一

中年男子奎爾堤（彼得・謝勒飾），並始終瞞著欲占有她的繼父亨伯特。亨伯特因而變得歇斯

底里，最後將奎爾堤槍殺，並在伏法前因病去世。

由彼得・謝勒飾演的奎爾堤，在片中嘗試多重角色，戲份雖不重，卻讓本片瀰漫懸疑氣

息。本片由亨伯特為蘿莉塔塗腳指甲油的特寫畫面開始，在片首的十數分鐘內，庫柏力克以精

彩的對話及動作編排處理亨伯特槍殺奎爾堤的經過。此外，片中雖無任何裸露鏡頭或煽情動

作，濃烈的情慾氛圍仍瀰溢於畫面中。片中的亂倫情節雖帶來極大的話題性，但此非是導演著

力的焦點，各角色的多重性格是片中最有趣的地方，觀者可親自細品。

3 二〇〇一年太空漫遊

這部三段式的科幻片，由距今數百萬年之遙的猿人叫聲揭開序幕。有一天，猿人們突然發

現一塊不知從何而來的黑色磁石轟立在牠們的居所，牠們在感到驚懼之餘，猶忍不住想觸碰它。受到這塊磁石的感召，猿人們得到了運用獸骨作為武器的啟示，以此征服野獸及其他猿人部落。在影片第一段與第二段之交，庫柏力克以慢動作的手法，搭配史特勞斯（Richard Strauss）的宏偉配樂「查拉圖斯特拉如是說」，安排一個猿人發狂地將獸骨拋上雲霄。緊接在獸骨特寫之後，竟接入一艘形如獸骨、在宇宙中航行的太空船1。從獸骨至太空船，導演俐落交代了人類文明處境的轉變：由手擲工具的猿人，變為身在工具裡的文明人。

影片的第二段敘說一名科學家到一個行星作研究。於第一段中曾出現過的神祕磁石再次莫名地在此行星現身，並發出高頻聲波，斥退在場的研究人員。十八個月後，數名太空人與名為HAL的電腦同赴土星出任務，而掌管太空船功能的HAL（英語諧音為「地獄」）因受黑色磁石的干擾而系統失常，最後導致太空人與HAL的生死對決。在彷若是實驗短片的第三段裡，擊敗HAL的倖存者大衛進入了異次空間，在一個敞亮潔淨的屋裡，他目睹自己老邁而孤寂地用餐，復望見躺在床上那臨終前的自己，而那塊磁石便於那時立在床前。

庫柏力克以磁石的神祕力量及其不可測的來源，一方面警示電腦科技文明的危險與荒謬，並體現了存在主義盛行的六〇年代，人類探求不可知的生存意義之無力感。

12

4

發條橘子

《發條橘子》是庫柏力克所留下最生猛的一帖藥，此片在剪接、音樂及服裝造型、美術設計的配置上均作了大膽嘗試，時至今日，本片仍是前衛之作。以艾力克斯為首的四名惡少，以追求性與暴力的發洩為務，犯下多起案件之後，艾力克斯遭同黨陷害而落於警方之手。遭判刑十四年的他為求能早日出獄，自願接受一項治療，以根除對性與暴力的犯罪慾念。在治療過程中，醫護人員強迫他每日長時間地觀看性與暴力的影片，並用工具撐開他的雙眼，使他無法逃避眼前的影像。艾力克斯因此變得對有關性與暴力的事物感到作嘔，使得他在恢復自由之後已無自我防衛的能力。

庫柏力克批判了片中警方、學校輔導機構及獄方「以暴制暴」的作風，指出犯罪者與治罪者的同質性。其次，他也透過片中的牧師一角，指出以非人性化的身體制約來糾正犯罪者的行為，不但無法使犯者誠心悔改，而且這種將犯人客體化的處置本身就是違背人道的。片中將貝多芬的作品以電子樂器作了新的編制，和著片中諸多性與暴力的景象，使觀者彷若受到和艾力

克斯一樣的治療。在美術設計上，瑰麗的風格與《二〇〇一年太空漫遊》裡的簡約配置有很大的不同，在敘事節奏上，本片也快上許多2。

5 鬼店

完成《二〇〇一年太空漫遊》、《發條橘子》之後，庫柏力克不再竭力於搭設炫目的未來式場景，在《鬼店》3中，他以慣用的廣角鏡與長時間跟拍技巧，營造出偌大而魂寂的空間。

本片源自史蒂芬‧金的小說，作家傑克為了工作之便，攜妻兒樓居於豪華旅館，傑克‧尼柯遜飾演的傑克一角，乃是性格乖張的大男人，在莫名的力量驅使下，這個一家之主對其妻兒展開毫不容情的獵殺。在這部娛樂價值極高的驚悚片裡，導演為傑克描繪了一幅沙文主義屠夫的肖像，他拿著斧頭，對其妻所說的那句：「溫蒂，我回家了！」是最讓人毛骨悚然的諷言。

為了刺激觀者的感官投入，片中運用大量的鮮紅色傳達血的意象，如長廊盡頭兩側洩下的血瀑、黑人迪克身穿的紅毛衣、廁所裡的紅色瓷磚、滿身血跡的雙胞胎等。此外，傑克在大舞廳裡的幾秒舞姿，為大衛林區所沿用，其名作《雙峰》裡的弒女凶手李蘭‧帕瑪，就曾滿頭白

6 ↓ 大開眼戒

《大開眼戒》是庫柏力克無緣親眼目睹的遺作。片中描述艾莉絲（妮可‧基嫚飾）和比爾‧哈佛（湯姆‧克魯斯飾）這對結髮夫婦於數夜之間的情感遭遇。在一場由朋友主辦的豪華舞宴上，哈佛夫婦各自有了短暫的脫軌情事，並在回家後為此爭吵不休。艾莉絲在爭執過程自暴對一名海軍軍官曾有過的強烈情感，讓兩人表面上光鮮的婚姻始有間隙。當天晚上，比爾前往弔慰一名去世的友人，未料死者已婚的女兒竟突然向他表達愛意。之後，他還試圖與一名妓女燕好，並且委託一友人助他參加一個在郊區華宅舉辦的性化妝宴會，從而捲入一場如真似幻的夢魘之中。因嫉妒妻子舊日情事而心生偷腥念頭的比爾，在經歷一連串詭譎的冒險之後，終究在艾莉絲面前放聲大哭了起來。影片最後，夫婦倆帶著孩子逛玩具店，他們企圖再回到現實，重整沉淪的婚姻。

《大開眼戒》對婚姻關係作了細膩而深層的觀照，庫柏力克此次復出，為本片營造出低

徊、冷冽、孤絕的氛圍與人物處境，影片的步調低緩而風格寫實，不似過去作品來得戲劇化，但觀眾仍能在觀影當中被牽引入庫柏力克獨有的夢魅時空之中。至於哈佛夫婦自此何去何從，庫柏力克最終藉著艾莉絲之口說出了一個字：「性。」

註釋

1 王家衛在《東邪西毒》一片中，曾經向此經典鏡頭致敬。

2 眼尖的觀眾可以注意到，艾力克斯逛的那家書攤，擺設了一張《二〇〇一年太空漫遊》的唱片。

3 影片一開始是一連串由直升機俯拍的鏡頭，有趣的是，其中一個畫面裡出現了直升機的影子，庫柏力克對此穿幫鏡頭似乎並不在意地剪入片中。

4 本片的音效使用亦有突出的表現，如傑克向著牆壁擲球的反彈聲、打字聲、其子騎的玩具車所發出的輪響等。在《二〇〇一年太空漫遊》中，音效也扮演了重要的角色，太空人的呼吸聲、在異空間裡，老去的大衛用餐時的刀叉聲，分別表現出無助與寂寥的氣氛。

16

PROFILE 導演檔案

史丹利・庫柏力克（Stanley Kubrick, 1928-1999）

作品有：《殺手》（*The Killing*, 1956）

《光榮之路》（*Path of Glory*, 1957）

《萬夫莫敵》（*Spartacus*, 1960）

《一樹梨花壓海棠》（*Lolita*, 1962）

《奇愛博士》（*Dr. Strange Love : How I Learned to Stop Worrying and Love the Bomb*, 1964）

《二○○一年太空漫遊》（*2001: A Space Odyssey*, 1968）

《發條橘子》（*Clockwork Orange*, 1972）

《亂世兒女》（*Barry Lyndon*, 1975）

《鬼店》（*The Shinning*, 1980）

《金甲部隊》（*Full Metal Jacket*, 1987）

《大開眼戒》（*Eyes Wide Shut*, 1999）等。

羅曼・波蘭斯基

猶太裔的波蘭斯基，童年曾被囚進納粹集中營，後來離開他出生的波蘭而歸化為美國籍。三十餘歲時，他懷孕的妻子成為曼森血案下的冤魂，中年還曾因為被控強暴一名未成年少女而逃離美國。這些生命經歷顯影在他的電影中，使得他的作品總是沾滿血跡。不管他的影像風格中有多少希區考克或是布紐爾的影子，不管他創造的電影情境與卡夫卡、貝克特、品特等人的小說、劇作如何接近，波蘭斯基的電影擱淺處，還是一個沒有其他導演駐足過的鬼魅之地。

1 水中刀

《水中刀》是波蘭斯基的第一部劇情長片，也是他唯一在波蘭完成、以波蘭語發音的作品。故事敘述一對準備進行航船旅行的中年夫婦，在途中遇到一名欲搭便車的青年，這對夫婦讓他與他們一同上船，進行為時兩天的旅程。丈夫在船上為了表現出高人一等，處處炫耀自己的航行經驗，並以此嘲笑那名青年。然而青年卻與妻子漸漸產生情愫，兩人最後背著丈夫偷情，攪亂了原本看似穩定的夫妻關係。

本片的故事極為單純，但波蘭斯基以尖銳的對白及緊湊的劇情，將三人的權力拔河賽表現得生動而深刻。特別是對男性心理的描寫，他藉著兩名男人在船上為著微不足道的事相互競爭，點出「男子氣概」的迷思。而妻子表面上對丈夫唯命是從，但卻是三人之中最令人難以捉摸的角色。本片的場景雖然是在浩大的湖面上，但各個角色的狡獪性格卻把影片裡的空間限縮得幽微狹隘，因此全片的氣氛讓人窒息，這個特色貫穿在波蘭斯基往後的所有作品之中。

美國

羅曼・波蘭斯基 ★ 19

2 反撥

《水中刀》的成功讓波蘭斯基聲名大噪，他因此得以說服製片爲他出資這部「既血腥又色情」的《反撥》。此片敘述一名精神異常，有被迫害妄想症的女子卡蘿，無法「正常」地與他人交往，在沒有人眞正了解她的處境下，她的病情愈發嚴重。在家中獨處時，她會幻見牆壁突然龜裂、走廊兩側有許多手伸出來包圍她，在就寢時，她會幻見天花板朝自己壓下、男人爬上床強暴她。心神喪失的卡蘿最後殺死了欲探望她的男友，以及對她圖謀不軌的房東。

片中把卡蘿眼見的數個幻象拍得驚悚萬分，是波蘭斯基治希區考克與布紐爾於一爐的佳作。全片以卡蘿失神的眼睛特寫揭開序幕，工作人員的字幕由她的眼中一一翻出，而導演的大名橫切她的眼球，乃是向布紐爾的《安達魯之犬》致敬之舉。有趣的是，爲了讓飾演卡蘿的凱瑟琳·丹妮芙能進入角色情境，波蘭斯基在拍片過程中下令工作人員對她實施隔離，嚴格限制她的活動，連她的月事，他都調查得一清二楚。

3 死結

經過《水中刀》與《反撥》的功力累積，《死結》成為波蘭斯基確立風格的一部重要作品。此片不但備受讚譽，亦為導演本人最鍾愛之作。本片敘述兩名受傷的匪徒，住進一座海島上的古堡。城堡的主人是一對新婚夫婦，丈夫生性懦弱，不但無法滿足、管束其妻，也沒有能力抵抗闖入的匪徒。在一連串荒謬的情節之後，影片以血腥收尾。本片雖然在題材上沒有波蘭斯基的其他片子來得鮮明，但是各個角色的曖昧性格，以及瀰漫全片的荒謬氛圍，使得《死結》自始至終均散發迷人的戲劇張力。波蘭斯基的配樂搭檔柯米達（Komeda），為此片添上了鬼魅迷離的音符，讓原本就充滿疏離感、無助感的情節，更顯得虛無、空寂。

4 森林復活記

《水中刀》、《反撥》、《死結》三部電影，立下波蘭斯基往後作品的原型。

《失嬰記》可視為《反撥》的變奏，《怪房客》及《死亡處女》可溯源自《死結》。而《森林復活記》可算是集大成的作品。《水中刀》的刀、《反撥》的神經質與幻象、《死結》的孤絕城堡，全都於此片再現。波蘭斯基擅於描寫慾望及權力，使他能對莎翁筆下的馬克白悲劇駕輕就熟。

《森林復活記》便敘述馬克白聽信女巫預言，弒殺君主，成為蘇格蘭國王，最後遭英格蘭軍隊反攻而覆亡的經過，是波蘭斯基難得氣勢宏偉的作品。馬克白弒君的那場戲拍得驚心動魄，同樣帶有超現實氣息的還有馬克白求卜於女巫一段，他朝水缸裡望去，水中反映著一連串預示未來的血腥畫面，包括他被斬下的頭顱。全片對馬克白的性格雕琢得細膩而深刻，繪出了一幅「迷宮中的將軍」肖像，片中攝入大量馬克白特寫所散發之韻味，讓人想起俄國導演艾森斯坦的《恐怖的伊凡》。

5

鑰匙孔的愛

《鑰匙孔的愛》敘事結構與布紐爾的末作《朦朧的慾望》相似。一對英國夫婦在結婚七年後欲藉旅行回溫感情，在航向印度的豪華遊輪上，丈夫奈吉（休·葛蘭飾）迷戀上同船的另一

對夫妻中的貌美妻子蜜咪（艾曼紐・席娜飾），蜜咪的腳殘丈夫奧斯卡看出他對妻子有慾，遂將自己與蜜咪在巴黎結識、熱戀，轉而相互折磨、報復的過往告知奈吉，奈吉起初深覺奧斯卡是暴露狂與變態，但他對蜜咪的慾望卻在一次次聽聞故事後增加。影片最後，與蜜咪做愛的卻是奈吉的保守妻子菲歐娜，奧斯卡在她倆燕好後將蜜咪槍殺，並引彈自盡，留下的是驚魂甫定的奈吉夫婦及他們亟需重建的婚姻。

儘管這部片子在影像的處理上，已不如波蘭斯基過去的片子緊密，但是情節仍饒富吸引力。片中對性變態、性與愛的糾結、誘惑、報復等諸多情慾心理有深刻且露骨的刻畫。片末遊輪因暴風雨而振盪的新年舞會場面，如鐵達尼悲劇般地比喻片中兩對夫妻失事的情愛。

PROFILE 導演檔案

羅曼·波蘭斯基（Roman Polanski, 1933- ）

作品有：《水中刀》（*Knife in the Water*, 1962）

《反撥》（*Repulsion*, 1965）

《死結》（*Cul-de-sac*, 1966）

《失嬰記》（*Rosemary's Baby*, 1968）

《森林復活記》（*Macbeth*, 1971）

《唐人街》（*Chinatown*, 1974）

《怪房客》（*The Tenant*, 1976）

《黛絲姑娘》（*Tess*, 1979）

《驚狂記》（*Frantic*, 1988）

《鑰匙孔的愛》（*Bitter Moon*, 1992）

《死亡處女》（*Death and the Maiden*, 1992）

《第九封印》（*The Ninth Gate*, 1999）　等。

伍迪・艾倫

出身自貧窮家庭的猶太裔美國導演伍迪・艾倫，以集編、導、演於一身的喜劇電影著名，知識份子味道濃烈的他，為當代美國都會人心下了深刻的註腳。伍迪・艾倫的作品不只是練達的浮世繪，他個人的情感經歷、道德態度亦傾注於其中。針針見血的諷刺包裹於他嬉笑的作品風格中，卻又不失感性的人情描寫，使觀者在大笑之餘亦能為之動容。

1

曼哈頓

伍迪・艾倫早期的作品實驗風格強烈，觀點也傾向知性批評，而到了《安妮霍爾》與《曼哈頓》後日漸溫和，在知性與感性間達到平衡。《曼哈頓》描述一名四十二歲的中年作家艾薩・海明威飾）交往，但他總認為兩人年齡差距太大，而始終無法投入這段感情。艾薩克的朋友耶克（伍迪・艾倫飾），在其妻愛戀上另一女子後，開始與一位年僅十七歲的女孩崔西（瑪麗・爾為有婦之夫，卻於婚外與女記者瑪麗（黛安・基頓飾）有情，由於耶爾不願放棄自己的婚姻，使兩人的關係宣告暫止。艾薩克與瑪麗日久生情，但好景不常，瑪麗最後仍選擇為她離婚的耶爾，失意的艾薩克此時體會到崔西才是他最真切愛戀的對象，但爾時崔西已決定赴倫敦進修音樂課程，兩人默許半年後再見面。

通俗的劇情在伍迪・艾倫的生花妙筆下顯得情趣盎然，片中對紐約中產階級的性愛觀、道德態度有絲絲入扣的描繪，外表穩重自傲，內心卻自卑脆弱的紐約客形象於片中一覽無遺。片中婚外情、老少戀、中產階級虛華的人際社交手腕等元素均在導演往後的作品裡一一再現，有

2 另一個女人

伍迪・艾倫的作品向來以具深度知性內涵的喜劇見長，而八○年代後半期的《情懷九月天》、《另一個女人》及《艾莉絲》三部小品電影則證明了他導演嚴肅劇的非凡功力。在《另一個女人》裡，與前夫離婚、原爲哲學教授的女作家瑪麗安，在與有婦之夫肯特通情後結婚。

論者以爲這個主題類型的喜劇片到了《漢娜姊妹》、《賢伉儷》時期達到成熟之界。不過《曼哈頓》裡的情感濃度卻爲導演後續的喜劇作品所不及，本片片首即剪入一連串曼哈頓的城景，配上艾薩克反覆詮解紐約印象的旁白與優美的交響樂，爲《曼哈頓》拉開了動人的序幕，情節即從這個骨架開始，深入角色的人心，並藉著情節的推演對曼哈頓的諸般生活空間作了感性的巡禮，諸如現代美術館、回力球場、中央公園、書店、酒吧、餐廳、教室、棒球場、交流道、公寓、布魯克林橋畔等地以及導演最愛的一家披薩店，均在抒情的構圖下入鏡，從這些對都市空間的細膩捕捉裡[1]，不難看出導演對曼哈頓的感情。這些詩情畫意的場景與糾雜的劇情形成對比，卻是《曼哈頓》最教人迷醉之處。

理性而自信的她，受到弟弟保羅、肯特的女兒蘿拉及老朋友的崇拜，但不通人情、自視甚高的她也讓他們感受到彼此間無法消弭的距離。瑪麗安在家中著手寫作新書時，隔房接受心理診療的病人自訴話語不時穿牆入耳，其中一名懷孕女病人（米亞·法蘿飾）的遭遇更讓她倍感同情。但在同一時間，她的生活開始有巨大的改變，與弟弟保羅間的心結、與前夫間種種不快的回憶、與肯特朋友拉瑞（金·哈克曼飾）間的曖昧情愫，加上丈夫與老友通情，所有情感挫折潮襲入她的夢裡，攪亂了她原本規律平穩的生活，卻也讓她重新思索友誼與回憶的價值，在理性與感性間取得平衡後，嘗試開始新的生活。她於片末娓娓自道：「不知回憶究竟是人所擁有的還是失去的，然而長久以來，我第一次感受到平靜。」

《另一個女人》的女性意識色彩鮮明，理性聰明的瑪麗安一角迥異於纖弱被動的女性形象，但因過於極端地忽略細膩的感覺，卻也使她近乎崩潰，甚至連脆弱敏感的女病人也不願像她那樣單靠理智生活，徒擁社會地位，心靈則孤寂空虛。本片的敘事節奏如《情懷九月天》一般流暢而迷人，導演將瑪麗安的現實生活、過往回憶及舞台劇化的惡夢作了井然有序的結合，搭配瑪麗安的獨白及時而感傷、時而悠揚輕快的配樂，再次成就出一部情理兼達的傑作。

3 曼哈頓神祕謀殺

《曼哈頓神祕謀殺》是伍迪·艾倫再現紐約中產階級性格的黑色喜劇小品。故事描寫一對世故夫妻（伍迪·艾倫、黛安·基頓飾），意外發現鄰人老翁殺妻之事。兩人對此既驚恐又充滿好奇心，最後深入案情，揭發鄰人的陰謀。在本片中，伍迪·艾倫承襲過去極富神經質的演技，一方面重現過去作品裡對中產階級保守、狹隘性格的刻畫與諷刺，另一面也藉此歇斯底里塑造驚悚的氣息，使本片同時充滿教人捧腹大笑與懸疑緊張的娛樂效果。

4 百老匯上空子彈

伍迪·艾倫的作品向來以描寫、諷刺中產階級情愛觀見長，而探討觀影心理的名作《開羅紫玫瑰》與反省藝術創作的《百老匯上空子彈》等片算是他主題較為特異的電影。《百老匯上空子彈》描述足具藝術才華與理想的新秀劇場導演大衛（約翰·庫薩克飾）在百老匯尋求發

5

大家都說我愛你

《大家都說我愛你》同樣是一部描繪中產階級情愛的作品，不同於以往的辛辣小品，本片為洋溢著歡樂氣息的歌舞片。《大家都說我愛你》的角色眾多，一名離婚男子（伍迪・艾倫飾）

他最後選擇的是愛情而非藝術，此段為全片最感人之處。

衛的一句「我是藝術家」開場，片尾時，年輕的劇作家勇敢地呼出一句：「我不是藝術家！」

著年輕劇作家多舛的排戲過程探問何謂藝術，其間的辯證含有導演個人的深層自省。全片由大

了大量的笑料，嬉樂之處仍有犀利的嘲諷，然而全片最深沉的焦點是落在創作反省上，導演藉

員間的戀情、導演導戲的過程、演員間的情慾流動、導演與黑幫小嘍囉合寫劇本等劇情中滲入

伍迪・艾倫拍攝本片時已年屆六十之齡，但幽默戲謔的火候卻絲毫未減，片中在導演與演

相逕庭，卻反而博得觀眾與劇評的喝采。

喚等因素，讓排戲過程充滿變數，終使年輕導演失去了主導權，上演時的劇作已與原始構想大

展，然而由於他年輕資淺，不免受到大牌演員的牽制，再加上黑幫勢力的介入、演員的不聽使

用盡各種詭計苦追一位熱愛藝術的女子（茱莉亞·羅勃茲飾），使她在他與男友間陷入兩難抉擇；一位即將成婚的女子，竟愛戀上一位意外闖入她家中的逃獄犯，因而取消婚約。但這兩段戀情都如曇花一現，兩名情變的女子最後都選擇原本的對象。

《大家都說我愛你》裡有導演一貫的幽默，片中的角色設計頗富笑點，批評與諷刺仍見於片中，卻已不似過去作品尖銳犀利，取而代之的是對圓滿的一份感性期盼。全片最感人的應是伍迪·艾倫與片中的前妻歌·蒂韓於河畔夜燈下共舞的那場戲，這個高潮段落或許也吐露了導演對過往感情的追憶。

註釋

1 本片的攝影師為 Gordon Willis，伍迪·艾倫一九七七年至一九八五年的作品由他掌鏡。

PROFILE 導演檔案

伍迪・艾倫（Woody Allen, 1935- ）

作品有：《香蕉》（*Banana*, 1971）

《性愛寶典》（*Everything You Always Wanted to Know about Sex, but Were Afraid to Ask*, 1972）

《傻瓜大鬧科學城》（*Sleeper*, 1973）

《愛與死》（*Love and Death*, 1975）

《安妮霍爾》（*Annie Hall*, 1977）

《曼哈頓》（*Manhattan*, 1979）

《開羅紫玫瑰》（*The Purple Rose of Cairo*, 1985）

《漢娜姊妹》（*Hannah and Her Sisters*, 1986）

《情懷九月天》（*September*, 1987）

《那個時代》（*Radio Days*, 1987）

《另一個女人》（*Another Woman*, 1988）

《愛與罪》（*Crimes and Misdemeanors*, 1989）

《艾莉絲》（*Alice*, 1991）

《賢伉儷》（*Husbands and Wives*, 1991）

《影與霧》（*Shadow and Fog*, 1993）

《曼哈頓神祕謀殺》（*Manhattan Murder Mystery*, 1993）

《百老匯上空子彈》（*Bullets Over Broadway*, 1994）

《非強力春藥》（*Mighty Aphrodite*, 1995）

《大家都說我愛你》（*Everybody Says I Love You*, 1997）等。

法蘭西斯・福特・柯波拉

擁有義大利血統，出身自UCLA的柯波拉，以《教父》一片打響了名號，是七〇年代最重要的美國導演之一。自《現代啟示錄》之後，柯波拉的影響力日漸下落，其九〇年代作品的原創力已不如從前，與布萊恩・狄帕瑪一樣漸趨拍攝主流商業片。

1 教父

儼然成為黑幫電影代名詞的《教父》，敘述「為民喉舌」的家族企業首腦維多‧柯里昂（馬龍‧白蘭度飾）在逐步與敵對幫派發生衝突而遭受暗殺受傷後，他那原本厭惡家族事業的么子邁可‧柯里昂（艾爾‧帕西諾飾）挺身而出，不但聰巧地阻止敵方對其父下進一步的毒手，並且冷靜地運籌帷幄，最終殲滅了與家族敵對的各大幫派，接下其父的權杖，成為第二任教父。

本片對美國的義大利移民處境有所觀照，有人認為本片呈現了美國夢的幻滅，不過吸引觀者目光的還是柯波拉節奏分明有致的情節鋪陳以及驚心動魄的槍殺場面。片中數場「處決」的戲均經過精心設計，如維多‧柯里昂在水果攤前遭槍擊、宋尼‧柯里昂遭埋伏於收費站的十數名殺手亂槍掃射致死、邁可‧柯里昂下令清除異己後的幾場暗殺等。邁可‧柯里昂於餐館裡計殺敵幫老大之子以及警長的那段戲，柯波拉對情節與節奏的精準拿捏、藏了槍的廁所的凝結氣氛營造，再加上艾爾‧帕西諾的演技，將這場有轉折點地位的戲拍得懾人萬分；邁可在醫院裡

防止敵幫殺手暗殺其父的戲，更是使人冷汗直流。除了這些緊張或火爆場景之外，本片也有

許多細膩的感情處理，除了邁可與其女友（黛安·基頓飾）的對手戲之外，整個家族氣氛營造

得栩栩如生，足見柯波拉對人情有深刻的掌握，西班牙導演阿莫多瓦便極為推崇本片在情感關

係上的經營。

柯波拉之後的作品中，《小教父》與《鬥魚》等片承接了他剛烈的一面，而《佩姬蘇要出

嫁》、《沒有柔依的生活》[1]等片則派生於他溫情的一面。

2 教父第二集

在深獲市場及評論界肯定的《教父》之後，柯波拉於兩年後乘勝追擊，推出同樣列名經典

的《教父第二集》。本片採雙線敘事，其一回溯維多·柯里昂（勞勃·狄尼洛飾）自西西里來

到紐約創建家族的史話，其二敘述邁可·柯里昂為了維繫家族命脈，較第一集更為冷酷殘暴而

不自覺，其妻因此與他決裂。除了已成類型的片尾大掃蕩等槍殺戲之外，邁可下令處決其兄佛

雷度亦為本片劇情焦點。雙線敘事讓觀眾對柯里昂家族的今昔之比有更進一步的認識，也塑造

出第一集裡所沒有的史詩格局。但也因為這層後設敘說，使得觀者被迫打斷單線的觀影狀態，對情節的投入沒有第一集強烈。不過若從美學層面來看，第二集則要較第一集來得成熟而精緻。柯波拉在兩條敘線上，以不同風格的燈光、美術、構圖來拉大時代氣氛間距，在第一集裡就曾謹慎使用的溶接技法，於此集裡更有吃重演出，在今昔雙線交界之處，導演往往用此方法來消融平行敘事的突兀處，甚至有時還堆疊出雙線對話的感覺。

一九九○年的《教父第三集》，年邁的邁可‧柯里昂行事愈趨保守，他為弑兄的罪惡感所困擾，將權力下放給姪子（安迪‧嘉西亞飾），最後因女兒意外身亡抑鬱而終。在情節設計上，第三集已經沒有什麼新鮮感，只對前兩集所用過的手法重新巡禮一番。

3

現代啓示錄

拿下坎城大獎的《現代啓示錄》以越戰為背景，反省戰爭中變異的人性。「在越南時想回家，回到家時卻又想回越南」的偉拉德中尉，奉命刺殺獨據於高棉山林裡的高級美軍將領柯茲（馬龍‧白蘭度飾）。他率領幾名部下乘船溯河北上，其間目睹不知為何而戰的美軍面貌，在度

過重重危機後，偉拉德尋得柯茲的根據地，並將柯茲殺死，但爲的不是背負的命令，而是爲了

給柯茲一個痛快的解脫。正如偉拉德在片首曾自述的，他自己與柯茲，乃是完成「恐懼」的一

體兩面。這份神祕的恐懼驅使著戰場上的每一個人，在痛恨戰爭之餘卻又尋不著它的出

口，柯波拉在片中對戰爭帶來的這種矛盾情結有深入的刻畫。影片開場的五分鐘左右內，柯波

拉將其慣用的溶接美學發揮得淋漓盡致，遭受轟炸而起火的熱帶林，疊入偉拉德虛無的眼神，柯波

天花板上旋轉的電風扇與河面的石像，配上的音樂是 The Doors 的名曲 The End，並不時滲入螺

旋槳的轉動聲。這個像 MTV 般的開場，點出了全片的氛圍。片尾的高潮戲亦具震撼力，偉拉

德揮刀斬殺柯茲時，剪入屠牛祭典的血腥畫面，影像張力驚人。此外，美軍的直升機群攻擊北

越陣地時，柯波拉配上華格納的宏偉配樂，亦頗具諷意。《現代啓示錄》是柯波拉至今題材最

深沉的作品，不僅在他個人創作中堪稱極峰，在越戰片乃至戰爭片中，都有舉足輕重的地位。

註釋

1 《大都會傳奇》(New York Stories, 1989)，爲柯波拉與史柯西斯、伍迪·艾倫合作的三段式電影。柯波拉所執導

的《沒有柔依的生活》爲其中的第二段。

PROFILE 導演檔案

法蘭西斯‧福特‧柯波拉（Francis Ford Coppola, 1939- ）

作品有：《教父》（*The Godfather*, 1972）

《教父第二集》（*The Godfather, Part II*, 1974）

《對話》（*The Conversation*, 1974）

《現代啓示錄》（*Apocalypse Now*, 1979）

《小教父》（*The Outsiders*, 1982）

《鬥魚》（*Ramble Fish*, 1983）

《棉花俱樂部》（*The Cotton Club*, 1984）

《佩姬蘇要出嫁》（*Peggy Sue Got Married*, 1986）

《石花園》（*Gardens of Stone*, 1987）

《教父第三集》（*The Godfather, Part III*, 1990）

《吸血鬼》（*Bram Stoker's Dracula*, 1992）等。

布萊恩・狄帕瑪

波蘭斯基與大衛・林區的片子，讓人驚悚的程度絕不下於恐怖大師希區考克。但若要論及希區考克的弟子，也許狄帕瑪才是最佳的人選。這位畢業於紐約大學的學院派義裔美籍導演，並不像同輩的柯波拉或史柯西斯那樣專注於流灑於美國夢土上的義大利血，他的電影總是如希區考克一般，冷靜地以犀利的運鏡及剪接，將令人窒息的氛圍灌入影像之中。其作品娛樂性大於知性，而他所創造的娛樂效果，雖然多轉手自大師手筆，但仍可看出他的巧思及創意。

1

凶線

本片的靈感來自義大利導演安東尼奧尼的《春光乍洩》，但在經過狄帕瑪的加工處理後，《春光乍洩》裡那股虛無、嚴肅與哲學氣味已不再見形於《凶線》裡，取而代之的是懸疑的氣氛。故事敘述一名錄音師，在夜裡收音時，意外目睹一場車禍，車上的男人已死，而車裡的女人則被錄音師救起。錄音師爾後發現這場車禍背後隱藏著政治陰謀，遂決心查出幕後的黑手，本片即敘說他破案的過程。導演結合了安東尼奧尼的創意與希區考克式的剪接氣氛，利用錄音機的特有性質，將影片的推理層次拉拔到眼界之外。飾演錄音師的演員為約翰‧屈伏塔，他在本片的演出獲得了昆汀‧塔倫提諾的青睞，而得以在《黑色追緝令》中演出。

2

替身

《替身》描述一名患有密閉空間恐懼症的演員，在失戀且失業後，受到一名新識朋友的接

濟，到一棟華宅安身。他在華宅裡以望遠鏡偷窺住在對面、會定時在房裡大跳豔舞的女子，並

且跟蹤她、觀察她的作息，甚至與她發生了一段戀曲。數天後，他又目睹她被一名印第安人以

電鑽殺害身亡。他的偷窺、跟蹤癖好使他成爲謀殺案的頭號嫌疑犯，爲了洗刷罪名，他親身調

查這個離奇的案情，最後發現那名印第安殺手其實是那名接濟他的朋友所易容，而被謀殺的女

子與那名跳豔舞的女郎，其實是貌似的兩人。

《替身》的前半段是全片精華所在，導演襲用希區考克在《後窗》中的偷窺情節，描摹出

男人性心理的窺視性格，而百貨公司裡的那場跟蹤戲，不論在節奏或運鏡的安排上，都有極精

彩的發揮，這段跟蹤戲與片中一人飾二角的安排，係脫胎自希區考克的《迷魂記》。狄帕瑪集

大師兩部名作於一身，承襲中不失創意，使本片堪爲驚悚推理片的上乘之作。

3 鐵面無私

《鐵面無私》的卡司堅強，在演員方面，集合了勞勃·狄尼洛、史恩·康納萊、凱文·科

斯納以及安迪·嘉西亞等知名男星，在編劇方面更由大衛·馬密執筆。本片敘述一九三〇年禁

酒時期的芝加哥，四名警探齊心對抗一代梟雄卡彭的經過。大衛・馬密洗練的對白及深具張力的情節鋪陳，佐以狄帕瑪在場面、鏡頭調度上的火候，以及適切的音樂配置和演員的精湛演出，使《鐵面無私》成為狄帕瑪的代表作之一。

片中數個槍戰戲的處理均作了細緻的設計，足以與《教父》相媲美，最讓人難忘的是兩名警探在火車站與眾匪徒槍戰一景，狄帕瑪大膽地挪用俄國導演艾森斯坦在一九二五年執導的鉅作《波坦金戰艦》裡的經典鏡頭，眾人在槍戰時，嬰兒車失速地滑下樓梯，導演用慢動作畫面，配上清新的音樂盒配樂及槍聲，將整個槍戰拍得扣人心弦。這場戲的成功不但十足展現了狄帕瑪運用電影元素的圓熟功力，也使本片成為電影史中不可或缺的一頁教材。而片末凱文・科斯納於屋頂追殺白衣殺手的情境營造，亦有希區考克《迷魂記》片首的影子。

4　蛇眼

本片敘述在一場拳擊賽中，國防部長遭人暗殺身亡，經過一名警察（尼可拉斯・凱吉飾）的調查後，發現整個暗殺流程都經過了嚴謹的安排，而策動暗殺的人，竟是一名高階軍官。全

片最令人稱奇的要算是開場時，尼可拉斯·凱吉從在走廊上講電話、追捕犯人，到數千觀眾在場的拳擊場中目睹國防部長遭人暗算的這一段長戲，十分鐘左右竟然是一鏡到底，狄帕瑪在演員走位、運鏡等場面調度上的功力令人驚嘆，這段高難度的拍攝過程可稱得上是「不可能的任務」。

PROFILE 導演檔案

布萊恩·狄帕瑪（Brian De Palma, 1940- ）

作品有：《憤怒》（*The Fury*, 1978）
《剃刀邊緣》（*Dressed to Kill*, 1980）
《凶線》（*Blow Out*, 1981）
《疤面煞星》（*Scarface*, 1983）
《替身》（*Body Double*, 1984）
《鐵面無私》（*The Untouchables*, 1987）
《走夜路的男人》（*The Bonfire of the Vanities*, 1990）
《不可能的任務》（*Mission: Impossible*, 1996）
《蛇眼》（*Snake Eyes*, 1998）
《火星任務》（*Mission to Mars*, 2000）等。

馬丁・史柯西斯

擁有義大利血統、於紐約大學習影的史柯西斯，是美國第一代學院派導演。在同時期崛起的柯波拉、狄帕瑪、史匹柏與盧卡斯等人之中，他是票房際遇最潦倒，藝術成就評價卻最高的一位創作人，甚至被譽為當前最重要而傑出的美國導演。

信仰天主教的他，作品裡卻常充斥著極度暴力的場面，然而正是藉著那一場場大街上的祭血大典，角色的生命力才得以痛快地噴發，苦痛也才得以超脫。他的電影類型繁多，但不論是黑幫片、恐怖片、宗教片，不論喜劇或悲劇，都可看出史柯西斯超凡的敘事能力與深刻的宗教觀。

1 計程車司機

拿下坎城金棕櫚獎的《計程車司機》是史柯西斯繼《殘酷大街》後又一部喋血悲劇。曾參赴越戰的紐約計程車司機屈維斯（勞勃·狄尼洛飾），愛戀一名在總統大選中為一方擔任助選人員的女子（西碧·雪佛飾）而未果，孤絕的處境讓他的人格日趨偏激，繼而操持激進的正義觀，剃了龐克頭並擁槍自重，後來為了「拯救」一名未成年雛妓（茱蒂·佛斯特飾），與皮條客及警方展開一場夏夜殺戮，在激烈槍戰後亡命。

本片以屈維斯一角旁現燥熱紐約裡的疏離人心，流淌一身熱血的屈維斯在城市裡得不到一絲認同與關懷，只得以自己的方式尋求終極救贖，史柯西斯對此宛如聖保羅般的角色，憐憫之情流露於全片，他一方面指出暴力歧途終致悲劇結局，一方面亦藉此悲劇反顯社會的殘酷面

1。本片的影像與剪接將暴力與寂寞氣息營建得張力十足，屈維斯髮型的轉變、他拿槍指著鏡子不斷自語：「你是在跟我說話嗎？」，映入計程車裡的疏離紐約市貌，以及片末血拼場面的經營均令人難以忘懷。此外，本片還牽引出電影之外的餘波，一九八一年，一名男子企圖行刺

雷根總統，他在被捕後宣稱看了十五次《計程車司機》，最後經法院判爲精神異常後開釋2。

2

蠻牛

七〇年代拳擊片蔚爲美國電影風潮之一，而史柯西斯的黑白傳記片《蠻牛》在題材深度上則遠遠超越《洛基》式的肉搏戲碼。原本叱吒拳壇、被稱爲「布朗克斯公牛」的拳王傑克·拉·莫塔（勞勃·狄尼洛飾），因哥哥喬伊（喬·派西飾）要求他打假拳等原因而引退拳界。退休後，發福的莫塔3開始經營夜總會，但之後又因爲被控猥褻未成年少女而被捕，他原與喬伊通姦的妻子也離開了他，人財兩失的莫塔最終在小型酒吧擔任卑微的節目主持人。

《蠻牛》裡有驚心動魄的音像處理，明快的剪接、暴烈的拳擊賽、巨響的拳打聲，以及此起彼落的鎂光燈、快門聲讓每一場拳賽宛如祭典般渲發角色剛猛不絕的氣力。史柯西斯認爲莫塔是個自我毀滅的人物，但他的眞誠與強悍不屈的生命力也帶給他極大的震撼，在片末的字幕上，史柯西斯表明拉·莫塔傳奇的一生對他個人極具啓示意義。此外，本片中莫塔與喬伊兄弟閱牆、喬伊與莫塔之妻通姦、莫塔與其妻之間的婚姻關係等情節，在後來的《賭國風雲》裡有

宛如翻版的重現。

3 下班以後

《下班以後》為史柯西斯拿下了坎城最佳導演獎。故事敘述在紐約市中心工作的上班族保羅，於一日下班後在一家餐廳裡因書會友，結識了室友為蘇活藝術家的瑪西（羅珊娜・艾奎特飾）。當天晚上，保羅赴瑪西家裡作客，自此捲入一連串離奇的事件中。在這漫長的一夜裡，原本對瑪西充滿性慾的保羅，因誤以為她身上有嚴重燙傷疤痕而打消慾念，並對她嚴詞侮辱，此舉竟使得感情生活不順遂的瑪西服藥自盡。保羅眼見瑪西的屍體並發現她身體完好無缺，在報警後亟欲返家，但他卻身無分文，又遭到瑪西男友湯姆、迷戀他的酒店女侍茉莉等人的糾纏拖累，甚至被認為是兇手而受到眾人追捕。最後，在一名女子的協助下，他雖被包裝成一尊雕像，藉由掩人耳目逃過一劫，卻又遭竊賊當成藝術品劫上貨車，隔天早上，貨車的一個急轉彎將他恰好甩在公司門口，全片在辦公室的電腦對著狼狽不堪的他說了聲早安後作結。

《下班以後》是史柯西斯的喜劇傑作，驚奇不斷的荒謬情節中，表現出都會裡相互渴求卻

又互不信任的人心，整部片子的內在氛圍，體現在瑪西室友所製作的，那無聲尖叫的雕像之中。

4 基督的最後誘惑

《基督的最後誘惑》改編自卡山札基（Nikos Kazantzakis）的同名小說，是史柯西斯繼《計程車司機》後又一部引發社會議題的作品。片中敘述來自拿撒勒的猶太人耶穌（威廉‧達佛飾），在經過個人沉思及上帝的啓示後，開始傳揚基督思想。耶穌的門徒日漸增多，剛開始的時候他主張愛，但在沙漠裡沉思十數日、與自己的心靈及撒旦戰鬥後，他教以眾人拿起斧頭，對抗不合理之事。但就在他率眾至耶路撒冷，就要與羅馬人發生戰爭之際，上帝給他的旨意又由斧頭轉爲十字架。來自拿撒勒的基督最後克服了死亡的恐懼與慾望的誘惑，全心服從上帝的意旨，完達了個人的救贖。全片以他在十字架上全身鮮血淋漓地說著：「完成了。」作結。

本片片首即題引卡山札基之言：「基督在神性與人性兩極間煎熬……精神與肉體間無休止的戰鬥，一直是我內心喜、怒、哀、樂的泉源，而我的靈魂像是兩軍交鬥的戰場。」史柯西斯

5 四海好傢伙

《四海好傢伙》是史柯西斯繼《殘酷大街》後又一部描寫義裔美籍壞傢伙們的黑幫電影6。

也以字幕言明：「本片並非根據聖經的記載，而是對此永恆精神抗鬥的一場探索。」因此，在《基督的最後誘惑》裡，觀者不只看得到耶穌久已受人銘刻的救世主及宗教、社會改革者形象，本片更多鋪陳是耶穌在神意與性慾、生存慾甚至是權力慾之間的掙扎。身為天主教徒的史柯西斯表示本片是以信念與愛拍成的，他說：「它是對信仰的肯定而非否定。此外，我也強烈的感受到，每個地方的人們都將會認同耶穌人性的一面，一如他們認同祂神性的另一面。」4

儘管如此，片中人性化的耶穌形象及其與女人做愛的夢景，還是讓本片遭受不少宗教團體的責難，一九八八年九月底在巴黎首映當天，便有一戲院遭受汽油彈攻擊，其後並陸續有縱火等暴力事件，足見本片議題的高敏感度。當然，也有不少人受到本片的感動，《基督的最後誘惑》在倫敦的記者招待會上，便有記者提議：「史柯西斯本人便是擔任這部影片主角的最佳人選。」

5

故事由亨利·希爾一角貫串全片的旁白開引，敘述他自青少年時期加入幫派，在老大保利的提攜下，陸續結識吉米（勞勃·狄尼洛飾）與湯米（喬·派西飾），成為幫裡的核心份子。個性暴躁的湯米無法忍受他人言語上的挑釁，在一個晚上連同亨利與吉米，將黑手黨人報復而亡命。吉米擅於策畫重大搶案，在亨利的協助下，他前後各對法航與德航下手，成功斬獲數百萬美元。但由於深怕消息走露，許多參與搶案的成員均遭他滅口。而亨利日漸染上毒癮，在被緝毒組逮捕後，不但保利與他斷絕關係，就連他最好的弟兄吉米，也為了害怕他招供搶案之事而欲殺他，亨利於是在法庭上指認保利與吉米二人，這群原本重義的兄弟最後因互不信任而瓦解，亨利亦結束了放蕩而傳奇的生活，重歸平民之身。

《四海好傢伙》的故事張力強烈，延續了《殘酷大街》既傳奇又寫實的風格，可算是史柯西斯黑幫電影的成熟作品。片中的每個角色都有鮮明的個性與強悍的生命力，暢達的旁白敘事方式在後來的《賭國風雲》裡重現，此外，《賭國風雲》的角色關係、性格設計類似《蠻牛》，其與《四海好傢伙》一樣有許多停格畫面的安排，有論者認為《賭國風雲》可視為《四海好傢伙》的拉斯維加斯版，但史柯西斯認為《賭國風雲》的格局遠較《四海好傢伙》來得

大，技術使用也更爲繁複7。

6 恐怖角

如庫柏力克的《鬼店》的創作路徑一般，史柯西斯在《恐怖角》裡，也嘗試以驚悚片形式表達深意題旨。曾爲強暴犯凱帝（勞勃‧狄尼洛飾）辯護的律師山姆（尼克‧諾特飾），因向法官隱瞞了利於被告的文件，使凱帝入獄長達十四年。原本文盲的凱帝，在獄中藉著自修法律書籍而得知山姆的失職，爲了補償自己流逝的生命，他於出獄後對山姆展開一連串報復行動，與山姆通情的蘿莉遭到他的施虐、妻子（潔西卡‧蘭芝飾）所飼的愛犬遭他毒殺、女兒亦在學校遭到喬裝戲劇課老師的他騷擾。爲了反制凱帝，山姆於情急下枉法僱用打手及私家偵探，但凱帝不但擊退了多名打手，更於夜間潛入山姆家中將偵探及家傭殺害。山姆於是帶著一家人赴「恐怖角」度假避難，未料凱帝尾隨於後，片尾，在一場暴雨中的殊死戰之後，凱帝沒入河水中死亡。

《恐怖角》題材多元而層次豐富，外遇、婚姻失和、親子疏離、青少女對性的好奇8、對正

義與真理的質疑等情節及主題，以驚悚片的呈現形式複合出美國社會家庭、青少年性文化及道德觀今貌。史柯西斯藉由面目可憎、全身刺青，並且熟讀聖經、自視為神的凱帝一角的設計，衝撞出各種社會人心醜貌，他在片中對山姆一家種種的磨難，彷若是二十世紀版的《約伯記》9，導演流露於片中的宗教訓示意味相當濃厚。《恐怖角》全片一氣呵成，自片首即緊湊懾人，維持史柯西斯一向不餘贅筆的明暢節奏。

7 穿梭鬼門關

《穿梭鬼門關》的故事背景設定在九〇年代初期的紐約市。全片以每夜待在救護車上待命的護理人員法蘭克（尼可拉斯·凱吉飾）為核心人物，敘述他連續三個職勤的夜晚。法蘭克多年前因為在街上為一名叫作蘿拉的少女施救無效，從此被蘿拉的亡靈幻象糾纏，他想以救助更多人來洗清罪惡，卻只是讓自己更陷絕境。三個夜晚下來，他結識一名女子（派翠西亞·阿奎特飾），並且初嘗吸毒的滋味，全片由他數段奇遇交串而成。影片結尾，他終於體會到鬼魂源於心魔，只有自己能帶來救贖。

《穿梭鬼門關》的節奏強烈有致，運鏡也維持史柯西斯一貫的乾淨俐落，是繼《下班以後》又一部喜劇作品。片中除了剖析法蘭克一角的心路歷程以外，史柯西斯在醫病倫理、醫病角色、安樂死、吸毒等次題上都有簡達而犀利的發揮。劇中最耐人尋味的是一名住在郊區的胖女子瑪莉亞，在與男友堅決否認曾發生性關係的當下產下兩嬰，頗有「處女生子」的意味。

註釋

1 詳見David Thompson、Ian Christie著，譚天譯，《史柯西斯論史柯西斯》第三章，台北：遠流，一九九五年三月。

2 見《史柯西斯論史柯西斯》前言〈活的電影〉。

3 為了等勞勃．狄尼洛增肥數十磅，全片停擺了約四個月的時間，而薪水仍照發。見《史柯西斯論史柯西斯》第四章。

4 見《史柯西斯論史柯西斯》前言〈活的電影〉。

5 同前註。

6 壞人角色在史柯西斯的電影裡占有重要的地位，他曾談道：「即使是古代的希臘，劇作家都總是說反派角色遠比主角有趣得多，讓我們面對這個事實，壞人比好人有意思得多。」見張如撰文，《影響》雜誌第七〇期，一九九六年二月。

7 同前註。

8本片裡母女失和、女兒對凱帝有好感等情節，頗似庫柏力克的《一樹梨花壓海棠》。

9這是片中明確提及的聖經篇章。片中提到的名著尚有尼采宣揚「上帝已死」的《查拉圖斯特拉如是說》及亨利‧米勒撰寫的多部情色小說。

PROFILE 導演檔案

馬丁‧史柯西斯（Martin Scorsese, 1942- ）

作品有：《殘酷大街》（*Mean Streets*, 1973）
《計程車司機》（*Taxi Driver*, 1975）
《紐約，紐約》（*New York, New York*, 1977）
《最後華爾滋》（*The Last Waltz*, 1978）
《蠻牛》（*Raging Bull*, 1980）
《喜劇之王》（*King of Comedy*, 1982）
《下班以後》（*After Hours*, 1985）
《金錢本色》（*The Color of Money*, 1986）
《基督的最後誘惑》（*The Last Temptation of Christ*, 1988）
《四海好傢伙》（*Good Fellas*, 1989）
《恐怖角》（*Cape Fear*, 1992）
《純真年代》（*The Age of Innocence*, 1993）
《賭國風雲》（*Casino*, 1995）
《穿梭鬼門關》（*Bringing Out the Dead*, 1999）等。

大衛・林區

擅於製造玄怪神祕氣息的大衛・林區，可能是世界上最接近百慕達三角洲的人，觀看他謎樣的作品時，觀者彷彿也進入了一個靈魅的異世界。奇情、暴力、凶殺等元素，在他超現實技法、詭譎劇情及人物設計的操弄下，成就出聳人耳目卻又魅力無窮的電影。

1 象人

《象人》算是大衛‧林區難得的溫情作品。一名幼年曾在非洲遭受野象攻擊而導致顏面扭曲、皮膚纖維化、脊椎彎曲的男子，被馬戲團當作野獸般對待，馬戲團主人並利用他的異貌來吸引窺奇群眾，從中獲利。一名倫敦的醫生（安東尼‧霍普金斯飾）將他接至醫院裡治療，雖發現他所患的是不治之疾，但仍安排他在院裡安住。然而每到夜晚，仍有人會結群來騷擾這名「象人」。最後，他在被馬戲團抓回去，復又被救回醫院後，安詳地病逝。

透過片中眾人對「象人」的歧視與非人道對待，林區指出了社會常模下要求一致性的集體暴力，除了這層批判之外，林區也省視了醫生的角色，醫生接濟象人究竟是出於醫德還是為了打響知名度，在片中有不言自明的解答。莫里斯（John Morris）音樂盒式的配樂於哀愁中融有童真，使本片瀰漫著灰澀卻又溫馨的情味。林區在極富實驗性的《橡皮頭》後，於本片續展他的魔幻影像功力，穿插片中的爆炸、尖叫而模糊的臉等畫面，為全片添入靈詭氣息，這種影像風格與剪接手法在他陸續的作品均一再出現，而片中的諸多虐待場面，更成為林區往後作品所

2 藍絲絨

《藍絲絨》描寫年輕男女傑佛瑞與仙蒂，在傑佛瑞好奇心與慾望的驅使下，親身調查一宗

離奇的失蹤案，在深入案情後，傑佛瑞捲入與酒吧駐唱歌手桃樂絲（伊莎貝·羅塞里尼飾）的

畸戀之中，其間目睹了諸般性變態與謀殺情事。片首傑佛瑞於草叢中發現的那只爬滿螞蟻的耳

朵，立下了《藍絲絨》懾人的影片氛圍，這個安排教人想起布紐爾《安達魯之犬》裡那隻同樣

爬滿螞蟻的手，但林區並不像布紐爾那樣作直覺與幻想的紓發，還賦予這只耳朵重要的象徵意

涵。整個劇情循這只殘耳而入，最後再從傑佛瑞完好的耳朵泅出，兩相對照下，有了耐人尋味

的多重解讀性。眾匪徒圍毆傑佛瑞的那場夜戲是全片最精彩的一段，除了暴力之外，竟也散發

出一股迷人的頹廢美感，而傑佛瑞與桃樂絲多場偷窺、性變態的情慾戲均張力十足。本片在美

術、服裝設計的用色上極為嚴謹，全片以鮮紅色（如紅玫瑰、傑佛瑞的跑車、桃樂絲的口紅以

及數處的濺血等）、深藍色（如桃樂絲的藍絲絨等）為主，和片中的天藍色、粉紅色（仙蒂的

毛衣）成一對比，觀者可以細自品味它們出現時間（日或夜）與劇情的呼應關係。

3 雙峰

《雙峰》影集為使大衛‧林區名利雙收的電視電影，這部數十集的影集讓林區的才情得以從容顯現。故事敘述庫柏探員，奉命調查美加邊界雙峰鎮裡校園舞后蘿拉‧帕瑪遭人棄屍湖濱的離奇命案。精明的庫柏循著線索直到破案，發現兇手竟是死者的父親李蘭‧帕瑪。在查案的過程，小鎮中隱藏的祕密也逐一顯現，原本看似純樸的小鎮，經林區的解剖後露出種種人心慾望的異態。林區對小鎮裡的每個角色、每段關係都有著細膩而特出的刻畫。在影像風格上，貫穿全劇的是林區式的超現實鬼魅氣息，靈異玄怪的謎樣情節，讓觀者彷若進入光怪陸離的影像時空。林區在影集中展現了突出的空間感營建能力，帕瑪家、賭場酒吧、侏儒掌管的異時空紅色房間，與散發出森羅鬼氣的樹林均教人印象深刻。《雙峰》影集裡的影像、劇情、角色、美術、音樂設計均十分突出，可算是林區集大成的作品，至於其背後的涵義，可能不是林區所首重的，他覺得人們可以忍受生活的無意義，卻又一味要求電影有意義的觀念乃是匪夷所思！。

林區之後曾將影集中未交代清楚的部分，從蘿拉・帕瑪的角度重構案情，完成了《雙峰：

與火同行》一片，縱然滿足了雙峰迷的好奇心，卻也破壞影集留下的懸疑感。

4 我心狂野

拿下坎城首獎的《我心狂野》，敘述假釋男子（尼可拉斯・凱吉飾）與其女友（蘿拉・鄧飾）「土豆」受到其母僱殺手追殺的過程。《象人》裡的「象人」感動地說：「人的生命裡充滿了驚奇。」《藍絲絨》裡的傑佛瑞興奮而好奇地說：「這是一個奇怪的世界。」而《我心狂野》裡的「土豆」又哭著說：「這個世界實在是太詭異了！」《我心狂野》的劇情較《藍絲絨》、《雙峰》更爲暴烈，過去凝斂的構圖、美術設計與沉穩的節奏都已不見於本片。影片前半段，林區明快犀利的節奏將觀者一路拉到撲朔迷離處，其間展現的敘事技巧與能量超越了舊作，可惜的是，雖然在結尾前突現高潮，影片的後半段卻不若前場緊湊。尼可拉斯・凱吉在片中翻唱多首貓王的歌曲，他身穿的那件「代表個人獨特性以及自由信念」的蛇皮外套頗具娛樂效果。

5 ▼ 驚狂

《驚狂》是一場難解的謎。一名男子懷疑其妻與人偷情而將之「錯殺」，他在獄中時，另一個他又在外殺了一個人……出獄後的他又遇上了與其妻容貌相似的女人……。若剝開繁複交雜的敘事線，《驚狂》的情節核心仍不脫《藍絲絨》、《雙峰》、《我心狂野》裡的玄祕世事與幽微人慾。

註釋

1 見《影響》雜誌第十二期，一九九一年一月。

PROFILE 導演檔案

大衛・林區（David Lynch, 1946-　）

作品有：《橡皮頭》（*Eraserhead*, 1978）

《象人》（*Elephant Man*, 1980）

《沙丘魔堡》（*Dune*, 1984）

《藍絲絨》（*Blue Velvet*, 1986）

《雙峰》（*Twin Peaks*, 1989-1990）

《我心狂野》（*Wild at Heart*, 1990）

《雙峰：與火同行》（*Fire Walks with Me*, 1992）

《驚狂》（*Lost Highway*, 1997）

《史崔特先生的故事》（*The Straight Story*, 1999）等。

奧立佛・史東

有人會認為作為一種藝術創作形式的電影，應該儘可能地超越時空，捕捉普遍的人性與人情。但是奧立佛・史東可不會這麼想。曾有過十數個月越戰經驗的他，作品裡總是毫不留情地對美國政府、社會予以批判，他立論辛辣的電影常被評論者認為不夠冷靜客觀，並有煽惑大眾之嫌。若撇開史東作品所引發的爭議不談，他在各種影像及敘事可能性的嘗試與突破上，亦有讓人驚艷的成績。

1

前進高棉

越戰是美國人永遠的傷口，反省越戰的電影自然成為美國的專屬片種之一。柯波拉的《現代啓示錄》從心理學式的角度，史詩化地描寫戰爭的虛無及其對人性的扭曲，究竟而言是藉著越戰背景來體現人性深處的黑洞。庫柏力克的《金甲部隊》則是以越戰為背景，具反戰色彩的作品。而史東的《前進高棉》沒有昇華主題的意圖，導演像是戰地記者般地將觀眾帶入硝煙四溢的戰場，寫實地刻畫戰火下的美國軍人面目。緊張的對戰場面自然是本片影像的主要擅場，但在直升機、爆炸聲、槍聲、嘶吼聲、哀嚎聲之外，史東更進一步點出美軍內部的失序。諸如袍澤間階級的對立、軍隊裡的種族問題，以及軍隊內部自殘的醜態等，都一一入鏡。與柯波拉、庫柏力克的作品相比，《前進高棉》裡的美學顯然略遜一籌，但其中蘊含犀利批判的紀實手法，使它得以在越戰類型片中獨樹一幟，是美國重要的越戰片之一。

2 七月四日誕生

《前進高棉》、《七月四日誕生》與《天地》是史東的「越戰三部曲」。從《七月四日誕生》起，他陸續在《門》、《誰殺了甘迺迪》、《白宮風暴》等片中，以傳記式的手法，從退伍軍人朗（Ron Kovac）、搖滾傳奇莫里森（Jim Morrison）、翻案檢查官加里森（Jim Garrison）到前美國總統尼克森，或以人物凸顯該時代的社會政治氣候，或對描摹的人物加以回顧甚至批判1。這些影片所受到的褒貶不一，但是史東在創作過程中資料收集的用心是值得肯定的。《七月四日誕生》裡，熱血赴沙場的朗（湯姆‧克魯斯飾），在戰事中誤殺同伴，並因傷導致下半身癱瘓。回到美國時卻發現自己為國家的付出得不到一絲理解與尊重，遂加入反戰陣營，批判美國對越南內政的干預、軍事帝國主義的霸權心態。朗的悲劇英雄際遇是史東多部作品裡的角色典型，因癱瘓而無法與妓女行房的那場戲，道盡了過氣英雄的感歎。

3 閃靈殺手

曾經為同為批判型導演亞倫・派克（Alan Parker）2譜寫《午夜快車》劇本而獲得奧斯卡最佳編劇獎的史東，以昆汀・塔倫提諾的原始構想完成影像風格灼烈的《閃靈殺手》3。在經過《門》、《誰殺了甘迺迪》的操演後，《閃靈殺手》的影像風格與史東過去的片子彷若二極，不但實驗性強烈，亦為史東最暴力的作品。本片藉著一對殺了四十八人的瘋狂鴛鴦殺手，對媒體的社會渲染力作批判。全片運鏡像MTV及新聞攝影般地搖晃，貫穿整場的是不絕於耳的槍聲及血腥場景，黑白與彩色畫面交間於影像中，讓觀者自始至末處在暴力音像轟炸的暈眩中。開場時穿插的家庭暴力肥皂劇既具笑點，也深具諷意，讓人印象深刻。

4 上錯驚魂路

史東對沙漠、印第安人、響尾蛇的印象難以忘情，乃是源自《門》一片。他帶著這股使人

無助的燥熱與難解的神祕來到了《上錯驚魂路》。影像風格上，史東從《誰殺了甘迺迪》的初

步突破、《閃靈殺手》的放手一搏，到《白宮風暴》已算是收放自若，而他在《上錯驚魂路》

裡交出的影像成績堪爲個人巔峰。本片描述一名欠債的男子（西恩・潘飾），因車子故障被迫

滯留於一沙漠中的陋鎭，復又因迷戀一位性感的有夫之婦（珍妮佛・羅培茲飾），而被捲入一

場瘋狂的殺戮遊戲中，影片愈近尾聲愈加暴力，結局是沒有人勝利的血腥悲劇。本片與《閃靈

殺手》等片一樣讓黑白與彩色畫面交插於片中，暢快的敘事節奏與奇詭的運鏡角度是本片的特

色之一，史東這一次不再談國家社稷大事，單純的說書宣示了他新的創作階段已來臨。

註釋

1 《七月四日誕生》援引朗的自傳；《門》則以影片及眞實訪談交織而成，

合唱團的歌曲；《誰殺了甘迺迪》以新舊影片重建甘迺迪遇刺「眞相」，而緊接在此片之後的《天地》，從越南

農婦的觀點再視越戰的傷害，題材來自 Le Ly Hayslip 的回憶錄。

2 一九四六年出生，爲英國新浪潮時期健將。作品有《午夜快車》（Midnight Express, 1978）、《迷牆》（Pink Floyd
—The Wall, 1982）、《鳥人》（Birdy, 1984）、《天使心》（Angel Heart, 1987）、《烈血大風暴》（Mississippi Burning,
1988）、《追夢者》（The Commitments, 1991）等。除了《迷牆》，以上諸片在台灣都可租到。此外，他的近作
《阿根廷，別爲我哭泣》（Evita），亦由奧立佛・史東執筆。

3奧立佛・史東將劇本作了修改，塔倫提諾爲此大爲光火，不願爲此片掛名編劇。

史蒂芬・史匹柏

史匹柏是當今最富盛名的商業片導演，他曾說過：「看到自己的電影能成為美國大眾的共同財產，形成文化的一部分，真是覺得棒透了。」1然而這位票房市場的常勝軍，卻未在評論界受到青睞，他作品背後的意識形態，常是被批評的焦點。史匹柏對觀者的強大影響力是無庸置疑的，他的幻想與傳奇故事滿足並豐富了大多數觀眾對電影的期待，而其執導的嚴肅作品雖然被評為深度不足，但至少也證明了史匹柏的才華絕不僅限於對特效的鑽研。

1 大白鯊

《大白鯊》是史匹柏的第三部長片，本片為他底定了票房不倒翁的地位。故事發生在一個以海水浴場為收入來源的艾米堤島上，一隻巨大的白鯊以此島海域為掠食範圍，在陸續有年輕女孩、小男孩、漁夫遭白鯊吞食後，小島警長布洛迪決定出海獵鯊，在與海洋研究員胡伯及漁人昆特的協助下，布洛迪終將白鯊一槍爆命，但昆特卻在獵殺過程中入於白鯊之腹。

《大白鯊》的前半段著重在代表愛民、正義形象的警長與重利輕命的市長、漁民之間協調、衝突場面的描寫，後半段則轉為放手一搏的人魚大戰，這種敘事模式與希區考克的《鳥》相仿，但不如《鳥》具有弦外之音，情節走向也不脫觀眾期待。片中數段白鯊攻擊人的場景，如片首夜泳女孩遭牠血唅 2、碼頭上兩名漁民遭牠突襲與最後的人魚激戰等，在構圖、剪接節奏上的表現均極為精彩，約翰·威廉斯（John Williams）3 的配樂亦有助長緊張氣息的效果。

此外，儘管片中有對鯊魚的習性略作交代，觀者腦海裡卻難以忘懷片中鯊魚嗜吃人的刻板印象，這種衝擊恐怕是史匹柏始料未及的。

2 第三類接觸

《第三類接觸》為史匹柏第一部大量使用特效的科幻片。數架幽浮於一夜出現於印第安那州的小鎮上空，見證此怪象的羅伊因於日後執迷探尋幽浮的影跡，遭致妻子離棄。另一女子茱莉安也因其子被幽浮擄去，而與羅伊共同走向揭祕之路。透過莫名的巧合與直覺，他們終於在懷俄明州的魔鬼丘上再見幽浮，原來美國的科學人員已在該地設置基地，準備迎接外星人的到來。科學家們用簡單的五個音符與外星人作溝通，外星人也予以善意回應，自巨大幽浮釋放了多名失蹤多時的美軍士兵及茱莉安的兒子。羅伊則隨同數名科學人員，以親善大使的身分進入偌大的幽浮裡，飛離魔鬼丘，入於宇宙之中。

《第三類接觸》花了極大篇幅敘述羅伊對幽浮的好奇心理，及其與家人關係失調後的沮喪心情，並插述蒙古、北印度等地發現的怪象，但最教人驚異的是最後巨大幽浮臨現於魔鬼丘上空後，地球人與外星人進行溝通的浩大場面。史匹柏在片中流露出對科學的強烈興趣及對宇宙生命的綺麗想像，他對外星人所抱持的敬畏及善意態度是本片高潮戲中溫馨感人氣息的來源，

這份溫情後來在《外星人》一片藉著小女孩與落難外星人的感情，作了微觀層次的呈現。

3 ► 法櫃奇兵

《法櫃奇兵》、《魔宮傳奇》與《聖戰奇兵》為史匹柏一系列膾炙人口的冒險傳奇電影。在

故事背景為一九三六年的《法櫃奇兵》裡，考古學家印第安那·瓊斯（哈里遜·福特飾）在埃及開羅出生入死與納粹爭奪希伯來古文明流傳下，具有神祕魔力的法櫃。法櫃最後雖然落於納粹之手，但當法櫃開啟的那一刻，無數幽靈自櫃中飛竄而出，納粹軍士因邪慾充體而遭幽靈怒懲，全數亡殆無一生還，唯獨瓊斯及其女伴瑪莉安未對法櫃有不敬之心，終而未被幽靈法力所波及。

《法櫃奇兵》是史匹柏與以執導《星際大戰》（Star War）成名的喬治·盧卡斯（George Lucas）首次合作的作品，全片情節緊湊、節奏暢快，片中的動作場面、飛車追逐場面及最後法櫃展現神力的特效高潮戲，娛樂效果十足。開場時，瓊斯在揮出一鞭後自陰影處登場，與他在酒吧裡以牆上巨大的戴帽陰影出場的安排，讓這個角色的英雄性格透徹顯出，本片縱然以他

永不屈撓的英雄氣息為焦點，但片中亦藉著考古學家的角色設計點出「歷史」在本片的重要

性，納粹遭古靈屠殺的極度血腥場面安排，已然體現了史匹柏對納粹的態度，後來的《辛德勒

的名單》對此作了嚴肅的直視。

4 辛德勒的名單

史匹柏雖然以科幻、冒險片聞名，但也仍有數部題材嚴肅的作品，如《紫色姊妹花》、

《太陽帝國》等，而拿下奧斯卡最佳影片及導演獎的《辛德勒的名單》當是史匹柏最沉重、評

價最高的作品。

全片敘述二次世界大戰期間德籍富商辛德勒，原先僅將猶太人視為生財工具，但在目睹許

多猶太人沒有理由地遭德軍肆殺後，藉著與納粹軍方的友好關係，於不斷斡旋下，讓數千名猶

太人因而得以在納粹屠殺中逃過一劫。史匹柏以黑白色調包裹全片的沉重氣息，片中的諸般情

節皆搬演自史實，納粹在密室裡以煤氣毒殺猶太人，以及千萬屍體堆疊成的屍山景象，都在寫

實而蘊忿意的鏡頭下重新顯像，片末則以彩色畫面拍攝自劫難中活存的當事者或其家屬，每人

拿一顆石頭，放在辛德勒的墓旁，以表對他的敬意。縱然有論者認為本片流於集體洩恨、過於片面地重現事件，或是敘事內容膚淺而煽情，但以二次大戰為焦點的電影中，側重描寫血腥屠殺過程的《辛德勒的名單》極具里程碑意義。

5

搶救雷恩大兵

在《辛德勒的名單》後，史匹柏的《侏儸紀公園》系列電影再次席捲國際票房，其後的《搶救雷恩大兵》則又奪下包括最佳導演在內的五座奧斯卡金像獎。本片敘述一九四四年二次大戰時期，由米勒上尉（湯姆‧漢克飾）率領的美軍在苦戰下成功登陸諾曼第的一處海灘。就在此時，後勤單位發現有一個愛荷華州家庭裡的四名兒子都奔赴沙場，其中三位已經戰死，三軍參謀長為了不讓這個家族斷嗣，下令米勒率領搜索隊，尋找下落不明的么子雷恩，以讓他離開戰場，回家陪伴母親。米勒於是隨同七名部屬深入戰地尋找這位二等兵，在任務途中，因為有人戰亡而引發其他人質疑這項任務的合理性與公平性，但在米勒上尉的安撫下，眾人仍然以完成命令為重。最後，他們終於在一座橋頭堡找到雷恩，但爾時德軍大舉壓境，在經過一場慘

烈的殊死戰後，以寡敵眾的美軍死傷泰半，就連米勒上尉也捐軀沙場，他在臨死之前對雷恩耳提面命了一句：「好好活下去。」數十年後，白髮蒼蒼的雷恩回到米勒的墓前悼念，長久以來，米勒的遺言始終縈繞在他的腦中，他質問自己是否值得那麼多人為了救他而殉命，而這個問題是他需用一生來回答的。

與為特定歷史目的創作的《辛德勒的名單》相較起來，《搶救雷恩大兵》的題材擴張為普遍性的人性與人道議題，當「為什麼要救雷恩？」與「該不該犧牲其他生命來救雷恩？」兩個問題坐落在不重個人只重整體的戰場上時，便顯得敏感而難解，但史匹柏的企圖不在於評斷任務的對錯與分析其背後的邏輯，對人性的樂觀期盼方是本片的主旨。此外，片首的諾曼第登陸一役與片中的數場戰事，在搖晃劇烈的運鏡下呈現出極富真實感的戰爭面貌，影像的震撼力與渲染力十足，就技術層面的成就而言，本片堪為影史上最傑出的戰爭片之一。

註釋

1 見李斯棻、林凌妃、王慧撰文，《影響》雜誌第六期，一九九○年七月。

2 此美女入黨腹的安排曾被持女性主義觀點的論者批評。

3 威廉斯還曾在奧立佛‧史東及朗‧霍華等美國名導的作品中擔綱配樂，他最為人所熟知的是為喬治‧盧卡斯譜

美國

史蒂芬‧史匹柏 ★ 73

寫的《星際大戰》配樂。

PROFILE 導演檔案

史蒂芬·史匹柏（Steven Spielberg, 1946- ）

作品有：《小迷糊大逃亡》（*The Sugarland Express*, 1974）
　　　　《大白鯊》（*Jaws*, 1975）
　　　　《第三類接觸》（*Close Encounters of the Third Kind*, 1977）
　　　　《法櫃奇兵》（*Raiders of the Lost Ark*, 1981）
　　　　《外星人》（*E. T.*, 1982）
　　　　《魔宮傳奇》（*Indiana Jones and the Temple of the Doom*, 1984）
　　　　《紫色姊妹花》（*The Color Purple*, 1985）
　　　　《太陽帝國》（*Empire of the Sun*, 1987）
　　　　《聖戰奇兵》（*Indiana Jones and the Last Crusade*, 1989）
　　　　《侏儸紀公園》（*Jurassic Park*, 1993）
　　　　《辛德勒的名單》（*Schindler's List*, 1993）
　　　　《失落的世界》（*Jurassic Park : The Lost World*, 1996）
　　　　《搶救雷恩大兵》（*Saving Private Ryan*, 1998）
　　　　《藝妓回憶錄》（*Memoir of a Geisha*）等。

★
74

吉姆・賈木許

吉姆・賈木許為美國極具代表性的獨立製片導演，在好萊塢體制的邊緣玩味出異於主流的電影情調與樂趣。他的作品散發出恬適風趣的氣味，不似柯恩兄弟或塔倫提諾般尖酸的戲謔，簡諧而富韻律的影像裡含有濃厚的詩情。

1

不法之徒

《不法之徒》為賈木許的第二部作品，與前作《天堂陌影》同為黑白片。全片敘述由約翰‧盧瑞（John Lurie，亦為本片配樂者）、湯姆‧威茲（Tom Waits，亦為本片主題曲唱作者）與羅貝托‧貝尼尼所飾演的三名囚犯逃獄的過程，三人最後重獲自由，其中一人還意外找到了愛情的歸宿。

《不法之徒》情節相當簡單，沒有刻意經營高低潮，有趣的是它挑戰了美國既有的類型片範疇，自創了一格。全片的情節除了在開場時對查克（湯姆‧威茲飾）和傑克（約翰‧盧瑞飾）兩角的生活境遇、被捕過程略作交代外，導演花了極大篇幅處理三名囚犯在牢房裡的相處情形與逃獄後於樹林、沼澤裡的求生過程，這種情節鋪排的方式顯然不同於傳統的類型片模式。盧瑞的配樂與穆勒（Robby Muller）的攝影，加上賈木許經營的情節氛圍，讓《不法之徒》瀰漫著頹唐卻又富活力的迷人氣息。影片開場時，湯姆‧威茲的歌聲散溢在水平鏡位移動的紐奧良城景裡，其間流動的詩意立下了全片的基調，如此運鏡的手法為賈木許所樂用，後來的作品如

★
76

2 神祕列車

《神祕列車》為賈木許首部彩色劇情長片，全片以貓王的故鄉曼菲斯為背景，敘述三段發生在同一時空的小故事。第一段裡，一對來自日本的時髦年輕戀人，為了探訪貓王的足跡來到曼菲斯，兩人住宿於一間簡陋的旅館裡，不苟言笑的男子用相機拍攝房裡的飾物及整理貓王相片的女孩，當女孩問他為何不拍攝戶外城景時，他回答他只拍攝他將遺忘的事物。做愛後的隔日清晨，兩人在離房前聽到一聲槍響。在第二個段落裡，一名喪夫的義大利女人，進入曼菲斯鎮後受到商店老闆與酒館客人的詐財，後來與一名女旅客同住於旅館客房，與她共處一室的女子在絮眛不休後睡去，而清醒的她離奇地目睹貓王的鬼魂出現在房裡。隔日清晨，她倆欲離房時，復聽到一聲槍響。第三段敘述一名失戀的男子，持槍於酒吧裡鬧事，後又在酒意下槍擊超商店員，他與另外兩名朋友住進了旅館，隔日清晨，失意的他欲用槍來自盡，卻誤傷前來阻止他的兄弟。

美國

吉姆・賈木許 ★ 77

《神祕列車》除了有極富吸引力與娛樂性的敘事安排之外，亦呈現了導演對美國文化的體檢報告，他從日本戀人、義大利女人、鬧事美國人三個層次呈現了曼菲斯鎮的不同面貌，這些頹倒的角色、掛在旅館房間裡的貓王遺像、幽冷的夜街，附上盧瑞哀淒的配樂及貓王的古音，營造出一股廢墟般的荒瘠氣息，淒冷的做愛呻吟聲（第一段）、缺乏交集的對談（第二段）與尋求發洩出路的野性（第三段），在貓王「藍月」（Blue Moon）一曲的襯托下更顯得哀傷。對色彩使用極為謹慎的賈木許，以幽暗的夜色呈現沒落的曼菲斯鎮樣貌，幾個鮮紅色（日本戀人的皮箱、義大利女人的皮包、鬧事者乘坐的小貨車、旅館當家的西裝外套等）的滲入在視覺上有突出的效果。

3 地球之夜

《地球之夜》以身在五個不同城市冬夜的計程車司機為焦點，分別敘述他們在同一時間的工作遭遇，為結構分明的五段式電影。第一段敘述洛杉磯的年輕女司機（薇諾娜‧瑞德飾），自機場載一位中年婦人到比佛利山莊，女司機在駕駛過程中不停地抽煙，女乘客則忙於接聽行

動電話，到了目的地後，身為星探的女乘客欲邀請司機作為新片演員，但司機因志不在此而予

以婉拒，女乘客在回家前又聽到行動電話響起，而這次她沒有再去接聽。這一段開場的幾個空

鏡、兩個角色的設計，均呈現了南加州文化形象，而女司機婉拒巨星之路、星探拒聽電話的情

節安排中又可見到導演個人的立場。

在第二段裡，原籍東德的紐約司機，因駕駛技術不佳且對紐約市街不熟，反而與一名黑人

乘客主客互調，兩人在車中相談甚歡，後有黑人妹妹的加入後更形喧鬧，在抵達布魯克林後，

東德司機獨自駛返市中心，紐約的冷冽氣息復又向他襲來。賈木許在此段以溫暖人情反襯紐約

冷漠的氣息，角色設計也富種族上的考量。

主題圍繞著「看」的第三段發生在巴黎的夜，來自象牙海岸的非裔黑人司機，不耐兩名喀

麥隆大使館人員對他的言語騷擾而將他們逐出車外，後又載上一位眼盲的女乘客。從未與盲人

有所接觸的司機，好奇地問女乘客關於「做愛時會不會認錯人」等擾人問題，她下車之後，雙

眼健全的司機意外發生了小車禍。此段從眼盲者的目光，賞了造成種族歧視的「明眼人」一巴

掌。

發生在羅馬的第四段裡，載了一名神職人員的羅馬司機（羅貝托·貝尼尼飾）絮聒不絕地

告解著，自剖種種荒誕的經歷，而神職人員原想在車上服藥，不幸在一次急轉彎後藥丸離手，因而死於車中。司機許久之後才發現乘客已死，他以為對方的死因是承受不住自己的告解內容，由此而來的罪惡感讓他把死者丟置在路旁的椅子上後便匆匆離去。此段荒謬逗趣，但尋求救贖的告解者最後又行不德之事的情節安排卻有沉重的反諷意味。

發生在芬蘭首都赫爾辛基的第五段裡，司機米卡於近破曉前載了三名男乘客，其中一人喚作阿基1，他於近日內失業，新車又遭人破壞，另兩名乘客即在車上將他的不幸告訴米卡。米卡隨後也向兩人吐露了過去痛失愛女的往事，讓兩人聽得不禁落淚，認為這才是真正的人間悲劇。《地球之夜》的結尾，早已喝得不省人事的阿基在下車後坐在家前的人行道上，天色已亮，新的一天來臨，出門的鄰居對他說了一聲：「早安，阿基！」

在導演的設計下，從洛杉磯的黃昏到赫爾辛基的清晨，同一時空發生的事情彷若成了一序列。五個段落表現出五個城市的精氣神，也將以五個司機為核心的小故事述說得娓娓動人，詩意的形式下散發出幽默而寫意的趣味性，也暗涵關於人性、文化議題的深刻思維，再加上穆勒的攝影與湯姆·威茲的配樂，使本片成為賈木許繼《神祕列車》後最為迷人的夜曲。

80

4 鬼狗殺手

夏木許自承對日本電影巨匠小津安二郎情有獨鍾，在副標爲「武士之道」的《鬼狗殺手》之中，他呈現出對武士道精神的追懷之意。一名曾受黑幫份子法蘭救命之恩，人稱「鬼狗」的黑人殺手，在一次成功的任務之後，意外成爲幫派圍剿的對象。潛心於武士道的「鬼狗」遠非犬鼠之輩所能剷滅，在飼養的鴿子全數死於橫禍之後，「鬼狗」運用武士道的義理，單槍匹馬將黑幫人馬誅盡。影片最後，「鬼狗」服從武士死忠的精神，亡於主人法蘭的槍下。

賈木許除了以武士道結合殺手身分的「鬼狗」一角作爲全片敘事主軸外，還添加了黑幫份子與卡通情間的呼應關係，並且提及芥川的名著《羅生門》。片中「鬼狗」與法蘭對兩人結識時的記憶並不相同，正接引了《羅生門》中〈竹藪中〉一篇裡對真相的各種相異詮釋版本。

然而這些分歧的敘事元素未見賈木許清楚予以道破，使得全片暗碼四佈卻不得其門而入。如果說《你看見死亡的顏色嗎》是追悼西部片亡靈之作，或許《鬼狗殺手》可視爲對黑幫片的追念與感傷，賈木許片中所常見的爲生態、種族不平等發聲的情節也重現於本片之中。在影像上，

美國 ——————————— 吉姆・賈木許

★

81

《鬼狗殺手》運用了大量溶接、疊印等效果，主要用以輔助武士道中動靜相兼之特色的呈現。賈木許或許不是個太會說道理的人，但是穆勒的掌鏡和RZA的配樂依舊令人印象深刻。

註釋

1 米卡（Mika）與阿基（Aki）的姓名取自芬蘭兩位知名導演，米卡為阿基之兄。

PROFILE 導演檔案

吉姆・賈木許（Jim Jarmusch, 1953- ）

作品有：《天堂陌影》（*Stranger than Paradise*, 1984）
《不法之徒》（*Down by Law*, 1986）
《神祕列車》（*Mystery Train*, 1989）
《地球之夜》（*Night on Earth*, 1991）
《你看見死亡的顏色嗎》（*Dead Man*）
《鬼狗殺手》（*Ghost Dog : The Way of the Samurai*, 1999）
等。

喬‧柯恩（柯恩兄弟）

喬與伊森兩兄弟出生自書香氣息濃厚的富康家庭，然而他們的作品裡卻一點也不文謅謅，在影像風格、拍攝手法、氣氛營造的功力上均極具創意，他們幽默與諷刺作品中的娛樂性往往大於知性，透過他們縝密設計的情節與影像，每每教觀者感到驚奇。

1 血迷宮

《血迷宮》這部懸疑驚悚的電影是柯恩的首執導演筒之作。影片敘述與雷發生婚外情的唐娜，遭其經營酒吧的丈夫馬帝僱用殺手取命。這名殺手非但沒有完成任務，在拿了傭金後反而槍擊馬帝。原以為已一槍斃命的馬帝，陰錯陽差地遭到雷的活埋。雷最後被殺手擊斃，而殺手又被唐娜所弒。

《血迷宮》這樣一個錯綜複雜的荒謬劇情，被從小就熟諳推理劇的柯恩剪輯得井然有序，其從容冷冽的分鏡及場面調度，讓全片充滿內斂的肅殺氣息。本片的節奏不似許多驚悚片那般明快，刻意拖慢的幾場高潮戲，總讓觀者有寒流入頂的窒息之感。拍攝技巧上，低成本的製作完全阻擋不了導演才情的抒發：唐娜在酒吧房間裡暈眩倒地後竟是躺在自己的床上，這乃是柯恩研發出的獨門祕技拍攝而成；馬帝擄走唐娜的那場室外戲，廣角攝影機近乎貼在地面上快速前移，亦營造了飽滿的壓迫感[1]。

2 黑幫龍虎鬥

在冷豔的《血迷宮》與詼諧的《撫養亞歷桑納》後，柯恩的第三部電影《黑幫龍虎鬥》（另譯《米勒倒戈》），融合了前兩部作品的風格，在冷冽的基調上復有令人捧腹的笑料。前兩部作品裡的強烈影像實驗，到了本片顯得較為穩重。《黑幫龍虎鬥》為黑幫電影，故事的主人翁湯姆（亞伯·芬尼飾）奉命到敵對幫派臥底，從而走上永無休止的背叛者之路。有論者認為此片是繼《教父》後最傑出的黑幫電影。片中一場數名殺手暗殺幫派老大的戲在高揚的聲樂演唱下進行，彷若不死之身的幫派老大竟然以一人之力格斃眾人，如此緊張情節的背後暗藏著柯恩開觀眾玩笑的算計。這部作品承襲了《血迷宮》以來不按牌理出牌的幽默手法，加上漸趨成熟的影像操弄，柯恩風格至此已底定泰半。

喬·柯恩 (柯恩兄弟)

★
85

3

巴頓芬克

《巴頓芬克》描寫一名以庶民寫實劇成名於百老匯的紐約作家巴頓‧芬克（約翰‧特托羅飾），受邀到好萊塢編寫B級摔角片。他在好萊塢備受商業體制的壓迫，因而陷入創作困境。接著他在旅館裡結識一名變態殺人狂（約翰‧古德曼飾），又被無辜捲入一場謀殺案之中。本片一舉囊括了坎城影展導演、編劇、男主角獎[2]。過去作品裡那些推理小說式的氣氛、超現實的手法、顛覆觀者預期心理的情節、精心設計的運鏡與分鏡，全在《巴頓芬克》裡集大成。雖然本片裡的角色多被導演戲謔地加以卡通化，但是片中欲傳達的旨趣仍能撼動人心。片中除了對好萊塢體制多所反諷，還兼及藝術創作觀的探討，並且透過荒謬的情節玩味出一股實虛難辨的氣息。

4 冰血暴

像塔倫提諾一樣，柯恩在《金錢帝國》裡也體會到只重形式與戲謔、不顧影片內涵是走不通的一條路。該片雖然將柯恩擅長的卡通式類型角色發揮到極致，亦有許多其他商業娛樂片看不到的精彩笑點，但若要跟柯恩自己的其他作品相比，顯然略遜一籌。《冰血暴》在柯恩的作品中，有宣示轉型的意味，本片的戲謔風格已經濾去大半，取材自真實故事的創作原點，使本片成為與觀者距離最小的作品。故事背景是雪地小鎮法爾哥，一位車商因缺錢而僱用兩名匪徒綁架己妻以收取勒索費，但是事情最後失去他的掌控，其岳父遭綁匪殺害，他自己最後也被繩之以法。導演柯恩的妻子法蘭西絲・麥克道曼所飾演的查案女警，因本片獲得奧斯卡最佳女主角獎，她在片中飾演的角色性格精幹而親和力強，沖淡了真實事件的悲劇性。

如同加拿大導演艾騰・伊格言的《意外的春天》，《冰血暴》是柯恩初次告別虛構劇作的電影，對小鎮氣氛及人物的刻畫遠較過去的作品富有真情，這部片子雖稱不上鉅作，但導演突破創作理念窠臼的勇氣，已為他喚來更寬廣的創作空間。

美國 ——————————

喬・柯恩（柯恩兄弟）

★
87

5 謀殺綠腳趾

柯恩兄弟對小人物的描繪似乎情有獨鍾，他們的電影像是一幅幅傳神的小人物肖像。如此的創作傳統加上他們在《撫養亞歷桑納》、《冰血暴》裡曾出現過的綁架、擄人勒贖情節，以及他們慣用的風趣對白，燴炒出這一部《謀殺綠腳趾》。全片敘述一位名叫李波斯基、自稱「酷哥」的無業洛城市民，被誤認為是另一名富商李波斯基，自此捲入一場真相難明的陰謀之中。富商利用「酷哥」的正義感，自導自演了一場失妻記，最終仍被「酷哥」及他的朋友所拆穿。

《謀殺綠腳趾》的傳記色彩從直譯片名《大李波斯基》就可看出，柯恩此次的劇情雖無新意，懸疑氣氛的拿捏亦遠不如前作《冰血暴》，但是各個平凡的角色卻在柯恩鮮活的台詞塑造下頗富生命力，增添了不少觀眾樂趣及影片的說服力。在影像上，除了幾個電腦特效畫面頗富娛樂性之外，整體表現只能以平庸稱之，恰也符合片中李波斯基大而化之的個性。柯恩的幾位班底演員，如飾演退休軍人的約翰‧古德曼、穿紫色緊身衣的保齡球保健將約翰‧特托羅此次均

有突破以往演出風格的表現，亦值得一觀。

註釋

1 詳見張玉青撰文，《影響》雜誌第二十二期，一九九一年十一月。

2 由於此片於坎城的「鯨吞」之舉，使得坎城後來立下一部片子不能同時獲頒重大獎項的規定。

PROFILE 導演檔案

喬・柯恩（Joel Coen, 1955- ）

作品有：《血迷宮》（*Blood Simple*, 1984）

《撫養亞歷桑納》（*Raising Arizona*, 1987）

《黑幫龍虎門》（*Miller's Crossing*, 1990）

《巴頓芬克》（*Barton Fink*, 1991）

《金錢帝國》（*The Hudsucker Proxy*, 1993）

《冰血暴》（*Fargo*, 1996）

《謀殺綠腳趾》（*The Big Lebowski*, 1998）等。

昆汀‧塔倫提諾

塔倫提諾是異軍突起的新生代義裔美籍導演，由於接受B級片的洗禮，使他的電影迥異於前輩之作而自成一家。他的作品從不討論什麼嚴肅的人性、社會問題，倒是逗趣諷刺的對白與別出心裁的劇情使他的電影散發出無比的趣味。喜愛他的人盡情在他的片子裡恣意快活，不欣賞他的人則認為他缺乏深度，但如此的爭辯，料想塔倫提諾是不會在意的。

1

霸道橫行

塔倫提諾至今的導演作品僅有三部，《霸道橫行》為其處女作，也在坎城為他打響了名號。故事敘述一群匪徒，在喬的策畫下搶劫銀行，為了避免計畫曝光，喬為彼此互不相識的六名匪徒，分別命名為藍、白、紅、金黃、粉紅、咖啡，以遮掩彼此的身分。由於咖啡先生原是臥底警察，使整個搶案宣告失敗。為了找出誰是出賣者，眾匪徒最後自相殘殺，只有粉紅先生倖存。

這部片子將塔倫提諾蓄積已久的能量痛快地爆發出來，開場時，眾匪徒圍著桌子討論著瑪丹娜「宛如處女」一曲的意涵，如此讓人噴飯的安排，與庫柏力克在《殺手》裡眾搶匪的嚴肅會議形成對比。而眾人開完會後，導演以慢動作的手法拍攝這群穿西裝的搶匪走在街上的威風神情，有向香港導演吳宇森致敬的意味。長於創新敘事結構與題材的塔倫提諾，明明要談的是一群人去搶銀行的事，沒想到從頭到尾卻是交待計畫失利後，眾人的相殘過程。此外，導演以插敘的方式交待六名搶匪的出身背景，其中許多情節多是微不足道的芝麻小事，但在有趣的對

白支撐下，這些小片段也被點石成金。有趣的是，片中還有像B級片一樣出現不連戲的現象，如搶匪在車上打屁一戲。

2 黑色追緝令

正當奇士勞斯基欲以三色電影一統威尼斯、柏林、坎城影展時，半路殺出了塔倫提諾。

《藍色情挑》與《白色情迷》分別獲得威尼斯金獅與柏林金熊，《紅色情深》卻意外在坎城鎩羽，抱走金棕櫚的黑馬正是塔倫提諾的《黑色追緝令》。這部讓奇士勞斯基迷傷心的電影，將塔倫提諾堂堂捧入巨導之林。本片為三段式電影，導演將直線敘事打散，經重新組裝後，全片情節環環相扣，一氣呵成。

塔倫提諾仍舊沒有說道理的企圖，全場的笑料更勝於前作《霸道橫行》：兩名欲討債的殺手在緊張的時刻仍說著無關緊要的屁話；黑人殺手（山繆‧傑克森飾）開槍前還高吭聖經名言；一名拳擊手（布魯斯‧威利飾）於上場比賽前，居然夢見童年時期獲贈懷錶時的荒謬舊事；救援專家（哈維‧凱特飾）教導殺手按部就班地洗清車裡的屍血……這些屢屢出人意表的

情節隨著故事演進次第流轉著，塔倫提諾的戲謔功夫著實令人稱奇。飾演文生一角的約翰‧屈伏塔因本片而開展演藝事業的第二春，而眾多名演員，也都在本片嘗試過去未曾有過的角色演出。

3 黑色終結令

《黑色追緝令》的成功也點出塔倫提諾的界限，笑鬧的敘事風格已然爛熟，絕難再以相同的手法被超越。塔倫提諾顯然深知這一點，《黑色終結令》中儘管仍是瀰漫著導演特有的氣味，但是在人物刻畫及故事氛圍上，已遠較過去兩部片來得用心。但是就如同喬‧柯恩的《冰血暴》那樣，雖然有轉型的突破，但仍未臻圓熟之界，這就是為什麼塔倫提諾迷這一次笑不太起來，而評論界也不見什麼好評的原因之一。

本片在情節上較似《霸道橫行》，同樣有嚴密的集體作戰，同樣有背叛者，但是角色性格的突出使得全片的可觀層次提升，從影像散發出的時空氣息也較為完整。但不管如何，塔倫提諾這次的出擊已不似過去那般有勁力，曾說過「真正愛電影的人，自然就會拍出好片子」的塔

倫提諾，如何擺脫情節類型化、竭力製造笑料的自限，以及已無新意的「暴力美學」包袱，也許在他下一部作品中便會有答案。

PROFILE 導演檔案

昆汀・塔倫提諾（Quentin Tarantino）

作品有： 《霸道橫行》（*Reservoir Dogs*, 1992）
《黑色追緝令》（*Pulp Fiction*, 1994）
《黑色終結令》（*Jackie Brown*, 1997）

英 國

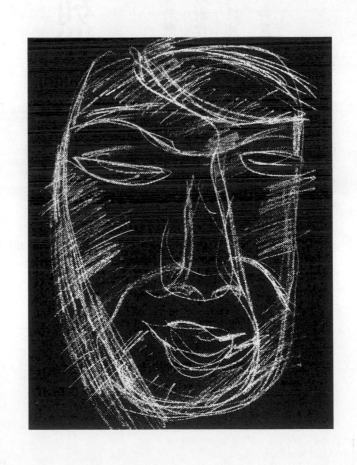

阿弗烈德・希區考克

致力於懸疑驚悚片的希區考克，在內容與形式兩方面都給後繼的創作者莫大的影響，如波蘭斯基、大衛・林區、柯恩兄弟、柯波拉等美國導演，均深受其啟迪。除了深受影評、電影界與觀眾的喜愛外，他的作品亦堪為心理學的教材。

1 後窗

《後窗》一片，敘述因腳傷而不良於行，終日在公寓偷窺對面鄰居的攝影師傑夫（詹姆斯·史都華飾），在偷窺過程中，發現一則丈夫弒妻的血案，在經過逐日觀察後，他推論出丈夫已將他的妻子分屍且將之葬在花園裡。最後在女友等人的協助下破案。

本片的形式與內容都深富探究價值，希區考克將電影畫面等同於傑夫透過肉眼或望遠鏡看到的偷窺鏡頭，使觀者類同於偷窺者，時時凝視者對面鄰居的一舉一動。雖然全片的重心在於傑夫推理破案的過程，但希區考克亦於其中探討偷窺倫理的問題，這樣兼治電影內外、主副情節的多重結構，使《後窗》提供了多重娛樂性效果與知性議題探討空間。

在畫面的經營上，全片的場景極為簡單，不脫傑夫的房間與他主觀鏡頭的視界，但是希區考克仍然在影像上有突出的表現，開場時，鏡頭帶過數個對面鄰居的畫面後，搖入沉睡中的男人，再搖向他那上了石膏、上面寫者「傑夫」姓名的左腿，又探向房裡的照片，最後落在雜誌封面的女體上，俐落的一鏡到底，清楚交代了傑夫的姓名、職業、心理、受傷的處境，以及最

重要的：他所處的空間位置。希區考克擅長用鏡位高低與光影作為符號，隨情境的不同，象徵角色的心情與角色間的權力關係，觀者可細自品嚐。

2 迷魂記

《迷魂記》被許多評論家認為是希區考克最好的作品。故事發生在美國舊金山市，有懼高症的退休警探史考提（詹姆斯·史都華飾）受託追蹤同事艾斯特貌美的妻子瑪德琳。瑪德琳自認為自己是因瘋癲而自殺的祖母再世，常如夢遊般不自覺地遊走於畫廊與墳場等地，某天更莫名地跳入金門大橋下的舊金山灣而被尾隨其後的史考提所救。之後，史考提深深迷戀上典雅端莊的瑪德琳，但就在兩人墜入情網數日之間，瑪德琳便在鐘樓頂層遭丈夫推下致死，當時懼高症突發的史考提以為她是自殺而亡，日後為了自己無能攔阻而自責，變得意志消沉。不久之後，史考提認識另一名長相酷似瑪德琳的茱蒂，茱蒂原是艾斯特用來作為瑪德琳替身工具，復利用史考提的懼高症，讓謀殺案巧妙地變為自殺。史考提將對瑪德琳的迷戀移情到遠不如她氣質高雅的茱蒂身上，影片最後，史考提帶著茱蒂重回鐘樓頂層，茱蒂意外墜樓身亡。

3 北西北

《迷魂記》的開場以俐落的鏡頭及剪接拍攝史考提與同事追緝犯人的往事。同事為救懸於屋頂的史考提而不慎墜樓亡命，史考提自此便患有懼高症，與片中經particular特效處理的史考提的夢魘、幾場鐘樓命案場面等段落為《迷魂記》最教人魂暈的影像。本片除了在影像上有突出的成就，希區考克處理史考提的愛戀心理亦令人玩味。瑪德琳是傳統認同的金髮美女，而具相同相貌的茱蒂在髮型與氣質上與她有所殊異，觀者在看本片時，會投入和史考提相同的心境之中，前半段裡浪漫的瑪德琳教史考提與觀眾心迷，後半段裡平俗的茱蒂卻始終無法打動他與觀眾的心，這是希區考克繼《後窗》後又一次照映觀眾觀影心理之作。布萊恩·狄帕瑪的《替身》集結《後窗》與《迷魂記》的主要情節，其中跟蹤場、替身陰謀劇情、患空間恐懼症的男主角等設計均源出《迷魂記》。而他《鐵面無私》中的片末高潮戲亦自本片開場的緝犯戲變奏而來。

在《北西北》裡，廣告人羅傑（詹姆斯·史都華飾）遭間諜誤認為是喚作喬治的男子，陰

錯陽差地捲入奇案中，最後在美國政府的協助下，將間諜繩之以法。這部片子裡融合了希區考克過去慣用的懸疑情節與影像手法，將之操把至成熟境界。《北西北》片長兩個半小時，但導演明快效率的節奏使情節毫不滯怠，自始至終抓住觀眾的目光。片中許多不同空間的戲，都設計得使人印象深刻，但最教人難忘的要算是羅傑在荒郊的大路旁等車的那段戲，希區考克來回重複拍攝羅傑的表情與他落在馬路上的主觀鏡頭，將他的等待引入觀眾的期待，最後他所等到的不是來自左右兩方的來車，而是自天際俯衝下的、來取他性命的輕型飛機，這一段長戲是全片最緊張、影像張力最烈之處，德國導演溫德斯曾在《里斯本的故事》裡重製了這段戲裡的數個鏡頭，而南斯拉夫導演庫斯杜力卡也在《亞歷桑納夢遊》裡向此段落致敬。

4 驚魂記

《驚魂記》是希區考克至為冷冽晦暗的作品。一名女子（珍妮·李飾）偷了老闆四萬美元，為逃避警方的追捕而離開居住的城鎮，到了夜晚，因為雨勢過大而被迫宿於位在郊區的一家汽車旅館。未料旅館的主人諾曼（安東尼·柏金斯飾）竟在她淋浴時將之殺害，經過警方及

心理學家的調查後，發現諾曼具有雙重性格，十二年前因受不了其母的嚴教而將母親殺害，自己的另一部分卻扮演母親的角色，他殺害那名女子時，即是扮成他母親的模樣。

本片對角色心理的描寫極爲深刻，驚悚點便由這些細微處引爆，在前半段，導演將觀者導入偷錢女子的心境裡，由她的罪惡感體會出角色情境的緊張，到了後半段，情節重心轉到旅館主人身上，導演利用他玄祕的雙重性格製造驚悚。

全片最精彩的莫過於女子淋浴時遭刺殺的那場戲，在四十五秒之內，導演用快速的剪接女子面部特寫、兇手陰暗的臉、殘暴的戳刺動作、流入排水孔內的血與被害者將浴簾扯下等畫面，配上急促間斷的高音弦樂，塑造了影史上最血腥的一景。這一段精彩的剪接，有論者認爲堪與艾森斯坦的《波坦金戰艦》媲美。

5 鳥

在希區考克的現身說法裡，人與鳥的關係在傳統上總是建立在槍桿子、餐盤與刀叉、羽毛服飾及美麗的鳥籠上，而他拍的《鳥》便完全顛覆了這種理所當然的人鳥關係，到底誰是片中

的「鳥」便成了有趣的問題。影片的前半段敘述丹妮兒小姐為了追求一名男子，馳車至男子位於海灣旁的家，並致送了一對愛情鳥。在這一個段落中，希區考克用緩慢的節奏鋪陳織結於這段戀情裡的多角關係，可是到了中段以後，全片的重心突然轉為海灣的群鳥對鎮民發動血洗式的戰爭，如此前後段影片焦點相殊的劇情結構類似《驚魂記》，有評論家將《迷魂記》、《驚魂記》與《鳥》歸結為三部曲，認為它們均指出日漸麻木的人心走向。丹妮兒小姐個性主動獨立，行事作風大膽，不同於傳統性別角色二分的建構，為前半段的焦點之一，值得玩味的是她送的那對愛情鳥與後來攻擊人類的群鳥有明顯對照的意味，不失為探究本片意旨的線索。在影像氣氛的經營上，本片有多處延續《驚魂記》的快速剪接手法，如丹妮兒小姐於電話亭、閣樓遭群鳥競啄的兩場戲，與《驚魂記》裡的淋浴戲相似，但這次的音效不再是配樂，而是至噪的鳥叫聲。此外，丹妮兒小姐在餐館窗戶旁目睹汽車爆炸過程的那一場戲，導演快速交接蔓燒的火舌與女主角的表情，亦極具張力。

PROFILE 導演檔案

阿弗烈德‧希區考克（Alfred Hitchcock, 1899-1980）

作品有： 《蝴蝶夢》（*Rebecca*, 1940）

《奪魂索》（*Rope*, 1948）

《後窗》（*Rear Window*, 1954）

《迷魂記》（*Vertigo*, 1958）

《北西北》（*North by Northwest*, 1960）

《驚魂記》（*Psycho*, 1960）

《鳥》（*The Birds*, 1963）

《豔賊》（*Marnie*, 1964）等。

肯・羅素

曾在一九六〇年代中期為英國BBC電視台製作三十部關於詩人、舞者、音樂家傳記片的肯・羅素，是七〇年代英國在地電影工作者中的佼佼者。累積多年的傳記片創作經驗，加上他個人對劇場、舞蹈，以及音樂的興趣，使他作品中的人物鮮活而多面，影像躍動感十足。除了傳記片與歌舞片之外，奇悚的情慾片與恐怖片亦為他所擅長的類型。

1 男朋友

《男朋友》是英國影史上最賣座的歌舞片之一。由於一個倫敦歌舞劇團的女主角因故無法參與預演，在有來自好萊塢星探的觀演下，沒有演出經驗的舞台經理波莉只好粉墨登場，與劇團演員共同演出「男朋友」一戲。全片即在描述她參與演出時於台上台下的各種經歷，並旁現後台演員間的感情關係。不過全片最迷人的並不是戲中戲的安排與人物情感的刻畫，除了精湛的舞台、服裝與燈光設計光鮮奪目之外，台上演員的各式舞蹈、肢體表演與歌唱均為上乘，而剪接、構圖與運鏡讓全片節奏暢快、動感十足，肯‧羅素在本片裡顯現出非凡的場面調度能力。

2 范倫鐵諾傳

《范倫鐵諾傳》為默片時期迷倒女性觀眾、傳奇而又具悲劇性的巨星范倫鐵諾作傳。范倫

鐵諾出生寒微，加上宿命的義大利血統，使他剛開始時只得在舞場裡賺錢維生，名為上流仕女的舞蹈老師或舞伴，實則兼具「牛郎」的職分。不久之後，英俊的外表與超絕的舞技使他得以登上大銀幕，然而雖然他在檯面上獲得影迷的肯定，他的感情生活以及與製片公司間的關係始終不順遂，他易於安協的個性使他無法完全掌控私生活，這位原本只希冀能賺錢回鄉經營果園的影壇巨星，在未完夢前即於豪宅裡暴斃辭世。

《范倫鐵諾傳》的敘事手法特別，以范倫鐵諾的告別式開始，藉著數位觀禮者的告白，回溯他種種過往，頗有劇場味道的層層告別式串場，拉大了觀者的視角，不局限於逝者生前的事跡。肯·羅素將范倫鐵諾的巨星身段拉下，呈現他同凡人一般受情慾與名利支配的平庸面貌，導演更藉著這位處境受限的悲劇角色，旁現他身周情人、工作夥伴的狡獪面目，成名前後的范倫鐵諾，終究不脫他人得以操弄的傀儡。在影像上，光鮮瑰麗的場景佈置與服裝設計固然營造了一場視覺饗宴，男主角令人嘆為觀止的舞技更是全片焦點，《范倫鐵諾傳》是具有多重欣賞價值的傳記片佳作。

3 魔界隧道

擅長傳記片與恐怖片的羅素，將兩者元素結合，融於《魔界隧道》之中。影片背景設定在一八一六年瑞士的一棟華宅，故事的主人翁正是浪漫主義時期赫赫有名的文人拜倫與雪萊。在一個下著暴風雨的夏夜裡，華宅的主人拜倫邀請來訪的雪萊與兩人的女伴，共同參與一場召魂儀式。儀式過後，華宅裡鬼魂四竄，他們在一夜之間經歷了無數驚悚的怪象與幻覺（如蛛網覆蓋的枯骨、乳房上的眼睛等），而導致眾人心神迷亂，直至隔日清晨，陽光灑入屋內，昨夜的一切亂象消逝，彷若是場由慾望幻化而成的夢魘。

《魔界隧道》體現了浪漫主義追求想像力馳騁、情感狂放燃燒、挖掘潛意識等思潮特點，這樣的脈絡放在恐怖片的框架裡，使本片同時具有歷史性及娛樂性雙重觀影趣味。

4

烈燄狂情

直譯為《彩虹》的《烈燄狂情》與肯‧羅素的成名作《戀愛中的女人》同樣改編自勞倫斯（D. H. Lawrence）的小說。少女烏絲拉個性獨立，崇尚勇氣對一個人生命的重要性，她的初吻對象是安東上尉，而發生的地點是「上帝住的屋子」——教堂。她的體育老師英格女士引領她進入情慾的世界，她不但與烏絲拉有肉體關係，也啟發她看待男人、愛情及世事的新角度。然而真正實踐那些觀念的卻是烏絲拉，原本強調認為男人不懂愛情的英格女士在短暫的時間內便與烏絲拉的叔叔亨利結婚，而烏絲拉則突破家人對她的限制，隻身赴倫敦一所小學擔任五年級導師。她起初在學校無法成功地駕馭學生，她的上司又處心積慮想與她上床，不過她終究苦盡甘來，馴服了學生也保住了教職。在她放假返鄉時，自戰場上歸來的安東上尉向她提親，並表示婚後要到印度生活，可是烏絲拉因不願意自己的生活受到羈絆而拒絕，沒想到不久之後安東就另與她人成婚。心痛的烏絲拉此時看見窗外的一道彩虹，自幼便想擁有彩虹的她，再次提起行囊，往彩虹的方向奔去。

《烈燄狂情》裡的女性意識強烈，特別是影片前半段，英格女士與烏絲拉對經營煤礦的男人大表不滿，此一段落裡結合了人道、環保與女性主義議題，頗有生態女性主義的味道。本片的節奏一如肯·羅素過去的作品明快簡練，卡爾·戴維斯（Carl Davis）的悠揚弦樂為本片注入浪漫而光明的氣息。

PROFILE 導演檔案

肯·羅素（Ken Russell, 1927- ）

作品有：《戀愛中的女人》（*Women in Love*, 1969）
《樂聖柴可夫斯基》（*The Music Lovers*, 1970）
《群魔》（*The Devils*, 1971）
《男朋友》（*The Boy Friend*, 1972）
《野蠻救世主》（*Savage Messiah*, 1972）
《馬勒傳》（*Mahler*, 1973）
《范倫鐵諾傳》（*Valentino*, 1977）
《替換狀態》（*Altered States*, 1980）
《魔界隧道》（*Gothic*, 1987）
《烈燄狂情》（*The Rainbow*, 1989）等。

彼得・格林那威

認為「世界基本上只有兩件事——『性』與『死亡』」1的彼得・格林那威，是八〇年代初崛起的英國導演，他的成功部分要歸功於大力栽培新銳電影導演的「第四頻道」。格林那威對繪畫、戲劇的涉獵，加上詭譎題材的加入，使他的作品形式前衛特異而內容聳動，瀰漫著陰森氣息，藉著作品裡血腥、情慾、謀殺的情節安排，剖示出人心幽微之處，觀點知性、犀利，並時而富幽默感。

1 建築師之腹

《建築師之腹》在格林那威的早期作品中占有重要地位，他曾談及：「《建築師之腹》可說是一部關鍵性的作品……它洋溢著濃烈的自傳性質，而且包含我從事電影以來所使用過的所有要素。」2本片敘述出生於芝加哥的美國建築師克拉克萊，帶著年輕的義大利妻子露易莎到羅馬，為鮮為人知的法國建築師布雷舉辦建築展。他到達的第一天晚宴後，與妻子行房時胃部突然劇痛不已，他因為這個病症而脾氣暴躁，並基於投射心理，他影印許多古國王及布雷雕像的肚子圖象，對自己與他人肚子有種莫名的迷戀。懷了克拉克萊孩子的露易莎漸漸和丈夫疏遠，與另一年輕的建築師，亦為展覽會籌款人卡斯貝奇昂通情。克拉克萊希望妻子能在展覽開幕後就和他回美國產下小孩，但她已決定在卡斯貝奇昂的陪伴下於義大利生產。失去孩子、妻子的克拉克萊，因為展覽預算超支，得知他有嚴重胃病的銀行不願再貸款給他，使他被迫放棄了展覽籌畫的職位。開幕當天，典禮由卡斯貝奇昂主持，露易莎在剪綵後突然昏厥並在會場上生下了小孩，在嬰兒的哭聲下，於樓上觀禮的克拉克萊以墜樓的方式自殺身亡。

從《建築師之腹》便可看出格林那威題材的特殊性，他將建築物、人體、雕像、慾望及心理投射間的關係作了有趣的編排。其中「肚子」是全片的焦點，克拉克萊那由嫉妒與任性造成的胃病之腹，投射在古雕像的腹部上，並對比於露易莎懷有身孕的肚子。對露易莎而言，克拉克萊對自己肚子失度的迷戀是他們關係破裂的原因，而露易莎懷有孩子的肚子，又成為卡斯貝奇昂所謂的「避孕藥的保證」。肚子在片中不但作為生理上的病發地，也是心理、情慾角力的戰場。克拉克萊在孩子誕生時自殺一戲裡，丈夫病痛的肚子隨命消失，妻子的肚子也不復腫大，格林那威在本片裡藉肚子鋪排了一個宿命式的故事。

本片在音像上都極為精彩，片中有許多固定鏡頭的使用，利用如畫般的景框讓人物自由遊走，此手法為格林那威所喜用，如在片尾克拉克萊在一排人頭雕像前與醫生長談、大鬧萬神殿前宴會的兩場戲中，便可見到此手法精彩的運用。克拉克萊自殺與露易莎剪綵的兩個畫面，構圖中含有十字架的意味，也是值得一觀的安排。在音樂上，文‧莫頓（Wim Mertens）的配樂在主導節奏及擴張影像張力、凸顯氛圍上有極突出的表現。

2 淹死老公

《淹死老公》是格林那威風格奇幻的黑色幽默作品。本片敘述三個同樣叫作西西的母女三人陸續殺夫的故事。六十一歲的母親西西率先將與年輕女子南西偷情的丈夫淹死在浴缸裡，在任職驗屍官的好友馬傑特作偽證下，使她得以免於伏法。沒想到她的大女兒西西沒多久便如法炮製，在海邊淹死了無法滿足她性需求的丈夫哈帝。而才十九歲的小女兒西西，也在婚後三個星期，將令她失望的新婚丈夫培拉米淹死在泳池裡。馬傑特想利用為母女三人脫罪為由，陸續要脅兩個女兒西西與他結婚或是上床，但均未能得逞，他甚至還發現，她們膽敢殺害丈夫的理由，並不是因為那些男人罪該萬死，而是她們知道他終會為她們脫罪。之後，目擊證人與被害人家屬前來與三名西西及馬傑特進行荒謬的拔河比賽，由勝負來決定她們是否是凶手。馬傑特與三位西西輸了比賽，依約乘坐小船到湖中自我了斷，可是當中只有馬傑特不會游泳，三名西西在向他吻別後，紛紛泅入湖中，留下馬傑特一人隨船沉沒，而他的兒子斯馬特也吊死在湖濱的樹上。

《淹死老公》的影像風格強烈，陰森的色調、閃爍的燈光及煙火，以及精緻的美術設計與構圖，佐以格林那威多部作品的配樂夥伴邁可‧尼曼（Michael Nyman）所譜入的精彩音樂，使本片瀰漫著濃烈的魔幻氣息。殺夫情節、馬傑特對西西們的情慾，以及斯馬特設計的許多遊戲構成了本片大部分的內容，而本片的結局則宿命得像是一場遊戲與預言。片首由一位小女孩邊數著夜星邊跳繩開場，她由一數到一百便不再數下去，因為「只要數一百下，其他的就一樣了。」而斯馬特喜好在死亡的屍體標記數字，他的父親隨船沉沒時，船身上正是預言似地刻著「100」，而那位跳繩的女孩也是在此時被車撞死。《淹死老公》雖沒有刻意設定所欲探討的議題，但它不斷重複、推衍、回互的劇情結構，加上格林那威式的黑色幽默，使它仍是一部相當迷人的作品。

3

廚師、大盜、他的太太與她的情人

《廚師、大盜、他的太太與她的情人》是由格林那威自編自導的殘酷情慾故事。以搶劫為務、財大氣粗而又好吃美食的亞伯特，每天晚上會率領手下與妻子喬吉娜到他自己開的豪華餐

廳用膳。當手下或是妻子的話語不順他意時，易怒的他往往會在餐廳裡開罵與動粗。飽受虐待的喬吉娜與一名猶太客人麥可通情，每天晚上在廚師理查的掩護下於廚房裡的儲藏室裡做愛。

數天之後，她倆的情事因被亞伯特手下的女朋友撞見而曝光，在亞伯特的追殺下，理查用運送腐爛食物的貨車運送全裸的兩人到麥可開的書店樓身，每天並由廚房裡專事洗碗、常誦聖歌的男童負責運送他們的食物。不料有一天夜裡，亞伯特在攔截男童後發現了妻子與其情人藏身之所，在喬吉娜赴醫院探視受毆的男童之際，亞伯特率眾至書店將麥可凌虐至死。為了報復亞伯特，喬吉娜央求理查用麥可的全屍來作一道餐，以逼迫亞伯特食用，亞伯特在吃下一口之後，被喬吉娜一槍斃命。

本片除了驚心動魄的劇情鋪陳外，於音像上亦有極為突出的表現，全片刻意以燈光來為不同的空間作明確的氛圍區隔，如餐廳是血紅色、廚房是陰冷的綠色、停車場泛著冷冽的藍光，而廁所則是一片光鮮潔白。數次由廚房至餐廳的橫搖運鏡，每每在紅綠色調切換之時，音樂也隨之改變，在廚房的陰綠色調下，邁可·尼曼安排的是男童瓷淨高亮、歌詞內容淒冷的聖歌，到了血紅的大廳，則又轉為弦樂。

4

魔法聖嬰

《魔法聖嬰》是格林那威又一部鬼氣懾人之作。鎮上上演著一齣戲，戲裡敘述一個又醜又老的女人竟在其他女人均無法懷孕的情況下，神蹟似地分娩出貌美的男嬰。男嬰的處女姊姊（茱莉亞‧歐蒙飾）利用民眾的迷信心理，將男嬰塑造成具有神力、能替人消災解厄的偶像，她甚至佯稱自己是男嬰的母親，乃如聖母瑪利亞一般以處女之身受孕，為了不讓事實遭人揭露，她更將父母及男嬰的奶媽囚禁起來。在利用男嬰的「神力」賺取了大量錢財後，她又愛戀上鎮上主教的兒子（雷夫‧菲尼飾），正當兩人裸身於馬廄內欲行交合之際，男嬰突然出現，讓一頭牛衝向主教之子，在說完「維持貞操就是妳成功所需支付的代價」後，他竟大發神力，使他血濺當場而亡。主教趕到現場後，認為她是兇手，沒有資格再繼續保護聖嬰，於是，聖嬰轉而淪為教會斂財的工具，他的尿、淚水與血液均以高價標售。後來，男嬰之姊不忍其弟續遭剝削，遂以枕頭將他悶死。主教礙於當地處女不能處以吊刑的規範，遂令上百名士兵抽籤輪姦她，一夕之間，原為處女的她同時失去了貞潔與生命。

《魔法聖嬰》裡的聖嬰形象及他的最終命運讓人聯想起費里尼《愛情神話》中的類似段落，格林那威的近作《八又二分之一女人》則是意圖向費里尼致敬的作品。《魔法聖嬰》涉及了多重主題，不但以極爲血腥的場面強烈批判處女迷思外，對「神蹟」議題的觀點亦至爲犀利。處女與主教均以聖嬰的「神蹟」來累積金權，但聖嬰在片中僅使用一次神力，用以阻攔其姊與主教之子行歡，諷刺的是，這唯一一次眞正神蹟的顯現卻乏人相信，導演對片中那些悖神而又自命爲神之代言人者，予以毫不留情的痛批3。這份使上帝蒙羞的沉痛在主教標售聖嬰體液的那段戲中呈現，主教與買方的喊叫聲中，聖嬰高亢哀絕地反覆唱著：「這是我身體的體液，這是我生命的體液，我的身體，我的生命……」爲全片最凄涼之處，至於影像上的表現，則以聖嬰推開殿門，大顯神力的那場戲最具震撼力，其中兩人行歡時所在的昏暗黃光對比於聖嬰背後刺眼的白光，極具象徵意義與視覺張力。此外，片中戲中戲的情節裡，戲裡演員與其演出角色的關係，以及片末謝幕時讓電影觀眾仿若看戲觀眾，這些後設安排中亦爲全片滲入另一脈意義體系。

5 枕邊書

《枕邊書》是格林那威繼《魔法師的寶典》後又一前衛形式之作。故事的主人翁清原諾子（鄔君梅飾）生長於日本，在她年幼時，作家父親常會用毛筆在她臉上及背上寫上她的名字，她的父親常說……「上帝造人之初，畫上他們的眼、舌，以及性器，為表示這是上帝的傑作，還要寫上他的名字……」。諾子因此迷戀上墨紙張的氣味，那會讓她嗅出體膚之味。因為丈夫鄙視這種在身上寫字的奇習，再加上他焚毀她的日記與書籍，諾子於新婚不久便離開日本到香港謀生。在經歷數種職業後，諾子開始尋找既能以身體供她寫作、又能予她肉體歡娛的情人兼紙頁，在書寫過無數個男人的肉體後，精通六種語言的傑洛之身軀成為諾子十三部枕邊書中的第一本。傑諾原與曾污蔑、羞辱諾子父親的出版商有肉體關係，諾子遂以他為開始，以十三個男人的身體陸續完成「愛人」、「誘惑」、「祕密」、「寂靜」、「背叛」、「偽裝」等篇章送交出版商，最後，出版商收到題為「死亡之書」、書寫於一名壯碩的日本男人身上的枕邊書最終章，在閱畢書中「紙的熱情已失，不再冰凍，不再沸騰」等字句後，死在這「第十三本書」的

手中，諾子由此為父親達成了報復。

《枕邊書》較《魔法師的寶典》有更多子母畫面的運用，全片絕大篇幅由二到四個子畫面搭配主畫面所構成，這些子畫面或用以相映現實與記憶的對比、呈現主畫面中人物的主觀鏡頭、重顯一千年以前與諾子同名的女子所寫的枕邊書內容，或如閉路電視般與母畫面造成監看同時不同地的效果，子畫面裡有時甚至只是空白或呈雜訊，有時又躍為主畫面。溶接的使用亦貫穿全片，所有畫面皆以溶接方式轉換。子母畫面的運用打破了觀者過去觀影的視覺經驗，單一畫面轉變為多焦點，子母畫面各有其所在時空及意義，當它們同顯於銀幕上時便跳脫了單一時空感而拼擠出新的意義，如此繁複的畫面安排彷若一本大部頭字典讓觀者重構其中詞句，而綿綿不絕的畫面轉換及溶接技巧，加上大量攝入的日記、書籍與人體上的字句，像是翻過一頁又一頁的紙扉，每一個畫面的改變都使影片變奏。音樂的使用亦如影像般繁複多變，日語、中文、英語及法語歌交插出現於片中，其中法語歌出現時還配上了字幕，讓影片頓時又變成了Ｍ ＴＶ。當然，本片情節著墨的是人體書寫與肉慾間的關係，片中有大量的裸露鏡頭，加上簡約的、劇場化的場景設計、瑰麗的影像色調與回憶戲裡的精緻黑白片段落，提供給觀者一場視覺饗宴。

註釋

1 見林維鍩撰文，《影響》雜誌第四十五期，一九九四年一月。

2 見《影響》雜誌第一○期，一九九○年十一月。

3 格林那威說：「我並無意攻擊或批判教會，只是針對當時掌權的教會中所存在的善惡、社會性和人性的鬥爭加以描寫而已。」見林維鍩撰文，《影響》雜誌第四十五期。

PROFILE 導演檔案

彼得・格林那威（Peter Greenaway, 1943- ）

作品有：《繪圖師的合約》（*The Draughtman's Contract*, 1982）
《一加二的故事》（*A Zed and Two Noughts*, 1985）
《建築師之腹》（*The Belly of an Architect*, 1987）
《廚師、大盜、他的太太與她的情人》（*The Cook, the Thief, His Wife, and Her Lover*, 1989）
《淹死老公》（*Drowning by Numbers*, 1989）
《魔法師的寶典》（*Prospero's Books*, 1991）
《魔法聖嬰》（*The Baby of Macon*, 1993）
《枕邊書》（*The Pillow Book*, 1997）
《八又二分之一女人》（*8 1/2 Women*, 1999）等。

紐西蘭

珍‧康萍

出生於紐西蘭，後到澳洲發展的珍‧康萍，是當前少數受到國際重視的女導演之一。身為一名女性藝術工作者，她深刻體會到當前女人在社會、家庭、情慾上的弱勢處境，她的作品便立基於女人的主體性上，兼具感性與強烈的批判性，呈現女人的生活情境。珍‧康萍作品裡的影像形式常帶有實驗色彩，在美學表現上甚為可觀。

1 甜姊妹

《甜姊妹》（另譯《甜心》）是珍·康萍的第一部劇情長片。年幼時才華洋溢，綽號「甜心」的唐，成年後體態發福，終日無所事事，在家裡受到姊姊與母親的排斥，唯有父親對她寵愛有加，影片結尾，她全身赤裸、覆滿泥巴地爬到一棵大樹上狂吼喧鬧，最後不幸自樹上摔下來致死。本片風格怪異，在寫實與魔幻、黑色喜劇與荒謬劇之間遊走，敘事的方式也極為特別，影片開始時是圍繞著唐的姊姊凱與其男友間的情事，到了影片中段，唐偕同製片男友闖入凱生活的住屋後，影片焦點便落在這位發胖的「甜心」身上。全片的色調以暗藍色為主，與片中麻木的家庭情感生活一同製造幽暗的窒人氣息，不時穿插於片中的歡樂合唱配樂則是對比的安排，導演於片尾藉著年幼的唐所唱的歌謠，表明「心」的失落是悲劇的源頭。

《甜姊妹》的影像張力十足，常於沉鬱的藍色調中滲入鮮紅色（如床單、燈罩、水桶等），似乎是象徵著「心」。而幾段頗具實驗風格的串場短片，均喚出了唐年幼時如天使般飛舞的圖象，與成年後發福的她形成強烈對比，劇情張力即由此而發，這種安插實驗短片的手法，後來

再見於《伴我一世情》。此外，片中對關於樹的劇情著墨頗多，是觀者得以深究導演意旨的途徑之一。

2 天使詩篇

《天使詩篇》（另譯《伏案天使》）取材自小說家珍妮‧法蘭（Janet Frame）的自傳，敘述一名自幼即在文學上展現高度才華的女孩，因為長相、思想、作風均不似傳統上可接受的女性典型，竟遭誤認為精神失常，其早年的生涯就此被拘囿於病院的管束之中。本片含有豐富的社會學意涵及女性主義色彩，片中的女作家因無法被常模所接受，遂被認為是必須加以隔離診治的異端，導演點出社會對一致性的要求乃是暴力的迷思，並加入了對父權體制強烈的控訴，且對女人的身體自主權有所省視。珍‧康萍並沒有因為知性議題而忽略角色情感的經營，《天使詩篇》除了發人深省之外，亦能牽引觀者的情感投入。在影像上，女主角膨大的紅色捲髮、黃綠色的乾燥原野等畫面均讓人難忘。

3 鋼琴師與她的情人

拿下坎城影展首獎的《鋼琴師與她的情人》被視為珍‧康萍風格趨於成熟穩重的作品。維

多利亞時代，一名六六歲即失音的蘇格蘭女子（荷莉‧杭特飾），成年後遭父母賣給紐西蘭海濱

山林裡的地主（山姆‧尼爾飾），隨行的有她與前任丈夫所生的女兒與一架鋼琴。兩人完婚

後，丈夫始終無法帶給她情感上的感動，除了與女兒交心外，她只得透過彈鋼琴，於音符中訴

發感情。爾後，丈夫因難忍她終日寄情於琴，遂將鋼琴賣給住在山林裡的另一名男子（哈維‧

凱特飾）。於是，她以肉體關係與該男子交換彈琴的時間，此事後遭女兒告發，使丈夫於震怒

之下用斧頭砍斷她的手指。最後，她與那名男子，偕同女兒乘船離開丈夫，但那架鋼琴卻於航

途中入海。

本片片名直譯應為《鋼琴》，片中的那台鋼琴為女主角唯一宣達情感的媒介，卻被當成工

具操縱在兩名男子的手中，以滿足他們對她的慾望，象徵意味濃厚。而女兒向丈夫告密的情

節，亦為導演的另一層隱喻。本片畫面唯美，以紫藍色為主色調，象徵自由及限制之界的海

灘，與象徵女主角糾結心境的山林，均在精緻的構圖下入鏡。邁可‧尼曼的配樂時而沉靜時而澎湃，如潮浪般起伏的琴音入於民族樂風，與本片的影像共同交織出一幅動人的詩畫。

4 伴我一世情

在使用大量隱喻、象徵描繪女人情慾、權力處境的《鋼琴師與她的情人》後，珍‧康萍在《伴我一世情》裡嘗試以更加繁複、細膩的情節、角色刻畫來呈現類似的主題。一名才智兼備、作風獨立而又繼承龐大遺產的貌美女子（妮可‧基嫚飾），迷戀一位思想觀念不群的藝術家（約翰‧馬可維奇飾），並與他成婚，未料這位窮藝術家只是為了貪圖她的錢財，而這場婚姻不過是他與前妻共謀的騙局。原本個性開朗、思維主觀的她，婚後處處受限於丈夫的權威，個性變得保守甚至自欺，最終，她意識到表兄才是她的真愛，遂決心脫離丈夫的掌控，但爾時表兄已因重病而命絕。

珍‧康萍在《伴我一世情》裡展現了經營角色的功力，片中女主角的結局與《鋼琴師與她的情人》同樣教人感傷。導演於本片觸及婚姻前後女性地位演變的議題，原本以旅遊各國為理

想的女主角，在婚後形如籠中鳥的劇情鋪排，指陳女性在家庭中的主體性喪失，逃離丈夫後的女主角並非重回過去那種自立的生活，反而欲尋求另一名男人的關愛，珍・康萍亦對女人依附男人的矛盾情結加以批評。片尾，女主角掙脫出一名追求者的懷抱，竟還是下意識地欲跑進一棟莫名的建築物，導演狠心地讓建築物之門上鎖，使女主角無處可入，如此的安排一方面呈現女性無家可棲的處境，另一面也在絕路中為女主角開出新的起點。《伴我一世情》在影像張力上雖沒有過去作品強，但仍有數處令人印象深刻：男女主角在一線陽光下接吻、數度串場於片中的實驗風格黑白畫面，與最後一幕以慢動作捕捉女主角回望蒼茫雪地的孤絕肖像。

珍・康萍

★

127

PROFILE 導演檔案

珍・康萍（Jane Campion, 1955- ）

作品有：《甜姐妹》（*Sweetie*, 1989）

《天使詩篇》（*An Angle at My Table*, 1990）

《鋼琴師與她的情人》（*The Piano*, 1993）

《伴我一世情》（*The Portrait of a Lady*, 1997）

《聖煙烈火情》（*Saint Smoke*, 1999）等。

加拿大

大衛・克羅能堡

大衛・克羅能堡是以迷魅慄人的電影風格聞名的加拿大導演。對科學甚有興趣的他，在作品中常探索科技文明下人與物的關係，藉以顯現人性與情慾的異種面貌。他的電影不乏性與血腥的場面，冷冽的燈光與奇悚的劇情營建出令人目炫魂迷的魔異時空感。

1

變蠅人

《變蠅人》不但是克羅能堡個人的代表作之一，也已成為科幻驚悚片中的經典名片。科學家藍道‧賽斯（傑夫‧高布倫飾）發明了一種驚世科技，他設計了兩個轉換爐，能經由對物體組成元素的拆解與重構，將原本在一爐的物體「電傳」至十五呎之遙的另一爐裡。但賽斯始終無法成功地電傳有生命的動物，因為他對生物肉體所知不多，無法確切地下指令給電腦。與他相戀的雜誌社女記者朗妮（吉娜‧戴維斯飾）藉著與他做愛助他了解肉體，終於讓他成功地電傳一隻狒狒。但正欲慶功時，朗妮為了解決與前男友史坦間的事而離開，嫉妒的賽斯在酒後親身嘗試電傳，不料電傳過程中有蒼蠅飛入爐內，使得電腦將賽斯與蒼蠅融合為一。賽斯的脾氣日益暴躁，嗜吃甜食，夜晚難寢，並突然擁有巨大的力氣及超強的性事持久力。此外，他的背上也開始長出蒼蠅的毛，漸漸地，他的身體每天都有巨大的改變，不論在體態與作息上都迥異於人類。感到孤絕的他強迫朗妮一同經過電傳來融合為新的物種，但在史坦的介入下，賽斯的計畫未能得逞，反而再次變成醜怪的異獸，影片最後，朗妮為了給賽斯一個痛快，將他開槍擊

碎。

《變蠅人》並非只是提供科幻特效上的觀影刺激，也絕非是一部反科技的電影。克羅能堡藉著電傳科技，深掘關於人體的議題。當賽斯電傳失敗之後，他的性情與體態開始有了改變，他的肉體開始被認爲是不正常的，連他也不認爲自己是個純粹的人。本片以美／醜、正常／不正常的角度觸及「人體」乃至「人」的定義範圍，隱涵在背後的是物種一致性認同標準下的排他性格。賽斯明明已是一個新物種，可是他卻自視是個異類，終於導致悲劇下場，片中不少空間可供觀者深入思索。驚悚的化妝及各種特效是本片的另一個賣點，賽斯背後的毛、會噴出黏液的手指、朗妮於夢中產出的巨蛆、賽斯以口中分泌物蝕去史坦的手腳等場面均駭人得令人難忘。

2 蝴蝶君

《蝴蝶君》改編自眞人眞事，一九六四年在法國駐北京擔任會計師、後來晉升爲副領事、主管情報事務的雷奈·蓋利馬（傑瑞米·艾朗飾），在一場蝴蝶夫人的演唱會上，迷戀上京劇

演員宋麗玲（尊龍飾），並與之發生婚外情。雷奈經由與宋麗玲的交往，打破了以往白人中心主義的傾向，而她則將他所述及有關於美軍進兵越南的計畫提供給中共。數年之後，雷奈因為情報分析能力受質疑而被大使館罷黜，宋麗玲亦因表演藝術家的身分而遭文革下放勞改。一九六八年，兩人在巴黎重逢，宋佯稱中共需要情報來交換他們所生的孩子，迫使雷奈轉任郵差，藉職竊取外交信函裡的機密。後來，兩人雙雙落網，宋麗玲的男兒身正式曝光，雷奈頓時才明白他多年來所愛的只是一個謊言。在囚車上，宋脫光了衣服，而始終想看「她」裸體的雷奈卻無法正視他一眼。最後，雷奈在獄中的一場表演中，戴上了烏黑的假髮，抹上厚重的胭脂，以蝴蝶夫人的身分用鏡子割頸亡命於舞台。

《蝴蝶君》一片觸及政治、東方主義、性別情慾等主題，在影片的最後二十分鐘內，克羅能堡著力於雷奈與宋麗玲之間模糊曖昧的關係，可是在性別認同的議題上，本片不若陳凱歌的《霸王別姬》來得細膩，感情的描寫也不如尼爾‧喬丹的《亂世浮生》來得深刻，克羅能堡於本片經營的異色情調並沒有他過去作品來得出色。

3

超速性追緝

在野心龐大卻不受好評的《蝴蝶君》之後，再現克羅能堡式影像魅力的《超速性追緝》復又揚名坎城。電影導演詹姆斯（詹姆斯·史派德飾）在一場車禍中奪去了一條人命，受重傷的他與死者的妻子海倫（荷莉·杭特飾）同在一家醫院接受治療。在出院之後，海倫不但解消了對詹姆斯的怨恨，甚至還在車中與他做愛。海倫的朋友馮恩原為交通電腦系統工程師，後來迷戀上高速撞車的快感與車禍現場的景象，在亡命演出撞車表演之餘，更常持著攝影機捕獵殘破的車禍事發地，他最後在高速公路上車禍身亡。原本無法理解撞車快感來由的詹姆斯，在馮恩的引領下日漸體會玩味，馮恩死後，他如法炮製地在高速公路上追撞妻子凱瑟琳的轎車，在馮恩的引領下日漸體會玩味，馮恩死後，他如法炮製地在高速公路上追撞妻子凱瑟琳的轎車，不但讓她的轎車翻覆毀壞，還險些奪去了她的性命。影片最後，夫妻兩人就在凱瑟琳殘壞的車旁，於公路草坪上親熱了起來。

《超速性追緝》裡探索的是車禍與性快感之間的關係，即片中所謂「現代科技與人類身體的重生」，片中有許多在車內做愛的場景，包括數對同性與異性組合。馮恩於片中的一席話道

出了片中角色異於常人的思維：「……體會到變態心理學的平易近人，而我們是活生生的病例，車禍是重生而非毀滅的事件，讓性的活力得以釋放，唯有經過重大刺激的死亡過程，方能促使性能力自由釋放。」因此，車子這個物體已與人的肉身感官有了牽繫，車子間的碰撞彷若是體膚相擦的延伸、擴張，撞車的感覺復又還原為更高層次的性刺激。車禍在人體、車子表面上所留下的傷痕，也在片中變成性感帶的標示。擅長探索科技、工業文明下，人與物產生出新關係的克羅能堡，再次在《超速性追緝》裡以奇詭的故事營建出異樣的影像世界與視覺經驗，他長久以來的配樂搭檔霍華．蕭爾（Howard Shore）編寫的迷離配樂是片中不可缺的迷幻藥。

4 X接觸

在《X接觸》裡，克羅能堡探討的是當代熱門文明現象：虛擬實境。全片絕大部分篇幅敘述虛擬實境遊戲eXistenZ的設計師愛麗嘉（珍妮佛．傑森．李飾）與遊戲研發公司人員派古，在自己的脊椎末緣安上插座，插入驅動器的導線，以進入虛擬的遊戲時空中。驅動器的形狀怪異，狀似畸形的獸類，乃是集雙棲動物的DNA而成，遊戲參與者將導線插入背部的插座，在

以手觸碰驅動器後，人體內的神經系統便會啓動遊戲程式。愛麗嘉和派古在遊戲之中經歷了各種角色扮演，有時程式所設定的角色與遊戲者人格並不相容，但遊戲者無法抵制既定的角色設計。在遊戲之中，兩人數度分不清眞實與虛幻的分野，他們在遊戲中殺人，卻又同時懷疑死亡是眞實的。影片最後五分鐘，導演才告訴觀眾前面一個半小時所有的劇情都是一場虛擬遊戲，然而結束遊戲後的愛麗嘉與派古仍處於狀態之中，在試玩會場槍殺了遊戲設計人諾瑞許。

《X接觸》裡仍維持克羅能堡一貫血腥、鬼魅的風格，片中將人體神經系統與遊戲驅動程式結合的設計創意十足，迥異於人與物二分的慣性思考。虛擬實境所造成的眞虛時空錯亂，及由此引發的人性失控（如錯把現實當作遊戲，殺戮不再是非道德，而是贏得遊戲的必要手段），則是克羅能堡於此片著力的焦點。

大衛‧克羅能堡

★

137

PROFILE 導演檔案

大衛‧克羅能堡（David Cronenberg, 1943- ）

作品有： 《錄影帶謀殺案》（*Videodrome*, 1982）
《死亡禁地》（*The Dead Zone*, 1983）
《變蠅人》（*The Fly*, 1986）
《裸體午餐》（*Naked Lunch*, 1991）
《蝴蝶君》（*M. Butterfly*, 1993）
《超速性追緝》（*Crush*, 1996）
《X接觸》（*eXistenZ*, 1998）等。

艾騰・伊格言

出生於開羅的亞美尼亞裔加拿大導演艾騰・伊格言，以冷冽的影像風格著稱。他擅用抽絲剝繭的敘事手法，將觀者逐步逼進影片的最深處，而那裡往往埋藏著角色人物無法消解的回憶與創傷。伊格言的作品向來有強烈形式風格與實驗影像，對媒體、人際關係、情慾間的關係有深入的描繪。

1

闔家觀賞

德國導演文‧溫德斯的《巴黎，德州》已將文明裡肢解的家庭人際人倫議題發揮到極致，而艾騰‧伊格言的《闔家觀賞》則從另一個面向來省視人與人之間的疏離[1]。片中敘述的一家人，只有在看電視時才會齊聚在一起，他們之間的關係彷若電視節目裡的人物與電視機前的觀眾那般疏遠。而家庭中的每一個人彷若是攝影機般地冷酷，僅僅將家人視為一個「對象」，身近而心離。本片為伊格言至今影像實驗性最強的作品，貫穿全片的電視畫面與解剖刀般的冷酷剪接手法均為往後的作品立下原型。伊格言如蛛網般的劇本絕少贅筆，片中的每一個角色（父親、情婦、兒子、奶奶）都極富意義，亂倫情結（父親情婦與兒子）是本片的次題，之後的《色情酒店》與《意外的春天》裡亦見類似情節的發揮。《闔家觀賞》裡多次用電視畫面來處理家人間的對話，亦延伸為片中角色與電影觀眾間的對話，如此後設的影像手法提供了戲裡戲外兩個層面的解讀空間。

2 唸白部分

《唸白部分》2延續《闔家觀賞》的冷冽風格，後者的主題探討人與人相互客體化，而前者則呈現影像作爲溝通媒體後，所造成的人際關係異化。旅館服務生麗莎（阿席妮・康揚飾）以不斷觀看她所迷戀的男演員藍斯參與演出的影片，以尋求心理慰藉，女劇作家克蕾拉則因迷戀藍斯而向電影導演舉薦他爲演員，她與藍斯常透過影像的傳介進行言語溝通與性行爲。整部影片圍繞著影像媒介所引致的疏離感，演員的表情與《闔家觀賞》一樣冷峻生硬，導演的後設立場，也在不時出現於畫面下方的那行「僅供銀幕放映使用」（For Screening Purposes Only）字幕中透現。片中數次穿插的長髮男子於鏡頭前走動的電視畫面，不似《闔家觀賞》裡純然爲了表現疏離感，還滲入了記憶的創傷與糾結於其中的情慾，如此直探記憶創傷的手法，在後來的《月曆》及《色情酒店》等片中再現。

3 月曆

片長不到七十五分鐘的《月曆》，抽絲剝繭至影片最後一分鐘才見分曉的敘事技巧，較前作《售後服務》更加精練，可算是伊格言至今最簡約的作品。男攝影師（艾騰・伊格言飾）與女翻譯（阿席妮・康揚飾）赴家鄉亞美尼亞拍攝月曆照片，在工作過程中發生情變。一年後，月曆的成品掛在攝影師房裡的牆上，其中蘊涵的悲傷回憶映照出這名男子的孤獨。為了排遣這份寂苦，他常僱請年輕女子來家中作客，並要求她們要在適當的時機去接聽房裡的電話，作為一種詭異的自我心理治療與補償。片中的三個角色（攝影師、翻譯、導遊）分別代表提供了三種亞美尼亞族人的面向，是導演暗埋的另一脈主題3。全片節奏分明，亞美尼亞的月曆拍攝地點與加拿大的房間兩條敘事線，在影片結尾交會出無限淒涼之感。

4 色情酒店

《色情酒店》將過去作品裡談過的人際疏離、創傷回憶、禁忌與情慾重冶於一爐，孕出深沉而富人情的氣味。一名財稅局官員湯馬斯，事過多年仍無法擺脫喪女之痛，逐漸意志消沉的他，常到「Exotica」色情酒店尋求慰藉。酒店裡的一名年輕舞孃克莉斯汀原為他女兒的保姆，回憶所造成的創傷心理，使他對她有著複雜的情愫。克莉斯汀的前男友為酒吧DJ艾瑞克，他們兩人與酒吧女主人柔依之間又有著難解的三角關係。伊格言迷人的劇本與他多部作品的合作伙伴邁可・唐納（Michael Danna）的配樂，將觀者帶入撲朔迷離的人際網絡裡。片中今昔對照的情節安插，將每個主要角色的性格、關係轉變刻畫甚微。導演在此片中企圖為角色解套的那帖藥，訴於艾瑞克與湯馬斯在大雨中的擁抱。

5 意外的春天

《意外的春天》改編自真實事件。被雪覆蓋的小鎮因一場奪去許多孩童性命的車禍而死寂，一名律師企圖遊說受難家屬指證肇禍者為車子維修工，以為自己及受難家屬收取訴訟費與賠償金，但在車禍的唯一生還者妮可作了了偽證後，全案宣告提前終結。《意外的春天》仍然採用多時空敘事模式與穿插記憶圖象的剪接手法，片首附拍床上親子三人入眠的畫面唯美感人，律師手執解剖刀的畫面亦深撼人心。除了對家庭人際變異（律師與其女兒、偷情、亂倫等）再次描摹之外，伊格言對法律的自利動機提出了反思與批評，家屬要求賠償乃是出於補償甚至是利益的考量，並不能挽回已逝的小生命與重建崩壞的道德標準。影片末尾，導演透過妮可於敞亮窗前的自語作結，表達每個受難者自有他們身處的另一個時空，自有他們的「sweet hereafter」。

註釋

1 溫德斯曾對伊格言贊助頗多，而伊格言最喜愛的導演是瑞典的柏格曼，亦心儀西班牙的布紐爾與法國的布烈松。見王志成撰文，《電影欣賞》雙月刊第六十六期，國家電影資料館，一九九三年十一月、十二月。

2 本片進軍坎城時因影片著火而鎩羽，該年捧走金棕櫚的是由美國導演史蒂芬・索德柏（Steven Soderbergh, 1963- ）執導，同為描寫人際關係、電子媒體與性的《性、謊言、錄影帶》（Sex, Lie, Videos, 1989），伊格言為此事大爲光火。同前註。

3 攝影師爲加拿大人，對原鄉亞美尼亞並沒有鮮活的印象，爲伊格言本人的寫照；翻譯是住在海外亞美尼亞社群的典型，乃是伊格言之妻阿席妮的寫照；導遊則是在地的亞美尼亞人。詳見導演自敘，馬賊譯文，《電影欣賞》雙月刊第六十六期。

PROFILE 導演檔案

艾騰・伊格言（Atom Egoyan, 1960- ）

作品有：《闔家觀賞》（*Family Viewing*, 1987）
　　　　《唸白部分》（*Speaking Parts*, 1989）
　　　　《月曆》（*Calendar*, 1993）
　　　　《售後服務》（*The Adjuster*, 1994 ）
　　　　《色情酒店》（*Exotica*, 1995）
　　　　《意外的春天》（*The Sweet Hereafter*, 1997）
　　　　《意外的旅程》（1999）等。

義大利

米開朗基羅・安東尼奧尼

安東尼奧尼於大學時期修習政治經濟學，曾與羅塞里尼合作
劇本編寫，早期的短片作品被歸為義大利新寫實主義電影，
日後則以描摹中產階級男女情愛及反思文明後果成名，其獨
創的電影形式啓迪後輩良多，安哲羅普洛斯、賈木許、楊德
昌等人均對他十分推崇。如雲霧般飄流著詩意與哲思，是安
東尼奧尼最大的特色。

1

↓

情事

《情事》、《夜》、《慾海含羞花》為安東尼奧尼著名的三部曲，藉著疏離崩解的愛情，旁現出現代文明的無感與冷漠。《情事》敘述一對論及婚嫁卻感情疏離的戀人山卓與安娜，同一群朋友乘船到一座荒島旅行，兩人在島上因言語語缺乏交集，使安娜逕自離去，眾人皆尋她不得，不知她已自殺落海還是遭遇其他劫難。於此同時，山卓復與安娜的好友克勞蒂亞（莫妮卡‧維蒂飾）於尋人過程中發生戀情，山卓對克勞蒂亞展開熱烈追求，她雖對他有意，卻無法擺脫對安娜的愧疚感，在她終於決定接受這段關係時，意外發現山卓與陌生女子做愛。影片的結尾處，山卓不發一語地坐著啜泣，而克勞蒂亞站在他身旁輕撫著他的頭髮。

《情事》對戀愛中男女的心理作了細膩的描繪，導演細微地呈現男女主角在面對一段關係開始時，於慾望與良知間徬徨難安的心境。演員的走位與鏡位的安排讓片中的每一個角色似乎永無憩止的一刻，無時不在心事重重、無意識地踱步著。這種重動作所散發出的詩感而輕劇情的手法，是安東尼奧尼作品的一大特色。片中還呈現群眾盲目崇拜虛浮的女明星、中產階級浮

遊般的性愛觀等情節，這些散落於影片各處的點與主軸劇情匯為現代文明裡中產階級的圖象，片中安排的荒島，象徵出角色的孤獨與情感的貧瘠。

2 ↓夜

拿下柏林金熊獎的《夜》是三部曲之中故事性最弱而影片氣氛最低迷的作品。全片敘述一對中年夫婦於一日內的遭遇。丈夫喬凡尼（馬塞羅‧馬斯楚安尼飾）為知名小說家，他在白天偕同出生自富家的妻子莉蒂亞（珍妮‧摩露飾）到醫院探視臨終的好友加拉尼。離開醫院前，喬凡尼被另一個病房裡、有精神失常傾向的女病人拉入房內親熱，後在兩名護士制止下才停止。接著，他與妻子參赴新書簽名會，深感無趣與寂寥的莉蒂亞先行離去，在都市的街道無目的地遊走，目睹了混混們打架與一群試射小火箭的年輕人。到了夜晚，夫婦兩人到一家餐廳觀看黑人的特技表演，復又到喬凡尼的朋友所舉辦的豪宅宴會。在瀰漫孤寂氣息的宴會之中，離開妻子的喬凡尼與友人的女兒芭蓮蒂娜（莫妮卡‧維蒂飾）發生了一段婚外情。影片最後，新的一天來臨，夫婦倆像是虛脫了一樣漫步在破曉的草原中，喬凡尼開始反省自己的生命與感情

生活，而莉蒂亞也在此時告知丈夫她已不再愛他。

《夜》的片首即將場景設於死氣沉沉的醫院病房裡，這白天的病房與影片後半段那夜之宴廳散發出同樣死寂灰鬱的氣息。安東尼奧尼藉著一對事業有成、感情世界卻早已脫節的中產階級夫婦，與形式化的社交、打架、婚外情、試射火箭等情節，塑造出一幅幅現代文明下人際關係失序、溝通失調、感情世界貧乏空洞的絕冷圖象。片中的男女不論身在何處都無法讓自己的心靈安穩下來，不論他們溝通內容為何，均無法真切地深達彼此的內心，於是瀰漫於全片的便是濃郁難解的苦悶與寂寞。

3 慾海含羞花

《慾海含羞花》為三部曲下了完美的註腳。剛和男友分手的女子維多莉亞（莫妮卡·維蒂飾），與一名在證券交易所上班的男子（亞蘭·德倫飾）墜入情網，但這名女子個性多愁善感，經過許久尚不能投入完全的情感。影片最後，溫存後的兩人相約晚上見面，但兩人不知為何皆沒有出現。

《慾海含羞花》片首那場兩人為了分手而長談，導演以緩慢的節奏，用近乎真實世界的時間感，如實呈現戀人間膠著、互不了解的心境。片中一些街燈的夜景畫面，如《夜》一片帶來室人的低迷情調，曾在《情事》裡拍攝眾人圍睹女明星與《夜》裡那小說簽名會的安東尼奧尼，於此片裡放入許多證交所裡喧囂熱鬧的交易場面，這些哄熱而疊花一現的安排，與主軸敘事孤立在畫面裡的男女主角，一熱一冷的兩極，同為導演呈示現代文明面貌及現代人心理的一體兩面。在影像上，最具震撼力的是結尾時，導演以數十個鏡頭，呈現從黃昏到夜燈亮起的那一刻的街景，這套冷冽的影像組合，說盡了導演對現代人心及文明趨勢的觀點，也為三部曲畫下了句點。不過安東尼奧尼對同樣議題的興趣沒有因三部曲的結束而完結，後來的《紅色沙漠》針對工業文明議題續作發揮，算是三部曲的延伸之一，而導演與文‧溫德斯合導的近作《在雲端上的情與慾》，則重現了三部曲中描寫戀人的功力。

4 紅色沙漠

拿下威尼斯金獅獎的《紅色沙漠》，集過去三部曲之大成而續作推演，是安東尼奧尼首部

彩色作品。工廠主管的妻子茱莉安（莫妮卡‧維蒂飾）因車禍而住院一個月，她出院後精神飄忽而神經質，加上丈夫無法對她施以適切的關懷，使兩人身近神離。她努力想要扮演好為人母親的角色，並試圖在與追求她的工程師之間拉近自我與他人間的距離，但一切都像已散發的水蒸氣一般無法復得。

《紅色沙漠》所觀照的主題與觀點不出過去的三部曲，唯母子關係帶入了導演對下一代的同情，也強化了對現實的批判。在影像上，告別黑白片的安東尼奧尼依然有精細的色彩安排。片首以數個失焦的工廠鏡頭開場，緊接著，穿著暗綠色大衣的母親神情慌張地牽著穿著暗黃色上衣的兒子，遊走在灰暗淒冷的工廠外緣，這一段開場戲將全片的氛圍與色調清楚點出。令人印象深刻的還有眾人於海濱木屋的狹小房間裡縱慾為歡的場面、疑有散佈傳染病之虞的入港巨船、茱莉安在大霧裡望著眾人冷酷的表情等畫面，莫不在呈現導演對人際關係疏離、人與自然間扭曲的關係等文明症候的觀察。

5 → 春光乍洩

《春光乍洩》這部迷幻大作，是安東尼奧尼情節最特異、主旨最抽象的一部作品。一名不知為何入獄的男子，在出獄之後重操平面攝影師之舊業，一日，他在公園裡拍攝到一對男女爭吵的照片，回到暗房經過沖印並不斷放大後，他藉著一系列照片重組，以邏輯推演發現公園裡發生了命案。攝影師一意想重回公園找出真相，但屍體已不在現場，而那些底片也遭人竊走，整件事情由虛而真，但這份真實在尚未究竟驗證前，復歸為如夢般的虛空。

導演欲藉本片對美國六〇年代充滿革命幻想的青年照喻出美國社會的衰疲，被不少批評者認為有誤解美國文化之嫌。撇開這層爭論不談，《春光乍洩》仍有不少耐人尋味之處，在片首及片尾，男主角均看到一群塗抹丑妝的狂歡青年，這群人究竟確有其人還是只是男主角看到的幻象便已是有趣的問題；其次，男主角以照片來建構真相的情節，可供觀者發想破碎影像與真實事件之間究竟孰為虛真，並極富懸疑性及娛樂效果，這種情節安排模式後為布萊恩‧狄帕瑪改編為《凶線》，主角從攝影師變為收音師。此外，片中有一場演唱會，台下擠滿的觀眾面對

台上熱力表演的樂團，卻竟然全部面無表情，
而台上的吉它手在將吉它砸毀後，卻仍有吵雜
的吉它聲奏入，導演在此試驗的是將觀者的視
聽經驗分離，究竟是影片作假還是音樂錯位，
則又是個有趣的問題。影片結尾處，狂歡青年
們在網球場裡用無形的球與球拍打一場看不見
的球賽，爲影像張力最強的一段。

PROFILE 導演檔案

米開朗基羅・安東尼奧尼（Michelangelo Antonioni, 1912-　）

作品有：《女朋友》（*La amiche / The Girl Friends*, 1955）

《流浪者》（*Il grido / The Cry*, 1957）

《情事》（*L'avventura / The Adventures*, 1959）

《夜》（*La notte / The Night*, 1960）

《慾海含羞花》（*L'eclisse / The Eclipse*, 1962）

《紅色沙漠》（*Il deserto rosso / Red Desert*, 1964）

《春光乍洩》（*Blow-Up*, 1966）

《過客》（*The Passenger*, 1975）

《一個女人的身分證明》（*Identificazione di una donna / Identification of a Woman*, 1982）

《在雲端上的情與慾》（*Beyond the Clouds*, 1997）等。

菲德烈柯・費里尼

費里尼曾是報紙漫畫家，後為義大利新寫實電影巨匠羅塞里尼譜寫劇本而進入影界。和安東尼奧尼一樣，費里尼由新寫實主義的傳統，逐漸走向富幻想、象徵、詩感、劇場氣息的創作路線，但他電影裡的人味與鄉情卻未因形式突變而消減一分，精緻而具啟發性的影像與濃厚的人道關懷為費里尼作品的特色。一九九三年秋天，費里尼逝世，數萬群眾參赴了義大利政府為這位國寶級導演舉辦的國葬。

1 大路

受到左派批評爲背叛新寫實主義的《大路》，爲費里尼贏得威尼斯銀獅獎，本片是費里尼的畢生最愛。在海濱長大的吉索米娜（茱莉安塔‧瑪西娜飾），因家境寒，被其母以一萬里拉賣給一名外表強壯、個性粗鄙的賣藝者森巴諾而開始遊藝生涯。森巴諾平日對吉索米娜頤指氣使，當作工具般使喚，吉索米娜卻日漸對他有了好感，但一直沒有得到他在感情上的報償。

在一次於羅馬參加馬戲班演出時，森巴諾與走鋼索男子富爾交惡，更於其後赤手錯殺了富爾。富爾爲吉索米娜的摯友，並爲她指出了思索人生定位的新方向，他的死讓她日漸歇斯底里，森巴諾見她已不能助己謀生，遂將她遺棄於雪地裡。數年之後，森巴諾成立新的馬戲班，在街上赫然聽到吉索米娜過去曾以喇叭吹奏過的音樂，經過探問哼唱此調的婦人後，森巴諾聞悉吉索米娜已於多年前死去，辭世前的她已是精神失常，不與人交。森巴諾知聞她死去一事後的那晚，一人在海灘上放聲大哭。

《大路》的敘事形式屬寫實走向，而影片內容已有許多象徵手法的應用，如海灘、森巴諾

的鐵鍊（賺錢的工具，亦為片末自殘的刑器）、荒野上的樂隊，當然，還有不知通往何方的數條道路等，都具有後設意義。演員精彩的演出與導演溫情的畫面構思，讓《大路》成為費里尼所留下最感人的作品之一。

2 | 卡比莉亞之夜

被視為《大路》姊妹作的《卡比莉亞之夜》，敘述羅馬的妓女卡比莉亞（茱莉安塔‧瑪西娜飾）在遭男友搶劫遇難後，於幾個夜晚中所經歷的人情冷暖。其中她曾被一位知名男演員邀為家中賓客，但他只是藉她來舒緩與女友失和後的鬱悶，後來她另與一男子深交後論及婚嫁，未料他也只是戀圖她的錢。卡比莉亞對自己的人生有美好的幻想，她在朋友間找不到那份理想，內心的失落感亦無法藉由信仰來昇華，在一個寂寞的夜裡獨行時，她聽到走過身旁的友人對她說著：「晚安，卡比莉亞！」後，含淚露出了微笑。《卡比莉亞之夜》裡充滿導演對女主角境遇的同情，變不成鳳凰的憂愁麻雀，仍充滿追求夢想的生命力，是本片感人之處。

3

八又二分之一

風格怪誕的《八又二分之一》1是費里尼深沉反省創作歷程後幻生出的狂想曲。名導演基多（馬塞羅·馬斯楚安尼飾）著手籌製一部耗資近億元、需搭設太空船發射台的電影，但拍片資源雄厚的他卻陷入靈感的低潮，再加上演員的苦訴、與情婦及妻子間的感情糾葛、編劇伙伴對其創意的批評等瑣事纏繞，使他陷入至鬱之境，他的創造力於焉化為對童年記憶的重構、對人際關係的瘋狂幻想，要不就是將自己的處境賦予夢魘式的潛意識想像。最後，他從這些幻想、想像與回憶抽拔回現實，決定終止影片拍攝。

《八又二分之一》影像風格強烈，費里尼的想像力馳騁全片，如片首基多死於車中的夢魘、片尾他幻想與眾女演員荒謬地共處一室等場面均讓人印象深刻，但更為重要的是他於片中藉著基多這個代言人，對「導演有何資格予世人啟示」等創作觀念有所反思，費里尼並對導演人際生活、童年經歷作了一番回視，嚴肅中不失幽默，其中導演童年於海邊召妓被天主教學校懲處的回憶場裡，可看到費里尼過去作品中諸多元素重現，他對天主教的觀感亦在此片有清楚

義大利

菲德烈柯·費里尼

★

157

的表達。本片是了解費里尼創作心理的重要作品，它在導演作品史中亦算是分水嶺，其後的作品如《鬼迷茱麗》，承續了此片的幻想原料，融合他一貫的人道溫情續作發揮。

4 愛情神話

《愛情神話》是費里尼回探古羅馬帝國時期的作品，片中以青年學生殷可皮耶一角為焦點，敘述他與朋友阿席達為了爭取面貌纖柔的男子基多多而交惡，後因雙雙淪為他人奴隸而復交，共同經歷了放浪的生活，曾共與一名黑人女奴行歡，更曾劫取廟裡具有法力的神童，卻又不慎讓她病重而亡。殷可皮耶還結識了一位詩人烏莫波，這位曾感歎「只有詩人才能了解友誼」、「重視道德才會有真正藝術」的詩人，久經顛沛後成為統馭一市的郡主，昔日的理想主義色彩也埋沒於榮華富貴的生活中。

精細而雄偉的場景、如畫般唯美的構圖與詩化的運鏡與剪接，造就《愛情神話》壯美的史詩氣息。凱撒亡歿後，無道德的奢靡荒淫生活風氣，被費里尼處理成由慾望、享樂與野蠻交織而成的夢魘，有論者由片中對性、金錢、權力的大力描寫，認為《愛情神話》有藉羅馬帝國衰

5

阿瑪珂德

《阿瑪珂德》2是費里尼中後期創作階段的代表作之一，片名意思是「我記得」，是具導演自傳色彩的詩情之作。片中以少男堤達作爲導演的化身，他生於一個濱海天主教小鎮，每年冬末時鎮上會飄著細絮，代表春天的來臨。其父嚴峻而其母慈祥，青春期的他以鎮上的美女葛拉（蘇菲亞・羅蘭飾）、煙店胖女老闆娘和女數學老師爲性慾投射的對象，到了又一年的冬末，她的母親病逝，而葛拉也於春初嫁爲人婦，小鎮又開始另一季的生活展演。

《阿瑪珂德》捕捉小鎮一年內所發生的生活片段，沒有明確的敘事線，費里尼以喜劇風味及精練的情節讓全片洋溢著懷舊溫情與活力，眾多小鎮人物的形象均活靈活現。導演除了透過堤達回顧了青少年時期對宗教、性、學校教育、家庭生活的經驗觀感外，還呈現了三〇年代小鎮崇拜法西斯政權等文化樣貌。兩個費里尼常用的場景：海濱與大路（葛拉最後乘車離去之徑）

亡以喻享樂主義風潮日漸的現代社會之意。不過也有論者覺得費里尼在《愛情神話》裡並沒有明確的觀點，認爲全片彷若一場視覺上的饗宴，浮華之感與影片主旨相契合。

則再次出現在本片裡。

註釋

1 費里尼於此片之前有八部導作，他視此片
爲「半部電影」，片名取爲《八又二分之
一》，意指這是他第八部半作品。

2 費里尼的作品中，侯孝賢最喜歡的便是此
片。本片的第一個鏡頭攝入兩床架在竹竿
上的白棉被，而侯孝賢的《悲情城市》裡
亦有相似畫面。

PROFILE 導演檔案

菲德烈柯・費里尼（Federico Fellini, 1920-1993）

作品有：《大路》（*La Strada / The Road*, 1954）
《卡比莉亞之夜》（*Le Notti di Cabiria / Nights of Cabiria*,
1956）
《甜蜜生活》（*La dolce vita / The Sweet Life*, 1960）
《八又二分之一》（*Otto e Mezzo / 8 1/2*, 1963）
《鬼迷茱麗》（*Giulietta degli Spiriti / Juliet of the Spirits*,
1965）
《愛情神話》（*Fellini Satyricon / Fellini's Satyricon*, 1969）
《羅馬》（*Fellini Roma / Fellini's Roma*, 1972）
《阿瑪珂德》（*Amarcord*, 1974）
《卡薩諾瓦》（*Casanova's Memoirs / Casanova*, 1976）
《樂隊排演》（*Prova d'orchestra / Orchestra Rehearsal*, 1978）
《女人城》（*La citta delle donne / City of Women*, 1980）
《月吟》（*La voce della luna / The Voice of the Moon*, 1990）
等。

羅貝托・貝尼尼

國內有關貝尼尼的文字介紹與其作品引薦均不多，但看過《美麗人生》的人，對於貝尼尼式的人生觀絕對是難忘的。

義大利近年的電影以喜劇片為主流，就算不是為喜劇而喜劇的作品，也多帶有輕鬆風趣的親人氣息，如近年名震國際的《新天堂樂園》與《郵差》等片。貝尼尼從演員出身，曾在賈木許及費里尼的電影裡有精彩演出，而他的導演作品至今有六部，片如其人，總能在惹觀者發笑之餘，牽動觀者另一番面對生活的態度。

1 香蕉先生

《香蕉先生》以既離奇又幽默的情節取勝，為義大利國內有史以來票房最好的電影。一名窮苦的男子屢屢遇上一名貌美的女子，他原本以為是兩人之間的露水姻緣所致，孰料她是為了要找一名與她那遭追殺的丈夫長相神似的男子，以成為她丈夫的替死鬼。在經過一連串荒謬而令人捧腹的情節之後，她愛上了那名男子，而將自己的丈夫計殺。這部作品裡沒有什麼弦外之音，導演欲表達的只是片中情節、角色的逗趣之處，但這部作品裡的詼諧基調、角色刻畫與部分情境設計，均可在貝尼尼後來揚名國際的大作《美麗人生》再見。

2 美麗人生

《美麗人生》承接了《香蕉先生》的風格，但在題材上更為深刻動人，史詩化的格局也使情節張力強上許多。故事敘述一名男子與一名女教師在數次巧遇後，日久生情而完婚，並生下

一子。但是他們的猶太血統使他們在二次世界大戰時遭德軍囚於集中營。男人憑著聰巧的機智

讓兒子免於遭到納粹的毒手，但他最後卻犧牲在納粹的槍下，而其子與其妻因獲得美軍援助而

倖免於難。貝尼尼在本片沿用一貫的幽默手法來包裝殘酷的史實，曾經執導《辛德勒的名單》

的猶太裔美國導演史匹柏，便曾批評《美麗人生》裡描寫大屠殺時的歡笑多於淚水，太過強調

影片的娛樂性而非史實[1]。然而《美麗人生》並不是一部純然嬉笑的電影，也不是要為納粹屠

殺猶太人的史實作一回顧，貝尼尼於此片想說的，是認真生活的生命觀。片首，男主角與詩人

朋友開車時誤闖迎皇大道，即象徵了男主角真誠不做作的生活態度，才是真正值得頌讚的人物

[2]。

註釋

1 見《中國時報》第二十七版，一九九九年三月十七日。

2 如此的情境安排與德國女導演雷芬斯坦（Leni Riefenstahl, 1902-）的經典作品《意志的勝利》（1935）恰成對
比。該片為納粹紀錄片，片首拍攝希特勒的座機由天而降，有明確的象徵意義。該片片名所言之「意志」含有
進化論、菁英主義的色彩，《美麗人生》裡多次談到的叔本華的意志論則是基於對生命的尊重、強調與生活情
境融合爲一。只是不知道這些對比是否是貝尼尼所設計的。

PROFILE 導演檔案

羅貝托・貝尼尼（Roberto Benigni, 1952- ）

作品有：《香蕉先生》（*John Stecchino*）
《美麗人生》（*Life is Beautiful*, 1998）
《美麗新世界》（1999）等。

西班牙

路易斯・布紐爾

西班牙導演布紐爾出生自富裕的中產階級家庭，卻屢屢在作品中尖銳地揭露中產階級的醜貌。夢與幻想為布紐爾所鍾情，這兩者也是他作品裡的重要元素，極富個人魅力的超現實主義美學1，加上對現世社會文化與人心議題的深邃探討，使布紐爾不但是超現實電影的一代宗師，在電影史中已穩坐大師之位，其對心理學界亦有相當的啟發。布紐爾的徒子徒孫已無可計數，羅曼・波蘭斯基便深受他的啟迪。

1 安達魯之犬

與達利合作的《安達魯之犬》是布紐爾打進超現實主義圈子的重要短片，2，布紐爾的創作觀與風格即奠基於此片之上。本片由幻想、直覺等發自創作者個人視覺經驗的元素構成，多重拼貼的情境難以思維加以詮解，全片的趣味在於由影像散發出的無限想像空間，如此即興、非故事性的實驗結構，布紐爾自己承認就連演員也不明白自己究竟在演些什麼。片中最讓人樂道的兩段情節乃源自布紐爾與達利所作的夢。其中夜空中的一線夜雲幻為切剖女人眼球的利刀一段，是來自布紐爾的夢境，此一懾人的段落已列影史經典，極為崇敬布紐爾的羅曼·波蘭斯基曾以《反撥》一片向此段落及布紐爾式的超現實主義致敬3。另一精彩的段落是片中演員忽見自己的手掌爬滿螞蟻，此景則源出達利之夢，大衛·林區的《藍絲絨》裡，那只被棄置於草叢裡的、遭昆蟲圍噬的耳朵，便可能脫胎自本片。

《安達魯之犬》雖然訴自創作者私人經驗，卻也非漫無意義的影像堆砌，片中男人抓住女人裸乳後，臉上表情仿若死人一景，即是發顯布紐爾對性與死之關係的抽象思維，而片中演員

西班牙

路易斯·布紐爾

★

167

以繩索拖著兩名修士之情節，亦體現布紐爾個人對宗教的觀感。此外，本片裡幻想、夢境等首重直覺與潛意識的元素，以及性、宗教等情節，均為布紐爾後來作品中共有的要件。

2 維莉蒂安娜

《維莉蒂安娜》為布紐爾拿下了坎城影展金棕櫚獎，片中由於涉及若干諷刺天主教的情節，因而受到梵蒂崗的強烈抨擊。在修道院擔任修女的維莉蒂安娜，在院裡長輩的建議下，回去探視自己的姑丈（費南度‧雷飾）。由於她與死去的姑媽面貌神似，使姑丈迷戀上了她，極力強要與她成婚，為了阻止拒絕婚姻的維莉蒂安娜回到修道院，他唆使女僕雷夢娜在她的飲料裡下藥，並險些在夜裡將她強暴。第二天早上，當維莉蒂安娜正要搭車返回修道院時，突然聽聞姑丈用跳繩把自己吊死在樹上的噩耗。基於心中的愧疚，她決心待在姑丈家中照料家事，然而她想要以個人的力量親近上帝的想法，卻遭到修道院的批評。善良的維莉蒂安娜還邀請一些乞丐到家中居住，此舉引來同樣傾心於她的姑丈之子喬吉的不滿。維莉蒂安娜與喬吉在一次外出中，家中的乞丐辦起了奢侈浮華的狂歡宴會，回到家的維莉蒂安娜還險些遭到一名乞丐的強

暴。影片最後，憔悴灰心的維莉安娜不復過去那般聖潔的風采，她走進喬吉的房間，與喬吉

與他的情婦雷夢娜打起紙牌來，全片在喬吉說的那句「我來的時候就說過我表妹一定會跟我玩

牌」作結。

本片由哈利路亞合唱聲開場，繼之是修道院的鐘聲，有趣的是乞丐們於豪宅的宴會中所放

的音樂也是哈利路亞，布紐爾藉著維莉蒂安娜悲慘的際遇，對修道院所代表的天主教及乞丐所

影射的法西斯份子有尖銳的批評，當然，片中也對姑丈父子所代表的中產階級多所反諷，其中

姑丈穿著已故妻子的高跟鞋一段，後來在《廚娘日記》裡作了更戲謔的變奏發揮。在影像上，

最讓人印象深刻的是維莉蒂安娜於野外帶領乞丐祈禱一幕，布紐爾交插入眾人唸禱文以及喬

吉蓋新房子的鏡頭，讓祈禱聲與工事聲串為一譜，形成突兀而有趣的效果。

3 青樓怨婦

拿下威尼斯金獅獎的《青樓怨婦》是布紐爾以超現實手法探勘性心理的作品。女主角雪兒

（凱瑟琳·丹妮芙飾）內心有性被虐狂的因子，在現實生活中卻始終壓抑自己的慾望，排拒與

丈夫皮耶行房，藉著各種奇樣的性幻想與夢來釋放壓抑。在丈夫的朋友尤森有意無意地慫恿下，雪兒到了妓院從事妓女的工作，每天下午與各式男人做愛，有的要求她扮演高傲的女主人，有的是粗魯對待她的鄙夫，甚至還有人邀請她到家中扮演死者。漸漸地，雪兒透過數次具性變態傾向的性行為後，性慾得以不再被壓制而能自由釋放。後來，一位年輕的流氓馬歇爾迷戀上她，對她有強烈的支配慾與占有慾，而她一些時日以來的祕密行徑，也被到妓院尋芳的尤森知悉，為免愈陷愈深，雪兒辭去了工作，可是馬歇爾仍窮迫不捨地想與她續情。影片最後，馬歇爾槍襲皮耶，使皮耶成為植物人，他自己則在槍戰中遭警方擊斃，而雪兒從此也不再作關於性的奇夢。

《青樓怨婦》藉著雪兒一角，體現傳統女性壓抑的性處境，而她釋解性慾的過程，則頗有情慾解放的味道。除此之外，布紐爾也旁現了片中多名中產階級男人的性面貌，筆挺的西裝下藏著變態、宰制的性心態。片中穿插數個夢境情節，全是雪兒所作的性夢，其中片首時，她被丈夫拖下馬車，在樹林裡遭脫衣鞭打，並於車僕強暴下獲得快感一夢，已清楚點出了她的性心理，而片末的另一場夢（或幻象）則又與片首的夢形成對比，雪兒看見已成植物人的皮耶突然康復，可以在房裡談笑風生自由走動，她在陽台往下一望，看到一輛與片首一樣的馬車行經大

4 中產階級拘謹的魅力

拿下奧斯卡最佳外語片的《中產階級拘謹的魅力》是布紐爾為上流社會鋪排的一場夢魘。

故事設定在法國，劇中主要角色皆為權貴名流。亨利夫婦想要邀請四位朋友到家中作客，第一次是朋友記錯了時間，第二次則是他們忙著做愛，原已到家中的客人們因而先行離開，一直到片尾，這六名中產階級男女終未能完享飯局。而在這之間，駐法的拉丁美洲國家美蘭達的大使勒菲（費南度・雷飾）作了一連串惡夢。亨利夢見自己與其他五人的飯宴竟坐落於劇場舞台上，他們在滿場的噓聲之下驚慌失措地逃離現場。自惡夢中驚醒的亨利參赴由騎兵上校舉辦的晚宴，在宴會之中，勒菲因頻頻被人問及美蘭達共和國的貪污、極權、貧富差距等問題而甚為惱怒，再加上上校的言語刺激，使他最後掏出手槍擊斃上校，但沒想到這些其實全都是法蘭所

道，只是車座是空的，全片的結尾便停在一個馬路空鏡上，柏油路的特寫配上畫外的車輪與馬鈴聲，與《中產階級拘謹的魅力》、《自由的幻影》與《朦朧的慾望》等片的結尾一樣散溢出奇幻而難以言明的韻味。

作的夢，而法蘭的夢其實又包裹於勒菲的夢中。

《中產階級拘謹的魅力》敘事結構特別，由數個夢境結合現實而成，不但打破了直線敘事的觀影傳統，更讓觀者分不清片中的現實與夢境。而由這些拼貼、交疊、繁雜歧出的情節中，布紐爾對片中人物的階級特權、道德醜貌作了種種幽默的諷刺，而片中的諸多夢魘，也反顯出這些自視甚高卻其實虛浮市儈的人們，內心中的不安與恐懼。趾高氣揚、氣派非凡的舉止，與心虛惶恐的潛意識心理，構成中產階級的一體兩面。此外，本片還安排了童年時弒父的年輕軍人、仇視特權階級的恐怖份子、自願當園丁的主教，以及飽受漠視的女僕等角色，使本片除了探勘中產階級的樣貌外，還旁現階級歧視與對立、膚淺的宗教觀等子題。《中產階級拘謹的魅力》囊括布紐爾諸多重要作品的元素與主題，可算是一部集大成之作。

5 自由的幻影

《自由的幻影》是繼《中產階級拘謹的魅力》後又一部由奇想拼貼而成的作品4。本片片首於槍聲、鐘聲齊鳴中回溯一八○八年的一個死刑現場，接著跳回二十世紀的法國，在一個公園

172

裡，一名小女孩與她的朋友被一位中年男人搭訕，他送給她們數幀照片，並要他們不要讓家人知情。回家以後，女孩將照片交給母親（莫妮卡·維蒂飾），父母兩人在看了照片後大為吃驚，並因此決定解雇照顧女兒不周的女僕。他們雖然口口聲聲說那些照片下流至極，卻又深深地為之著迷，鏡頭最後才讓那些照片顯像，原來不過是普通的建築物罷了。

這天晚上，父親無法入睡，他在凌晨一點時看到房裡有公雞在漫步，三點又看到郵差騎著腳踏車到房裡把信丟給他，到了四點，竟又出現一隻大駝鳥5。第二天，他帶著那封信去看心理醫生，兩人的談話被護士打斷。這名護士為了要探望病重的父親而向醫生請假，她在開車的途中曾經被士兵攔下問路，駕著坦克的他們竟然只是為了找隻狐狸。夜裡，護士夜宿於一家旅館，旅館裡住了四位神父，他們先是送聖像到護士的房裡，並為了她的父親禱告，說了幾次「每天向聖·約瑟禱告就天下太平了」後6，四人竟然就在她房裡和著煙酒打起紙牌來了。

同一時間，一對亂倫情侶也進住了這間旅館，男的年輕俊俏，女的卻已是位老婦，但他對她懷有強烈的性慾，要求她非讓他看裸體不可。在無法如願下，青年忿忿地走出房外，被另一位男人邀請入房，他還邀請那名護士與四名神父一同到房裡作客，沒想到他這麼做的目的是為了讓大夥兒一睹他與情人性變態的舉止。

隔日早上，護士駕車離開，一位在警局擔任教職的老師搭了她的便車。在課堂上，他教授著文化相對論等教材，但台下的警員不是分批出勤，便是在惡作劇。在屢受干擾之下，他對著僅存的兩名警員講述著一段記憶：他與數位朋友脫下褲子坐在馬桶上，圍著長桌討論著世界污染的議題。最後，這兩名警員也出勤去了，他們在路上攔下了一名超速行駛的男人，這名男子之後在醫院裡被診斷為患有癌症，在賞了醫師一巴掌後，他回到家裡又聽聞女兒在校失蹤的消息，於是，他偕同妻子與女僕赴校查看，女兒明明安坐在座位上，但他們還是要求老師點名，並帶著女兒去警局報案，警員詳細地記錄了女兒的特徵後，允諾會盡力找到她7。

接著，故事的焦點轉到一名在摩天大樓上無故對路人掃射的槍客，這名凶犯被捕後在法庭聆聽審判，在宣告死刑後，他竟然得以自由地步出法庭。在此之後是警察總長的故事，他在一家酒吧裡遇見片首出現過的那名護士，由於她的長相與他那四年前過世、會裸身彈著布拉姆斯的妹妹神似，使他忍不住與她攀談，但奇怪的事又發生了，一通電話打來找他，對方竟然自稱是他的妹妹。於是，他於深夜親赴墓園一探究竟，但在棺材前被數名警員逮捕，雖然他聲稱他是警察總長，卻沒想到另有一位警察總長莫名代職。影片最後，這兩名警察總長率眾至動物園辦案，一時槍聲、呼喊聲與鐘聲四作，《自由的幻影》最終在一隻駝鳥的模糊頭部特寫停格中

作結。

《自由的幻影》全片不過近一百一十分鐘，故事卻不斷地跳換，每個段落的劇情荒謬離奇，完全超脫觀者所能預知的範圍，深富觀影趣味。布紐爾對中產階級、宗教、情慾、國家法律及治安體制的看法，皆融於他諷刺、幽默的劇情與夢魘般的氛圍之中。不過這些內容與片名之間的關聯卻不容易讓觀者系統化地掌握住，布紐爾亦自承本片的野心很大、劇本難寫、影片不好拍、結果也不十分令人滿意，但本片卻也是他個人最喜歡的作品之一8。

6 朦朧的慾望

《朦朧的慾望》是布紐爾生前的最後一部作品。一名上流社會的富裕老頭（費南度·雷飾），迷戀上貌美的年輕女子康吉妲（此角由卡洛·波桂拉與安琪拉·孟莉娜兩人分飾）9，極欲與她做愛的他，投入了大量金錢、時間與耐心仍未得所求，甚至還發現她早已有男友的事實，於是，他在盛怒之下甩棄了康吉妲。在一輛火車上，他將這段往事告知同車廂裡的侏儒10、法官與一對母子，不乏情慾、反覆多變的情節讓眾人聽得津津有味，之後，康吉妲又突然出現，

原已絕裂的兩人在下車後又再度和好，但至片尾時，康吉妲又悄悄地離開了他。

《朦朧的慾望》採現在式與過去式交叉敘事結構，除了道盡了男女之間反覆多變的情慾之外，也加入了中產階級與下層階級間的差距，以及反政府的恐怖份子等情節，布紐爾式的諷刺與幽默仍貫穿全片，其中最精彩的是康吉妲身穿縫得極為密實的貞操褲、讓老男人絕望而憤怒的一場戲，此段乃源自布紐爾曾作過的一個夢11。此外，兩個長相、氣質均有極大差異的女演員同飾康吉妲一角，使此原本就讓男人捉摸不定的角色性格更富層次。而老男人在火車向眾人自暴過往的安排，以及片中今昔雙線並進的敘事模式，均為波蘭斯基的《鑰匙孔的愛》所承襲。

註釋

1 超現實主義不只是一種美學派別，它更重要的是作為一種具有運動甚至是革命性的社會思潮。其定義可能因不同的創作者而異，布紐爾的超現實主義予人的感覺便異於畫家達利，就藝術層面而言，布紐爾本人將其定義為：「超現實主義是一種聲音……在世界各地引發或多或少的回響，這些人也許互不認識，但是卻不約而發出相同的聲音，以非理性的表達方式從事直覺的藝術創作。」至於超現實主義的精神與目標，布紐爾則談道：「超現實主義的真正目標並不在於鼓動一種新的文學或藝術的，或甚至哲學的運動，而是在於推翻社會的舊有秩序，並使生活脫胎換骨。」布紐爾不僅是此運動的參與者，這個運動本身也帶給他個人很大的影響，他說：

「超現實主義的元素，仍然深植在我身上的，不是藝術創作的革新，也不是品味和見解的提升，而是道德觀念的清晰和高超⋯⋯我經歷了超現實主義運動的最核心部分，並因而建立了一種堅忍不拔的毅力，也許這才是最重要和最有意義的。」見路易斯・布紐爾著，劉森堯譯，《布紐爾自傳》中〈超現實主義〉一章，台北：遠流，

一九九八年十二月。

2本片構想源自布紐爾與達利所作的夢，由達利倡議而付諸實現，劇本由兩人共同完成，達利並在其中客串一位修士。同前註。

3波蘭斯基看過布紐爾的所有作品，而有趣的是，他擅長是以血腥、暴力的情節深探人心之幽微面，因此布紐爾的超現實主義經他之轉手，反而較似達利式的風味。參見劉森堯著，《導演與電影——當代十位代表性電影靈魂人物》，台北：志文，一九七八年五月。

4「我覺得《銀河》、《中產階級拘謹的魅力》以及《自由的幻影》這三部電影可以看成是三部曲。它們都有相同的主題，或甚至說，都有相同的文法，都在尋找某種真理，但最後找到時卻又必須加以放棄。同時，它們都表達了社會慣例的根深蒂固及其頑冥不化的本質，另外，也都不斷爭論著巧合、個人節操，以及神祕的必要性，並強調我們必須維持並尊重這些要素的存在。」摘自《布紐爾自傳》〈西班牙—墨西哥—法國〉一章。

5如此利用動物在房間中塑造出的夢魘與奇幻效果，後來在大衛・林區在《雙峰》影集裡亦有使用，如那隻莫名現身於客廳的白馬。

6這句話源自一九六〇年代一修士對布紐爾及費南度・雷所言之語，見《布紐爾自傳》〈西班牙和法國〉一章。

7此段出自一九四五年布紐爾在洛杉磯的奇想。見《布紐爾自傳》〈好萊塢續篇〉一章。

8見《布紐爾自傳》〈西班牙—墨西哥—法國〉一章。

9康吉妲一名取自布紐爾的妹妹之名。此角原定由卡洛・波桂擔綱，但在影片開拍後，布紐爾與她因故鬧翻，卡

洛‧波桂遂罷演此片，原以爲此片將無法完成的布紐爾，與製片於酒店裡藉酒消愁，在飲下馬丁尼後，他突然提出兩人飾一角的構想，竟被製片所採納，《朦朧的慾望》便陰錯陽差地成爲史上第一部兩人飾一角的電影。布紐爾自道：「兩杯馬丁尼救了這部電影。」見《布紐爾自傳》〈世俗的樂趣〉一章。

10 布紐爾自承侏儒有著吸引他的異樣魅力，他的多部作品裡都有侏儒參與演出。見《布紐爾自傳》〈正反兩面〉一章。大衛‧林區對侏儒似乎也同樣鍾愛，他的《雙峰》影集裡便將侏儒塑造成靈異空間的管理人。

11 見《布紐爾自傳》〈夢幻與空想〉一章。

PROFILE 導演檔案

路易斯‧布紐爾（Luis Bunuel, 1900-1983）

作品有：《安達魯之犬》（*Un chien Andalou / The Andalusian Dog*, 1928）

《黃金時代》（*L'Age d'Or / The Golden Age*, 1930）

《被遺忘的人》（*Los olvidado / The Young and the Damned*, 1950）

《怪異的熱情》（*EL / This Strange Passion*, 1952）

《維莉蒂安娜》（*Viridiana*, 1961）

《廚娘日記》（*Le Journal d'une femme de chambre / Diary of a Chambermaid*, 1964）

《青樓怨婦》（*Belle de jour*, 1967）

《中產階級拘謹的魅力》（*Le Charme discret de la bourgeoisie / The Discreet Charm of the Bourgeoisie*, 1973）

《自由的幻影》（*Le Fantome de la liberte / The Phantom of Liberty*, 1974）

《朦朧的慾望》（*Cet obscur objet du desir / That Obscure Object of Desire*, 1977）等。

派得羅・阿莫多瓦

阿莫多瓦是繼布紐爾之後閃耀於國際舞台的巨星級西班牙導演。他的作品以鮮豔瑰麗的色彩、狂放大膽、幽默荒唐的劇情，以及明快動感的節奏著稱，散發出無比的活力與趣味。

除了擅長經營暴力、奇情、性等異色主題外，鍾情於羅塞里尼式義大利新寫實電影的阿莫多瓦，也對親情、友誼作了細膩感人的觀照，他巧妙融合了各種類型片元素，燴炒出一部部迷人的通俗電影。

1

我造了什麼孽

《我造了什麼孽》以一個居住在馬德里市的貧窮家庭為觀照核心。父親安東尼以司機為業；母親葛洛莉亞是人家的幫傭，有瞌興奮劑的習慣；奶奶是個守財奴；大兒子東尼與奶奶感情良好，皮膚會對家裡的灰塵過敏；家中另有小兒子米格。這個家庭空間狹小，親子、婆媳、夫婦間的爭吵不斷，葛洛莉亞認為自己是家中工作最勤奮的人，但家人似乎都不把她當作一回事。為了減低家中開支，她甚至將小兒子米格送給牙醫。在一次與安東尼爭吵的過程中，她還意外以木棒敲死親夫，但警方並沒能抓到真兇，而大兒子東尼則決定隨奶奶返回鄉村居住。影片結尾，葛洛莉亞望著昔日擁擠而今形同空城的家，此時米格奔回家中，決心與母親共同生活。

《我造了什麼孽》內容雖歧出多變，但焦點人物仍為葛洛莉亞，她過失殺夫而未伏法的無罪情節，是阿莫多瓦常見的「特赦」安排。而導演慣用的吸毒、瞌藥、性愛場面等元素亦注入於本片之中，全片色調以紅綠兩色為主，其中以東尼飼養、後來被警察踩死的名叫「金錢」的

綠蜥蜴最教人印象深刻，牠綠紋的皮膚上滴有凶案發生時、安東尼落在牠身上的紅血，蜥蜴的加入讓本片更加冷冽與感傷。

2 崩潰邊緣的女人

《崩潰邊緣的女人》是阿莫多瓦轉向喜鬧劇式風格，並且集寫實與戲謔於一身的作品。伊文是個花心的中年男子，遭他離棄的電視演員佩普在電話答錄機的陪伴下，終日過著躁鬱的生活，且屢屢被伊文的妻子露西亞騷擾，還要應付她前來看房子的兒子卡羅。她的一位女性朋友則愛上了一名什葉派恐怖份子，她因害怕被控共謀而遭逮捕，亦成天心神不寧。佩普為了解決朋友的困境，找上女權律師波莉娜幫忙，卻沒想到她反應冷淡，更出乎意料的是，她竟是伊文的另一名情婦，正要與伊文一起到斯德哥爾摩度假。波莉娜將什葉派恐怖份子之事告知警方，遂有兩名警察到佩普家查案，但他們最後與卡羅夫婦與一名修電話工人，均在喝了佩普所調製的番茄汁後不省人事。之後，露西亞又拿取警察的手槍，到機場準備刺殺伊文，在佩普的解圍下，終只是虛驚一場。影片最後，疲累的佩普回到家中，與從昏迷中醒來的卡羅之妻，於夜色

籠罩的陽台談天交心。

《崩潰邊緣的女人》裡維持了阿莫多瓦一貫的通俗劇情鋪排、光鮮的服裝及美術設計，並且有更多藉荒謬逗趣情節所製造出的笑料。片中的偷情、多角關係、警察、情婦等劇情元素及成員，是阿莫多瓦電影中的常客。一般論者習慣將阿莫多瓦歸為不重道德的享樂份子，片中那神情凝肅的佩普所道出的「生命不是享樂，而是要吃很多苦」一言或許可作為反證。

3　高跟鞋

在融合黑色喜劇與家庭倫理悲劇的《高跟鞋》裡，迷戀母親貝姬卻又未得到她適切關愛的蕾貝嘉（維多莉亞·阿布莉飾），於幼年時期曾為了「保護母親」而殺死生父。她在成年之後與擔任電視台記者、曾為貝姬戀人的曼奴結婚，婚後不久，影歌紅星貝姬便自墨西哥返回馬德里，母女兩人與曼奴旋而捲入難解的三角畸情。曼奴傾向與蕾貝嘉離婚而和貝姬續前情，但不久之後，原欲在曼奴面前飲彈自盡的蕾貝嘉卻將曼奴殺害。然而母女倆及血案當天曾與曼奴行歡的女記者，均在法官艾杜瓦面前否認行凶，數天之後，蕾貝嘉卻又在主播新聞的過程中向全

國觀眾自白而遭逮捕入獄。曾以「勾魂女」身分與蕾貝嘉做愛、深戀著蕾貝嘉的艾杜瓦，始終認爲她只是爲母代罪，並將她提前釋放。出獄之後，母女倆重建親情，但貝姬在一場演唱會中突發心絞痛，她在臨終前爲了保護女兒，承擔了殺人的罪愆。

情節緊湊、邏輯縝密的《高跟鞋》裡談及戀母、自戀、欺騙與罪惡感等主題。在愛的光環之下，片中種種欺瞞的手段化消了罪惡感，並保全了親情、愛情，甚至昇華爲往生前的救贖。

本片的色調依舊華麗亮眼，其中鮮紅色的運用頗多（蕾貝嘉的衣服與車子、她在獄中的床單、曼奴死時身著的浴袍、包裹凶槍的手巾、貝姬登台時戴的手套，以及她腳上穿的高跟鞋）。片尾時的精彩運鏡安排是全片最感人的一段，穿著鮮紅色香奈兒服裝的蕾貝嘉，在病危母親的床邊拿出了包裹在紅布裡的手槍，母親在槍上留下指紋後，蕾貝嘉沿著藍色的牆壁走向窗邊，邊訴說著母親的高跟鞋聲響所帶給她無可磨滅的回憶，邊撩開紅色的窗簾，映入眼簾的是街上的一雙紅色高跟鞋，之後，她回到氣絕的母親懷裡痛哭，全片於此淡出作結。這個一鏡到底的段落將全片情節以象徵手法濃縮呈現，展現了導演超凡的說故事能力。

4

愛慾情狂

《愛慾情狂》是阿莫多瓦近乎鬧劇的戲謔之作。故事主人翁姬卡是一名專業化妝師，她的丈夫雷蒙是一位有偷窺癖的攝影師，雷蒙的繼父尼可拉斯是位專寫謀殺題材的小說家，更是視殺人如剪指甲的殺人魔，雷蒙迷戀的親生母親便是死於他的槍下。姬卡家女僕的弟弟保羅是位色情片演員，因強暴而入獄，逃獄之後闖入姬卡家並連續強暴她三次，警方接到正在偷窺姬卡一舉一動的雷蒙的報案，趕赴強暴案現場卻仍讓保羅逃逸。曾與雷蒙及尼可拉斯有情的安德莉亞（維多莉亞‧阿布莉飾）是窺奇新聞節目的主播兼狗仔隊，在強暴案發生後，她也到了姬卡家，想要訪問姬卡強暴的經過而遭拒。這些錯綜複雜的角色關係及情節使全片狀況層出不窮，影片最後，尼可拉斯弒妻一事被安德莉亞揭穿，兩人互相殘殺後同歸於盡。而片中飽受各種社會暴行的姬卡也離開了雷蒙，開始新的生活。

《愛慾情狂》風格笑鬧而狂野不羈，導演藉著真樸的姬卡一角，旁現強姦、偷窺、殺人及狗仔隊等現代社會病貌，對人性晦暗面作了諸多嘲諷。阿莫多瓦用嬉鬧的情節包裝敏感的題

材，觀者彷若在看一齣肥皂劇似地感覺不出主題的沉痛，不自覺地在影像前成為一名窺視者。

5 顫抖的慾望

在被許多評論家視為走火入魔的《愛慾情狂》之後，阿莫多瓦從《窗邊的玫瑰》開始走回過去作品的寫實路線。《顫抖的慾望》描述一九七〇年於馬德里公車上誕生的維多，在二十歲那年為了想與染有毒癮的女子愛蓮娜交往而闖入她家，並不慎因槍枝走火而引來大衛與山秋兩名警察。在對峙的過程中，維多手上的槍枝再次走火，中槍的大衛因此下半身癱瘓，維多亦遭逮捕入獄。然而真正開槍的卻是山秋，他槍擊大衛的原因是大衛與他的妻子克拉拉通姦。六年後，維多刑滿出獄，爾時大衛已與愛蓮娜結婚。維多一方面多次與山秋之妻克拉拉做愛，一方面還在愛蓮娜創辦的育幼院裡擔任義工。在維多告知大衛當初事發真相、大衛告知愛蓮娜其與克拉之間的過往後，維多、山秋、大衛、克拉與愛蓮娜五人之間的愛慾情仇浮上台面，相互關係也因而轉變，維多與克拉拉分手、克拉拉離開山秋、愛蓮娜則離開大衛，轉而與維多在一起。影片結尾，山秋與克拉相殘雙亡，與朋友在邁阿密旅行的大衛寫給愛蓮娜一封道歉信，而維多與愛

蓮娜的孩子就快要臨盆。

《顫抖的慾望》裡遍現自私的慾望所造成「殺不了人，卻傷痛人心」的傷害，阿莫多瓦欲在片中喚回人際間的真摯情愛。本片在影像上仍維持阿莫多瓦向來華麗的本色，名牌服飾與家具紛呈全片，劇中人物的穿著與場景設計多用及紅藍二色。片首年輕母親於公車上產下一子，取名為維多的那場戲，是全片最感人之處，與片末愛蓮娜於轎車臨盆相呼應。大量的音樂使用是本片的特色之一，對歌曲的倚重不下於《高跟鞋》。

PROFILE 導演檔案

派得羅・阿莫多瓦（Pedro Almodovar, 1949- ）

作品有： 《激情迷宮》（*Labertinto de pasiones / Labyrinth of Passions*, 1982）

《我造了什麼孽》（*Que he hecho yo para merecer esta? / What Have I Done to Deserve This ?*, 1984）

《鬥牛士》（*Matador*, 1986）

《慾望法則》（*La ley del deseo / The Law of Disire*, 1987）

《崩潰邊緣的女人》（*Mujeres al borde de un ataque de nervios / Women on the Verge of a Nervous Breakdown*, 1988）

《綑著妳，困著我》（*Atame ! / Tie Me Up ! Tie Me Down !*, 1989）

《高跟鞋》（*Tacones lejanos / High Heels*, 1991）

《愛慾情狂》（*Kika*, 1993）

《窗邊上的玫瑰》（*The Flower of My Secret*, 1995）

《顫抖的慾望》（*Carne Tremula / Live Flesh*, 1997）

《我的母親》（*Todo Sobre Mi Madre*, 1999） 等。

法　國

尚—賈克・貝內

一九五〇年代末期崛起的法國新浪潮，不但讓法國影史翻新了一頁，強調電影創作者本位的理論更在世界各地開花結果。於八〇年代嶄露頭角的貝內，再現前輩們那種深達人心而具個人風格的原創力，被喻為法國「新巴洛克電影」的先聲，與盧・貝松、李歐・卡霍等人同為這股潮流中的舵手。

貝內在大學時期修習哲學，後來轉入醫業，最後在雷尼・克萊得曼的前導下步入影界，他的作品往往散發出濃郁的浪漫氣味以及傳奇色彩。

1 歌劇紅伶

《歌劇紅伶》在票房及評論上的成功讓貝內一炮而紅。本片描述一名年輕郵差迷戀上當紅的黑人歌劇女伶、女伶捲入離奇的陰謀之中，而郵差憑著堅定的意念完成英雄救美的任務。影片的情節內容可能不是本片最吸引人的地方，貝內對每個畫面極盡唯美的構圖安排與瑰麗的色調佈局，加上歌劇院與動作場面的氣氛營建，使《歌劇紅伶》在音像、氣氛的成就超越了內容的重要性。片中以愛情片結合動作片的手法，有評者拿來與高達的《斷了氣》作比較，認為兩者均有顛覆類型片的特質。本片的主色調為幽藍色，幾個緊張的場面，貝內以紅色來烘托氣氛，他這種以色彩來包裝情境的手法，在往後的作品裡也都看得到。

2 溝渠明月

導演自己最滿意的作品並不見得就是評價最高的。因《歌劇紅伶》而被捧入雲端的貝內，

尚─賈克・貝內
★
189

到了第二部作品《溝渠明月》立刻嚐到了滑鐵盧的滋味。本片仍是一部融合浪漫奇情與冒險的作品。一名男子因於酒吧裡目賭一名女子慘遭強暴，就此步入了孤危之境。有趣的是，本片受到責難的原因正與《歌劇紅伶》喚來掌聲的原因一樣。論者批評本片處理人物心理刻畫、影片內涵過於浮泛空洞，只餘華麗的形式空殼。但其實貝內只是將《歌劇紅伶》裡運用的手法操玩得更加細緻罷了。他總是透過影像語言（構圖、音樂、色調）來代替故事性的敘說，因此他的影片是不是只有氣氛而無生命，得看觀者是能否感同於他的創作基點。不管如何，《溝渠明月》是貝內堅持個人風格的最後一部作品，在挽回聲譽的《巴黎野玫瑰》裡，導演自承在呈現手法上已作了妥協。

3 巴黎野玫瑰

《巴黎野玫瑰》是貝內最淒涼感人的作品。年輕作家索格與其戀人貝蒂在經過狂放的熱戀期後遭遇感情上的瓶頸，貝蒂因流產而日趨癲狂，甚至挖掉自己的一顆眼珠，索格因不願見到貝蒂繼續受苦，於夜裡潛入醫院，忍痛完結她的生命。

影片前半段，貝內將兩人在海濱木屋裡的熱戀氣息營造得浪漫、光明而富活力，與後半段的極端悲劇形成強烈對比，色調的使用亦為兩極。開場時的那場做愛長戲中，男主角的生殖器毫不遮掩地入鏡，如此安排的背後有貝內對演員在影片裡暴露肉體的思考1。《巴黎野玫瑰》是貝內刻畫人物性格最深刻的一部作品，寫實味道較前兩部作品濃厚許多。在音樂的使用上，除了海濱的薩克斯風外，最令人魂迷的是片尾的旋轉木馬配樂，前者浪漫而後者淒涼，與影片情境交相扶襯。

4 跟著愛情走

《跟著愛情走》為青春勵志愛情片。一心想成為馴獸師的羅塞琳，在意志與愛情力量的扶持下，經過一段時日的磨練達成了夢想，成功地在馬戲團表演中馴服群獸。單就影片自身來看，不管在情節、影像等方面，《跟著愛情走》都不算是特出之作。本片的主色調為暖陽色，呼應片中洋溢著樂觀、希望的情節。片中生澀而甘美的戀情，有別於過去作品裡的神祕迷戀氣息，羅塞琳這個角色的設計，有為女性突破柔弱形象的企圖。

註釋

1 許多電影中不加思索地要求女演員裸露，是貝內深不以爲然的拙劣手法，其間含有性別不平等的意涵。詳見吳佳玲撰文，《影響》第三○期，一九九二年七月，此文對在台灣較鮮爲人知的《溝渠明月》亦有細膩的介紹。

PROFILE 導演檔案

尚─賈克・貝內 （Jean-Jacques Beineix, 1946- ）

作品有： 《歌劇紅伶》（*Diva*, 1982）
《溝渠明月》（*The Moon in the Gutter*, 1983）
《巴黎野玫瑰》（*Betty Blue*, 1986）
《跟著愛情走》（*Roselyne and the Lions*, 1989）
《IP5：迷幻公路》（*IP5 : Island of Pachyderm*, 1992） 等。

盧・貝松

盧・貝松是當前最受國際票房肯定的法國導演，其作品以廣告化的精美構圖及扣人心弦的動作場面著稱。貝松電影裡的角色多懷有一分童情，他不會鑽研艱深抽象的意念，而以那份赤子之心與觀者心交。藝術形式與通俗題材的結合，使他成為兼具票房魅力與個人美學風格的導演範型。

1

最後決戰

《最後決戰》是盧‧貝松的第一部作品，也是他至今唯一一部黑白長片。文明歷劫之後，大地荒涼，暴力為生存首要元素。言語退化的新世界裡，一名男子仍懷有對人的關懷與真情。

他只對匪惡之徒用武，一日，他架著輕型飛機誤入一家診療院，因迷戀上一幅女子的肖像畫而遭受另一名武者（尚‧雷諾飾）的攻擊，那名武者為了想劫獲一位住在診療院裡的貌美女子（即畫中的女子），受到院裡老醫師的百般攔阻，這名醫師最後死於武者手中。男子為了救出那名女子，遂與武士決戰，將武士擊斃。影片結尾，男子回到他居住的房間，發現診療院裡的女子竟已先行到他房裡。

《最後決戰》裡沒有使用任何對白，導演以演員的眼神、手勢來替代言語，艾瑞克‧塞拉（Eric Serra）的配樂及貫穿全場的環境音成為引導節奏及氣氛的重要音素。本片的每個畫面設計感濃厚，由於全片裡少見超過五秒的鏡位移動，使《最後決戰》彷若一組照片合輯，這種斷裂的剪接方式與黑白色調、無旁白、廢墟般的場景等安排，營造了一股荒涼而疏離的感覺。片

首男子於床上與充氣娃娃做愛，而片尾是他與女子真情相望，導演表達出人類最後渴求的語言仍是心的語言，無情的物品終究無法與人溝通。武者在診療院外的那場戲，天空降下了數百隻魚，為全片影像最具創意的安排。《最後決戰》在構圖、音樂、角色刻畫上呈現的風格，都為盧·貝松後來的作品立下原型，亦有論者認為此片是他藝術成就最高的一部電影。

2 碧海藍天

繼《最後決戰》與《地下鐵》兩部作品後，《碧海藍天》開出一片新氣象。一名自幼喪父的男子，於成年後成為潛水能手，高超的潛水技巧為他贏得潛水比賽的冠軍與競爭者的友誼，他並藉著與海洋、海豚的心靈交會，體會與自然界相棲於一命的感動。本片源自於導演本人青少年時期未能永續的潛水教練經驗，這份深刻的生命經歷使全片散發出紀錄片式的真情。不過，貝松於此片裡的角色刻畫仍如卡通人物般平面，使他引來缺乏深度、過於爛漫的批評。在影像上，全片以大海的碧藍色與角色臉上的暖陽色為主，幾場深海裡的潛水比賽極富新鮮感，開場時倒敘父親身亡的場景以黑白色調處理，畫分了今昔兩異的影像時空，也成功交代了男主

角與海洋的關係。盧・貝松後來在紀錄片《亞特蘭提斯》裡再一次表露他對海洋的特殊感情。

3 霹靂煞

《霹靂煞》這部動作片，一般認為是盧・貝松的顛峰之作。原為殺人犯、遭求處極刑的妮基塔，被政府訓練為特務殺手，服從長官巴伯的指令，專事各項暗殺任務。出了訓練中心之後，她與超商店員馬可墜入情網，馬可的柔情與巴伯的指令讓妮基塔陷入兩難，她想與馬可相守，重建自我認同與生活，但又不知該如何告訴馬可自己的真實身分。

《霹靂煞》在視覺影像、角色經營、劇情張力上均有亮眼的成績。在影像上，片中的數段槍戰、暗殺場均緊湊並兼顧美感，其中片首的警匪槍戰在藍色調下進行，加上演員暴戾的演出、快節奏的剪接，讓這一段開場戲充滿壓迫感；妮基塔在浴室裡一面拿槍瞄準欲刺殺的人，一面阻止馬可進入浴室的那一段戲，則深刻描繪出角色處境。本片明確的角色性別分野帶來了性別議題的討論空間，但除了可供觀者發想女人在國家機器與男人權力操弄下的處境外，撩開性別的蛛網，此片藉著妮基塔的荒謬處境，凸顯自我認同與愛情的存在必要，更是本片最動人

4 終極追殺令

之處。

　讓盧‧貝松打入好萊塢的《終極追殺令》，敘述小女孩瑪蒂達因暴徒的虐殺痛失家人後，在一名殺手（尚‧雷諾飾）的調教下，完成復仇的願望。本片的敘事模式類似《霹靂煞》，不過盧‧貝松在此片中再次塑造卡通人物般童真性格的角色，再加上黃色調的運用，使本片不若《霹靂煞》那般肅殺，殺手與小女孩間的溫情關係安排，帶給觀者另一個層面的觀影娛樂。本片在動作場面的調度上一如《霹靂煞》般地精彩，是本片著力的焦點。這種溫情片與動作片二分，卻又重組於一體的套餐手法，在盧‧貝松的作品裡是常見的。

PROFILE 導演檔案

盧‧貝松（Luc Besson, 1959- ）

作品有：《最後決戰》（*Le dernier combat*, 1983）
《地下鐵》（*Subway*, 1985）
《碧海藍天》（*The Big Blue*, 1988）
《霹靂煞》（*Nikita*, 1990）
《亞特蘭提斯》（*Atlantis*, 1991）
《終極追殺令》（*Leon / The Professional*, 1993）
《第五元素》（*The Fifth Element*, 1996）
《聖女貞德》（*Joan of Arc*, 1999）等。

法國

盧‧貝松
★
197

李歐・卡霍

在貝內、盧・貝松和李歐・卡霍三人之中，貝內執著於建立個人風格、盧・貝松深受市場肯定，而李歐・卡霍的作品在內容上被認為是三人之中最具深度者，詩化的作品風格使他有高達與考克多接班人之稱。

1 男孩遇見女孩

《男孩遇見女孩》是李歐・卡霍一鳴驚人的黑白片。影片的焦點放在亞利斯（丹尼斯・拉

方飾）與米拉葉兩名爲愛孤獨的青年身上。亞利斯的女友法蘭絲另投其友的懷抱；而面貌姣好

的米拉葉卻始終無法近與男友貝拿間的距離。這兩名爲情所苦的戀人在一個夏夜的宴會相

遇，亞利斯在廚房裡訴盡他的愛情觀，並向米拉葉示愛，而在廁所裡把一頭長髮剪掉的米拉

葉，心中仍是惦念著貝拿。影片最後，米拉葉將那把才剪掉頭髮的剪刀刺入自己的肉身。

《男孩遇見女孩》的攝影構圖唯美，片中大部分鏡位都是固定的，與《壞痞子》、《新橋戀

人》裡繁複的動態運鏡方式不同，也不若它們那般營建MTV與廣告式的影像流動感。固定式

的畫面再加上瀰漫全片的黑夜低沉氣息，使本片情感內蘊而凝斂，表現出角色的孤寂心靈，

《壞痞子》與《新橋戀人》則將這股鬱鬱氣外爆而出，較本片更具故事性、傳奇性，影像的空間

格局也較大。《男孩遇見女孩》的後半段著力於描寫亞利斯與米拉葉兩人在宴會裡的獨處情

境，這個宴會裡鮮少聽到賓客的喧嘩，如默片一般的死寂氣息讓人想起安東尼奧尼的《夜》。

本片雖然沒有明顯的高低潮，但每個場境都蘊發了豐厚的感情張力，在卡霍詩意的情節下，就連水壺、彈珠台、對講機、影印機、隨身聽、圍巾、剪刀都能深刻反顯出角色的心情。

2 壞痞子

曾被論者拿來與高達的《斷了氣》作比較的《壞痞子》裡，一名為人手下的年輕男子亞利斯（丹尼斯‧拉方飾）愛戀上老大的年輕女友（茱麗葉‧畢諾許飾），並親手弒殺老大。他因而捲入與前女友（茱莉‧蝶兒飾）與該女子的感情風波中，最後在與匪徒的槍戰中遭擊而亡。

《壞痞子》流露著青春的浪漫與憂愁，藉著污穢的成人世界來襯托如夢般動人而多愁的年輕愛情。片中許多場面皆令人印象深刻，如片首年輕男子與前女友討論著保險套與鞋帶的做愛場、他擊斃老大的段落與他最後傷重垂危時，前女友騎摩托車在後緊追，爾時樹木朦朧飛快等畫面，均散發出無可言喻的詩意，當然，最教人難忘的是男主角在街上狂奔、跳舞的那一大段夜戲，它將青春生命的勁力以絕美的姿勢迸發出來，五年後的《新橋戀人》裡雖也有大量狂奔場面的運用，但那股年輕生澀的氣息已不復見。

3

新橋戀人

《新橋戀人》敘述流浪漢亞利斯（丹尼斯‧拉方飾）在馬路上遭車碾傷腳踝後，被同為浪人的米雪兒（茱麗葉‧畢諾許飾）所救，後遭警方送入收容所。亞利斯離開收容所後，回到那座昔日夜宿的橋上，老流浪漢安斯則是他的友伴。後來，米雪兒也常在橋上過夜，並與亞利斯開展戀情，原是海軍上校之女的她患了罕見的眼疾，雙眼幾近失明。原本排斥她，曾因擔任美術館管理員而擁有美術館鑰匙的安斯後也同情她的遭遇，於一夜帶她到美術館中看畫，兩人並於館中發生關係。但不久之後，安斯便落入河中而亡。亞利斯與米雪兒曾在咖啡座對客人下麻藥而偷取上千元法郎，米雪兒想利用這筆錢回到城市展開新生活，但亞利斯認為米雪兒會因此離開他而將錢撒落橋下。甚至當他看到地下道裡貼有眼科醫師尋找米雪兒的海報時，亦將海報焚毀，並於其後不慎燒死貼海報的工人。不過米雪兒還是從收音機裡得知自己的眼睛有被治癒的希望，在橋上與亞利斯度過最後一夜後，她只在橋上留下「我並非真的愛你」字樣而離去。傷心的亞利斯用槍擊碎自己左手的無名指，隨後被警方逮捕，為過失殺人的罪名服滿三年刑期

法國

李歐‧卡霍

★

201

後，於下著雪的耶誕夜與米雪兒見面，嘗試新的開始。

《新橋戀人》裡運用大量淺景深的夜景畫面，使背景變為失焦的亮點以凸顯片中人物表情。全片有數處情節與影像安排都充滿傳奇性，如國慶日之夜男女主角乘船於煙火四佈的河流上、亞利斯於地下道兩壁縱火，以及他精彩的噴火表演等場面，均令人嘆為觀止，和前兩部作品比起來，耗資數億法郎的本片有更絢爛的影像格局。

PROFILE 導演檔案

李歐・卡霍（Leos Carax, 1960- ）

作品有：《男孩遇見女孩》（*Boy Meets Girl*, 1983）
《壞痞子》（*Mauvais Sang*, 1986）
《新橋戀人》（*Les Amants du Pont-Nulf*, 1991）
《寶拉 X》（*Pola X*, 1999）等。

德　國

文‧溫德斯

溫德斯與荷索、法斯賓達同為二次大戰後西德最具代表性的「新電影」導演。溫德斯的作品以「公路電影」類型聞名，藉著片中人物在公路上的種種人生經歷顯像，以流浪飄泊的滄桑感呈現出現代社會與人心的沉鬱虛空面貌。溫德斯對後進的舉薦亦不遺餘力，加拿大導演艾騰‧伊格言即曾受到他的資助。

1 事物的狀態

《事物的狀態》爲溫德斯拿下了威尼斯金獅獎，可視爲後來《里斯本的故事》的前奏曲。

爲數三十五人的電影製作團隊浩浩蕩蕩地自美國開拔到里斯本附近的海邊拍攝一部題爲「生存者」的電影。然而影片拍攝卻因膠卷、資金不足而暫止，《事物的狀態》前面近一個小時便在敘述無片可拍的工作人員於旅館裡外的種種瑣事，有人因影片停拍而陷入歇斯底里的焦慮中，有人則趁此空檔發展感情，也有人只是終日發悶。經過數日的膠著，導演佛烈德終於決定返回洛城與製片人戈登協調，經過一番追尋後，他才在拖車上找到個性偏執的戈登。兩人漫無目的地在拖車裡談論關於「故事」的意義，佛烈德認爲「任何故事只能承載死亡」、「任何故事都在談論死亡」，兩人最後離奇地在街上遭到槍擊，奪命子彈的來源不詳。

《事物的狀態》敘事結構特別，前半段描寫工作人員各自的心境，節奏與情節凝滯不已，但在佛列德到了洛城後，後半段轉爲影像流動感極強的公路電影。本片爲黑白色調，構圖取景優美，營造凝重的氛圍，溫德斯的其他作品往往探討片中人物的心靈追尋，而本片則在尋找故

事本身，亦有論者認為此片有諷刺美國電影體制之意。全片雖沒有明確的劇情焦點，但散碎的片段卻凝聚出強悍的勁力，正如片中所提及的：「故事只存在於故事中」，沒有故事結構的《事物的狀態》，依然有值得細嚼的故事生命。

2 巴黎，德州

獲得金棕櫚獎的《巴黎，德州》1 是溫德斯另一部公路電影傑作。失蹤四年的中年男人屈維斯（哈瑞·狄恩·史丹頓飾），突然戴著紅帽、穿著西裝與涼鞋在德州南境的沙漠裡現身，他因日曬過度而昏厥，被送入簡陋的醫院診治。屈維斯住在洛杉磯的弟弟華特聽聞此消息後，動身到德州馳車接他回加州，愈接近洛城，原本一直沉默不語的屈維斯才逐漸健談起來。回到華特家中後，屈維斯見到他已七歲的兒子杭特，杭特是他與珍（娜塔莎·金斯基飾）所生，兩人感情破裂後，珍獨自帶走杭特，卻又發現自己無法成為好母親，遂將他交由華特夫婦扶養。到了休士頓後，屈維斯自弟媳口中得知珍已移居休士頓後，便駕車與兒子一同尋妻。現珍正於一家色情酒店上班。在一個她看不見客人、只能聽到客人聲音的窺視秀房間裡，屈維

206

斯先後兩次與珍促膝長談，回溫了過去舊事，並說服她去見兒子杭特一面。當天晚上，珍與杭特相擁而泣，而自認不適為人父的屈維斯悄悄駕車離去，駛在一條不知將通往何方的公路上。

《巴黎，德州》觀照了自我認同、失落情憶的追尋與親子關係的重建等主題，影像與情境安排均充滿豐實的意象，如開場時屈維斯隻身行於沙漠尋水不得、夫妻兩人在無法觸摸彼此的隔離房間交談等場面，均使影片主旨不言而喻。羅比‧穆勒蘊滿感情及意義的攝影與萊‧庫德（Ry Cooder）荒寂且溫情的木吉他配樂是本片成功不可缺的元素。本片許多畫面均有鮮紅色（如杭特的上衣、屈維斯的帽子與襯衫、珍的毛衣與跑車等）的點綴，而藍色（如天空、屈維斯的貨車等）、黃色及草綠色亦常出現，大衛‧林區在《藍絲絨》裡所用的色系與本片相似。

3

慾望之翼

常藉公路剖檢人性的溫德斯，在《慾望之翼》裡轉而透視雲端上困頓的天使。兩名以柏林為管轄地的天使，終日記載都市裡每個人的心情與思維點滴，其中一位天使總是不懷情感地冷眼看人世，而另一位天使縱然看到諸般人間愁苦的面貌，仍忍不住擺脫天使之翼而下凡。

《慾望之翼》開場時即頗富詩意地指出孩童雖無知，但其天真的心靈卻能讓世界幻妙無窮。而片中決定下凡的天使在降於人世後，對身周的事物無不感到好奇，過去與人們之間的疏離感已為這份新生的愉悅所取代。溫德斯即藉著這位下凡的天使，企圖喚回都市文明中剝落的人際關係，並透過他的天使之眼重新領略世界的美妙。

本片沒有明確的敘事線，兩名天使、一位在馬戲團工作的女子及一名導演為片中主要角色，流轉不息的情節與運鏡使全片詩情盎然。色調的使用亦與導演觀點相應，在天使下凡後，主掌絕大部分影片的黑白色調頓時轉為彩色，以反映天使的心境。至於另一位天使何時下凡，觀者可在此片的續作《咫尺天涯》中找到答案。

4 → 直到世界末日

溫德斯對現代物質化文明與疏離人際關係的憂心，在未來感十足的《直到世界末日》裡落實為悲觀的預言。為了替眼盲的母親尋找可以轉載於視神經中的影像，男主角（威廉·赫特飾）拿著高科技的攝像機往來世界各地攝錄影像，另一方面，深戀他的女子追尋他的足跡，並與他

5 里斯本的故事

回到他父母所居住的澳洲漠地。男主角的父親為科學家，致力於用科技讓他眼盲的妻子也能看到影像，並且研發出能攝錄夢境的機器。爾時核子戰爭爆發，各地通訊設備失靈，片中的男女主角終日沉溺於觀看自己所作的夢，男主角最後雖脫離了自陷的處境，但他的情人仍迷失於虛幻的夢沼中。

《直到世界末日》橫跨四大洲，在十五個城市拍製完成，由於時空設計在未來，本片的服裝、造型、場景設計均絢爛繽紛，十數個著名音樂團體為本片譜寫歌曲，這些曲目陸續紛呈於影片中，如同王家衛的作品一樣屬於拼貼的音樂配置手法，有論者因而認為《直到世界末日》是部後現代公路電影。

《里斯本的故事》是溫德斯紀念電影一百週年、對電影創作加以回顧與反省的作品。德國收音師溫特應導演佛烈德之邀，驅車前往葡萄牙首都里斯本援助拍片。可是當他幾經波折找到了佛烈德的住所後，卻發現導演早已離去多時，只餘他在城裡瘋狂拍攝的毛片與一本艱澀的詩

集。溫特循著導演拍過的足跡一一前往錄音，每天夜裡也讀著那本詩集，可是溫特卻不像佛烈德走入偏激自縛的創作囚途，他依然踏實娛樂地作收音工作，並與為佛烈德作配樂的樂團女主唱相互慕戀。在一次偶然的收音過程中，溫特意外尋獲佛烈德，但那時佛烈德已無創作慾念，反而從事極端自溺的「無觀點影像」收集工作，一方面阻絕自己的作品流為被販賣的商品，一方面防杜自我觀點的涉入以保留影像的自主性。溫特最後勸服了偏執的佛烈德，兩人再次狂熱地持著老式攝影機與麥克風在里斯本城中繼續拍片。

《里斯本的故事》在輕快詼諧的風格中含有對徒增垃圾影像的電子攝影機的批評，並對老電影作了溫情的回顧，開場時溫特在葡國邊境尋水不得與左右張望公路的情節、畫面安排，乃是回顧導演前作《巴黎，德州》並向希區考克的《北西北》致意之舉。溫特表演給孩子們聽的傳統音效與溫德斯在他刮鬍子時配上的驚悚音樂形成有趣的對比，示範了兩種不同的音效製作。溫德斯在《事物的狀態》裡對導演拍片環境作了批評，而此片則內省導演創作態度，並仍表達出對未來電影發展的樂觀期盼。

註釋

1 本片裡提及的巴黎，不是名聞遐邇的法國麗
都，而是德州境內的荒漠小鎮。屈維斯的父母
於此鎮的一家旅館裡做愛，屈維斯認爲他的生
命便在那裡發端。《巴黎，德州》的片名極適
切地點出了片中關於自我認同的主題及瀰漫全
片的荒涼氣息。

2 穆勒對室內光、夜燈及公路氣息的掌握功力
除了展現於本片外，亦見於他爲賈木許掌鏡的
多部作品中，如《不法之徒》、《地球之夜》、
《神祕列車》等。

PROFILE 導演檔案

文‧溫德斯（Wim Wenders, 1945- ）

作品有： 《愛麗絲漫遊記》（*Alice in den Stadten / Alice in the Cities*,
1974）
《道路之王》（*Im Lauf der Zeit / Kings of the Road*, 1976）
《事物的狀態》（*Stand des Dinge / The State of Things*, 1982）
《巴黎，德州》（*Paris, Texas*, 1984）
《慾望之翼》（*Der Himmel u ber Berlin / Wings of Desire*,
1987）
《直到世界末日》（*Bis ans Ende der Welt / Until the End of
the World*, 1991）
《咫尺天涯》（*In weiter Ferne, so rah ! / Faraway, So Close*,
1993）
《里斯本的故事》（*Lisbon Story*, 1994）
《暴力終結》（*The End of Violence*, 1996）
《百萬大飯店》（*The Million Dollar Hotel*, 2000）等。

波蘭

克里斯多夫・奇士勞斯基

奇士勞斯基是繼華依達、波蘭斯基等人之後，最受國際讚譽的波蘭導演。細膩真摯的感情描寫與詩意的鏡頭是他作品的主要特色，奇士勞斯基自認是個樂觀的宿命論者，靈光一現的人心交合與神祕不可言說的感動是他的電影最迷人之處。

1 機遇之歌

《機遇之歌》是一部三段式結構的電影。三個小故事發生在同一個男主角身上，代表他因不同的抉擇而歧生出的三種命運。在第一段裡，男主角投身於黨務工作，卻漸漸感到受人擺布；在第二段裡，他受洗為天主教徒，參與地下刊物製作，教友最後遭逮捕，他則倖免於難，得以開展新的生活；到了第三段，男主角不再依附政黨或宗教組織，而完全憑藉自己的價值觀生活，但最後卻因墜機而身亡，全片即以飛機爆炸的畫面作結。

本片的宿命論色彩濃重，片中不論是影像基調或是劇情氛圍均極為沉鬱，顯然不同於奇士勞斯基於辭世前對人世人心投以期盼眸光的「三色電影」。片中三種版本的人生提供了男主角不同性格的表演空間，也解放了觀眾以往在單一時空敘事所觀想不到的異樣樂趣。奇士勞斯基之後的作品縱然也瀰漫著神秘不可言說的氣息，但如此片一般充滿對人生掌握之無力感的作品已不復見，取而代之的是他對苦痛人生的種種開示、點撥。

2 殺人影片

《殺人影片》是奇士勞斯基劇情張力最強、情緒最熾烈的作品之一，後來與《愛情影片》經過重新剪輯後，收入電視電影專輯《十誡》中。一名二十一歲的青年傑基，自從其妹妹意外被碾死之後，告別家鄉進入城市找工作。他在城市裡尋不得人心的慰藉，人格還變得冷酷無情。有一日，他誘騙一個計程車司機載他到偏遠之地，並用童軍繩、棍子、大石塊將司機殺害。數個月後，雖然有律師為他求情，被捕的他仍無法博得法律的同情，最後受到吊刑而完結生命。

本片除了探討都市裡的人際疏離感、下墮的道德標準外，還質疑法律以眼還眼的邏輯，由此指出死刑的殘暴無異於殺人犯的冷血，法律機制只是報復的工具，而非昇華人性的催化劑，影片最後由辯護失敗的律師哭喊：「我恨你們！」作結。《殺人影片》裡瀰漫著與低調主題相呼應的昏黃、慘綠色調，導演對三個主要角色：魂寂的年輕殺人犯、冷淡世故的計程車司機與滿腔抱負的律師有細膩的心理刻畫。傑基殺害計程車司機一幕為全片影像張力最烈之處。

3 雙面薇若妮卡

《雙面薇若妮卡》是奇士勞斯基的代表作之一。波蘭的薇若妮卡在演唱會台上突然暴斃而死，而法國的薇若妮卡（兩者均由伊蓮·雅各飾）在華沙旅行時竟意外地拍到了她，在看到照片後，法國的薇若妮卡不禁感動而憂傷。這是奇士勞斯基最具神祕主義傾向與宿命論的作品，透過這部片子，顯然可以看到導演是相信靈魂不滅的。《雙面薇若妮卡》要說的無非是以心靈的感交穿越冷漠而表面的人際關係。全片裡數度出現的鏡中影（鏡子、窗戶、玻璃球）與偶戲均與情節相互照映，奇士勞斯基的配樂夥伴普瑞斯納（Zbigniew Preisner）爲本片譜寫出淒美的樂章，再加上深入人心而富詩意的玄祕情節，使《雙面薇若妮卡》成爲許多奇士勞斯基迷心中最愛戀的作品。

4 藍色情挑

繼《十誡》之後，奇士勞斯基再次向系列電影挑戰，一口氣完成《藍色情挑》、《白色情迷》與《紅色情深》三部曲。《藍色情挑》探討的是自由。故事的主人翁（茱麗葉‧畢諾許飾）。原以為重生後能夠在沒有家庭人際負擔下過著自由生活的她，在出院後仍然過著憂鬱的日子，直到最後，她了解自由並不等於解消所有的責任，生命才展出新機。

在一場車禍中倖免於難，但她的孩子與丈夫卻未能逃過一劫。

本片氣氛極為沉鬱，是三色電影中節奏最緩慢的作品，全片的色系以粉黃色與晶藍色為主，而片中那條多所著墨的項鍊象徵過去記憶的束縛。片末兩人的做愛場面，畫面染紅，配上的是《紅色情深》的配樂，不失為觀者摸索三色電影內在聯繫的線索。

5

↓

白色情迷

《白色情迷》與《十誡》中的第十誡《遺產風波》同為奇士勞斯基作品中少見的輕喜劇。

本片的主題是平等。男子卡洛因性無能而遭其妻多明妮克（茱莉‧蝶兒飾）遺棄，使他除了一枚兩塊法郎與一只皮箱之外別無它物。拖命回到波蘭老家後，卡洛運用巧智成為巨富，他設計一場假葬禮來誘使多明妮克來波蘭，未料卻使她因謀殺親夫的罪嫌入獄，兩人最後於獄中相見，誓言再續未竟之情。

《白色情迷》源於奇士勞斯基對「每個人都想更平等」的人性認識1，說明算計式的公平並非真正的平等。全片以白色為基調，許多場景（如波蘭雪景、地下鐵等）與服裝道具（如婚紗、梳子等）都採用白色，如此強調形式化的色調統一安排是三色電影共有的特色。片中卡洛兩次意志待發的畫面後，接入多明妮克在房間裡的剪影畫面，以及兩次多明妮克在光霧籠罩的教堂外著婚紗、於白鴿齊飛與眾人祝福下與卡洛接吻的畫面，一暗一明，頗有對話意涵，值得觀者玩味。卡洛在地下鐵「擊斃」尋死男子的那場戲，導演以慢動作輔以巨大的槍聲，極富音

波蘭 ——

—— 克里斯多夫‧奇士勞斯基

★

219

6

▼ 紅色情深

像張力。此外，普瑞斯納爲本片譜奏的探戈音樂，也回敬了本片強調兩人平等、協調的主旨。

奇士勞斯基的遺作《紅色情深》是他氣度最宏大的作品，回應了本片內涵的要義：博愛。一名退休後對世事冷眼旁觀的老法官，終日在房裡以無線電設備竊聽鄰人的電話內容爲娛。一名女子（伊蓮·雅各飾）因救了他所養的狗，而介入了他死沉的生活，最後讓他再次懷著熱腸看待世界。此外，《紅色情深》裡另有旁線敘述另一名年輕法官的情事，是導演有意安排與主線的老法官相對比的角色2。各項電影元素、語言的操作，至本片已達爐火純青，全片以暖陽色與鮮紅色爲基調，加上普瑞斯納的波麗露配樂，營造了圓熟龐大的氣勢與生命力。《白色情迷》中曾滲入《藍色情挑》的畫面，而《紅色情深》則宛如是大結局似的，在結尾處交代了前兩部曲中主要人物後來的際遇。有趣的是，三部曲與《雙面薇若妮卡》裡，均出現一位駝著背丟垃圾的老婦，四部電影裡的角色對她各有不同的反應，觀者可親自探究一番其各自與影片情節之間的寓意。

波蘭

註釋

1 詳見Danusia Stok編著，唐嘉慧翻譯，《奇士勞斯基論奇士勞斯基》〈三色〉一章，台北：遠流，一九九五年四月。

2 同前註。

PROFILE 導演檔案

克里斯多夫・奇士勞斯基（Krzystof Kieslowski, 1941-1996）

作品有：《影迷》（*Amator / Camera Buff*, 1976）

《無休無止》（*Bez konca / Without End*, 1985）

《機遇之歌》（*Przypadek / Blind Chance*, 1987）

《殺人影片》（*Krotki film o zabijaniu / A Short Film about Killing*, 1988）

《愛情影片》（*Krotki film o milosci / A Short Film about Love*, 1988）

《十誡》（*Dekalog*, 1989）

《雙面薇若妮卡》（*Podwojne zycie Weronki / The Double Life of Veronika*, 1991）

《藍色情挑》（*Bleu / Blue*, 1993）

《白色情迷》（*Blanc / White*, 1994）

《紅色情深》（*Rough / Red*, 1994）等。

南斯拉夫

艾米‧庫斯杜力卡

庫斯杜力卡是當前最受矚目的南斯拉夫導演，其作品不多，卻部部受國際大獎垂青，正值中年的他已然坐擁大師地位。他的作品影像富象徵意味及夢幻氣息，對人性人情與社會文化的刻畫直達人心，兼顧了影片的娛樂性與深度。

1 爸爸出差時

庫斯杜力卡的第一部長片《你記得杜莉貝爾嗎》囊獲了威尼斯金獅獎，而第二號作品《爸爸出差時》又摘下坎城金棕櫚獎。《爸爸出差時》以男童邁力克的眼光回探一九五〇年到一九五二年史達林時代的南斯拉夫。邁力克是馬沙與席娜所生的二兒子，淘氣精明的他有夢遊的習慣，他的哥哥邁爾個性乖巧，專長彈奏手風琴。風流的馬沙原與體育老師艾絲卡通情，艾絲卡後又成爲他的妻舅瑞文的情人。爲了報復馬沙的遺棄，艾絲卡向效忠史達林主義的共黨人員瑞文密告他無意間批評共黨的談話，使馬沙因而被流放到另一村鎮，受「再教育」兩年後才得以返鄉。在妻弟法羅的新婚喜宴之後，馬沙以性來對艾絲卡報復，而她與瑞文同爲陷害他一事而自悔不已。

《爸爸出差時》於嚴肅沉重的政治迫害情節之外，還鋪陳了邁力克夢遊到險地、眾人熱情地聽足球廣播、馬沙風流地召妓、邁力克代表全校向市長獻旗致詞卻突然忘詞，以及其與俄國小女孩瑪莎的短暫戀曲等劇情，風趣溫馨的氣息分擔承受了灰鬱的歷史包袱，使本片的觀影視

角不拘限於單一面向。透過馬沙一角，觀者可體會出當時南斯拉夫的政治氣候，而透過邁力克更加寬闊無邪的視野，則可看到導演對真情、道德與夢想等普遍性主題的觀照。

2 流浪者之歌

自以吉普賽人飄浪生活為題材的《流浪者之歌》開始，庫斯杜力卡的影像語彙漸趨詩化。

為了陪伴患有腳疾的妹妹丹妮拉赴醫院看病，擅奏手風琴、先天有魔術能力的培漢隨同村長阿曼，離開了位在南斯拉夫的故鄉與撫養他長大的女巫醫祖母。在送妹妹入院後，阿曼帶著培漢到了義大利，以偷竊及行乞等手段賺取不義之財，原本拒做不道德之事的培漢，為了湊足妹妹的手術費和往後與情人雅拉的置產費而入歧途，原本樸實的個性也變得虛浮世故。賺錢返鄉後，培漢發現情人雅拉已懷有身孕，雖然她與培漢的祖母均解釋那是他的骨肉，他仍誤信她肚裡懷的是遭叔父強暴後留下的孽種。兩人結婚後，培漢堅持把嬰孩送人後再生一個，並對雅拉態度冷淡。在一個夜裡，雅拉獨自在戶外產子，並因失血過多而死去，這個悲劇讓培漢得到徹悟。四年之後，他到羅馬找到遭阿曼奪走的妹妹與四歲大的兒子小培漢，並運用魔術，將阿曼

絕命於新婚宴上，然而阿曼的弟弟與妻子又在培漢身上各贊一槍而使他亡命。培漢死去前，幻見一隻煥發白色光芒的火雞翱翔雲際間，那是他在世的最後一瞥。

完整版長達五個小時的《流浪者之歌》裡有諸多重複情節的安排，如：培漢與叔父均曾於戶外使用水龍頭而未關、培漢之母與其妻皆在產後去世、兩次出現飛盪在空中的新娘婚紗、培漢的兒子亦名為培漢，且同樣愛好手風琴……等。這些富對比、象徵的意味的安排，隱喻吉普賽人不斷輪迴的悲情宿命，其中最深沉的是片末小培漢偷走了放在父親屍體雙眼上的金幣，一面點示了吉普賽人難以逃離的命運，另一面卻也淨化了死者升天的靈魂。本片的影像及音樂均十分出色，哥倫·布雷高維克（Goran Bregovic）的配樂注入民族樂風，與影像相得益彰，庫斯杜力卡到了《亞歷桑納夢遊》時更加倚重他的音樂。

3 亞歷桑納夢遊

《亞歷桑納夢遊》為庫斯杜力卡拿下了柏林銀熊獎。父母雙亡後，喜好捕魚、視阿拉斯加為夢土的艾克索（強尼·戴普飾），在夢想成為明星的好友保羅的央求下，從紐約遠赴至亞歷

桑納，在舅舅李歐的車店擔任凱迪拉克推銷員。在工作中，他認識了一對感情不睦的母女伊蓮（費‧唐娜薇飾）與葛莉絲（莉莉‧泰勒飾）。年逾四十、風姿綽約的伊蓮深深吸引著艾克索，兩人在一起後，艾克索不遺餘力地為她打造飛機，好讓她能乘著它飛到夢想的國度——巴布亞新幾內亞。不久後，艾克索對伊蓮不復有強烈感情，他對新的愛慕對象葛莉絲說：「她變成一片可看穿的雲，雲後看見的是妳。」而她也承諾她未來將與他在一起。然而，伊蓮生日的那天晚上，葛莉絲在分送每人禮物後，便走在雷雨交加的草原中飲彈自盡。影片最後，艾克索回到舅舅的車店，當晚再次夢見自己與舅舅身在阿拉斯加，並看到一條比目魚恣意遨游於空中。

《亞歷桑納夢遊》是繼《流浪者之歌》後又一次觸及夢想的作品，本片的音像縱然營造出清新開闊的夢幻感，但由於劇情較過去作品薄弱，結構也較鬆散，使本片在意念與感覺的傳達上遠不如《流浪者之歌》直接而深刻。全片旨在喚回人們失落的「哥倫布式的夢」，片首艾克索便曾引述亡父之言：「要看清一個人的靈魂，先要了解他的夢想。」而片中的每個人物都有各自遙不可及的夢想，李歐及葛莉絲都以自殺來超脫無法完成夢想的憂愁，這種死亡與夢想的聯繫關係在《流浪者之歌》裡也曾出現。本片藉著保羅一角回顧了《蠻牛》與《教父第二集》兩部重要的美國電影，有指陳美國夢幻滅之意。

228

4

黑貓白貓

《黑貓白貓》是庫斯杜力卡又一部以吉普賽人為題的作品。十七歲的柴爾與鄰家少女相戀，但他的父親馬可在經營石油生意時遭合作人達登欺騙，為了償還大筆錢債，馬可被迫接受柴爾與達登的妹妹艾芙蒂坦通婚的條件以抵消債務。但柴爾早有心上人，他也不是艾芙蒂坦屬意的類型，就在兩人遭遇婚沒多久，柴爾便協助艾芙蒂坦逃婚。在逃避達登追捕的過程中，艾芙蒂坦遇上黑社會老大葛拉的孫子，身高差距懸殊的兩人竟一見鍾情，在葛拉的調解安排下，兩對有情人終成眷屬。

同樣是描寫吉普賽人，《黑貓白貓》與《流浪者之歌》卻顯現了兩樣情趣，後者沉鬱而前者詼諧。曾經在《流浪者之歌》裡出現過的成群白鵝、飛舞於空中的頭紗、男主角的魔術把戲、好賭的成年男人、風琴音、紙箱遊戲等，都在《黑貓白貓》中再現。《你記得杜莉貝爾嗎》裡所涉及美國文化帶給南斯拉夫文化的衝擊，也在《黑貓白貓》中那喜歡看《北非諜影》的葛拉、喜歡美國流行歌曲的達登等角色身上透現。達登在十字架項鍊上吸毒的設計頗富象徵意

味，而德國遊輪於夜間航駛多瑙河的那場戲，配樂採用「藍色多瑙河」一曲，此景在節奏與意義上的運用均讓人聯想起庫柏力克《二〇〇一年太空漫遊》裡，以緩行於宇宙中的太空船影像佐上相同配樂的手法。更值得注意的是，《流浪者之歌》裡悲觀的宿命論在《黑貓白貓》裡已不復見，片尾柴爾手中抱著祖父送給他的、內藏巨款的手風琴，帶著其新婚之妻登上郵輪，離開了宿命的、吉普賽式的生活。《流浪者之歌》裡以輪迴與死亡為唯一救贖之道，《黑貓白貓》則樂觀地以圓滿結局收尾，本片敘事流暢、風趣而富活力，唯缺

《流浪者之歌》裡流動不息、入人心魂的詩感。

PROFILE 導演檔案

艾米・庫斯杜力卡（Emir Kusturica, 1954- ）

作品有：《你記得杜莉貝爾嗎》（*Do You Remember Dolly Bell ?*, 1981）
《爸爸出差時》（*When Father Was Away on Business*, 1985）
《流浪者之歌》（*Time of Gypsies*, 1989）
《亞歷桑納夢遊》（*Arizona Dream*, 1993）
《地下社會》（*Underground*, 1995）
《黑貓白貓》（*Black Cat White Cat*, 1998）等。

丹麥

拉斯・馮・提爾

丹麥導演拉斯・馮・提爾與加拿大的艾騰・伊格言、南斯拉夫的庫斯杜力卡等人，同為當代影壇引領風騷的中堅。拉斯・馮・提爾的影像形式特別，常造成觀者迷眩的感官經驗。知性構思下的作品觀點犀利，對人性、制式規範、宗教等均曾作過痛快的批判，深入人性痛處的情節也使他的作品帶有強烈的情緒渲染力。

1 歐洲特快車

四國合資的《歐洲特快車》爲拉斯・馮・提爾的朦朧大作。一九四五年二次大戰結束，一名年輕的德裔美國人，矢志爲因戰敗而受苦的德國人民盡上一份心力，在叔叔的安排下，到德國的參卓帕號火車上擔任列車長。之後，他與火車創辦人之女結爲夫妻，捲入了德國「狼人」游擊組織與美軍間的角力戰。「狼人」挾持其妻，要求他於火車行經鐵橋時引爆列車，美軍則希望透過他的滲透，來瓦解「狼人」的勢力。在他發現其妻原爲「狼人」的一份子、深知自己只是雙方操弄的工具後，於盛怒下炸毀火車，自己也因墜入河流而完命。

《歐洲特快車》的影像極具實驗風格，角色所處荒謬情境與場景讓人想起希區考克的《北西北》，而片中大量的影像疊印[1]，明顯受到希區考克的影響，但這些實虛相映的手法，背後意涵乃直承瑞典導演柏格曼的《假面》[2]，並非只是爲了炫技。片末爲本片的高潮，男主角一方面與美軍談判，一方面受到「狼人」要脅，另一方面又遭受晉升考試的兩名考官牽制，男主角處於德國激進民族主義、美國帝國主義與制式的工作規範三者之間，原先的抱負在不容妥協的

拉斯・馮・提爾 ★ 233

夾縫處完全無法施展，終致落得悲劇下場。全片不時以催眠師式的旁白來帶動情節進展，與魔幻的影像讓觀者深入最朦朧的原點，影片以如鏡子般反照太陽的海景作結，男主角的屍體飄在海面上，旁白道著：「你想要找出生路、逃離歐洲的幻影……但那是不可能的。」

2 醫院風雲

《醫院風雲》為拉斯‧馮‧提爾執導的電視影集，有論者以為這是繼大衛‧林區的《雙峰》之後，角色刻畫與劇情鋪陳最迷人的影集。故事的場址位在一家巨大的「王國」醫院，醫院前身為染布場，過去的濡濕氣息與亡魂，彷若附身在這棟醫院裡，引發諸多離奇的情節。《醫院風雲》除了散發豐富迷人的娛樂趣味之外，導演對人性犀利的觀察、嘲諷、批判亦見於各情節中，諸如醫師之間為私利而爭權、醫病倫理、醫院科層制、生命觀等面向，在《醫院風雲》裡均有犀利的透視。

導演於影集中展現他經營玄異魔幻情境的功力，最震撼人心的是老太太以超自然靈術找尋受虐致死的女孩瑪莉一線，驚悚之外也能引發人心的共鳴。其他諸如醫師們極似巫術式的「入

教儀式」等，透露導演對科學、理性的質疑，醫院接受審查時發生的荒謬情節，體現制度的荒謬及易崩屬性，這種「紙包不住火」（理性制度與非理性人性的抗鬥）的情節是拉斯·馮·提爾所喜用的，如《歐洲特快車》裡的升等考試、《白痴》裡社區委員的視察等，均使用相同的模式來製造緊張、荒謬的氣氛。

3 破浪而出

《破浪而出》敘述一個宗教規範保守、鐘塔裡沒有鐘的村落裡，一名曾患有精神方面疾病的女子與外鄉客完婚。新婚後沒多久，以探勘石油為業的丈夫因工作意外而喪失行動能力，長期服用藥物的他失去自我意識，要求其妻與他人做愛來滿足性慾。妻子則常至教堂禱告，以自我合理化的方式聽取上帝的旨意，決定與一名愛戀他的醫生做愛以使丈夫復原，在遭醫生拒絕後，她不顧村人與教會的反彈，扮為妓女，於一次應召出海時遭到匪徒凌虐至死。玄奧的是在她死後，她的丈夫奇蹟似地復原，雲端上並響起了鐘聲。

導演以通俗近人的敘事，大力批判非人性的宗教規範。沒有鐘塔的鐘即是象徵性的安排，

而片末響於天際上的鐘聲，一方面給予其妻肯定的救贖，一方面顯示對真情足以感動天的樂觀期盼。全片分爲數個段落，每個段落之間安插優美的圖象，配上輕快的流行歌曲，與片中的悲劇情節形成對比，卻呼應了片末的完美嚮往。在影像風格上，本片已不似《歐洲特快車》那樣對畫面予以後設意念的鋪排，晃動的手搖運鏡打破了框架構圖，剪接亦不刻意分化影片節奏，不少人在看本片時有「暈電影」的經驗，這種影像處理方式到了《白痴》更加狂野大膽。

4 白痴

在《白痴》裡，有一群人佯裝白痴，以此博取旁人同情並以刺激旁人反應爲樂。但這群青年非僅是胡作非爲的亂世者，他們佯裝成白痴的動機，一方面是爲了體會拋棄自我主位的感覺，一方面用如此「行動劇」來批判世人面對弱智者時所表現出的矯情、歧視與不知所措。此團體的主事者欲要求成員於家中或工作場合裡扮演白痴，眾多成員無法完成這個任務，最後只得解散。片中的一個焦點人物是一名因失去愛女而心神受創的母親，爲了擺脫悲慟，她加入了這個團體，並回到家中扮演白痴，最後遭到丈夫一記摑掌，影片以她含淚離開家門作結。

《白痴》片中數個論點都極富爭議性，首先是佯裝白痴所撞擊出的道德倫理問題及與之對立的：成員們種種似非而是卻又無法自圓其說的論調；其次是世人面對白痴時的種種醜貌，與此一體兩面的是成員們終究無法真正認同白痴身分的事實；再者還有母親一角無法化消的傷痛，唯一能讓她擺脫失女之痛的舉動，卻換來丈夫的一巴掌。在影像上，《白痴》承接《破浪而出》的搖晃鏡與去節奏化的剪接，但《破浪而出》中尚有構圖的遺跡，至本片則已全然解消，甚至還有許多畫面毫不避諱地有失情形。在敘事結構上，全片安插數段成員訪談，營造紀錄片式的真實感覺。

一九九五年，拉斯·馮·提爾同一群丹麥導演共同發表著名的九五宣言。宣言中訂立了他們理想中電影製作的規則與戒律。其中包括：必須赴實景拍攝、音像不可分開製作、必須使用手提攝影機、必須要拍符合三十五釐米規格的彩色電影、嚴禁使用濾鏡、影片內容禁絕膚淺的動作及暴力場面、謝絕拍製類型片等等。通過這些條件攝影而成的作品將獲得「Dogme」的認證。《白痴》是第二部通過「品管」的丹麥電影（Dogme 2），有趣的是，若以「Dogme」的嚴格要求來看拉斯·馮·提爾在《白痴》前的舊作，將發現它們都不及格，同樣的，他拿下坎城金棕櫚獎的新作《在黑暗中漫舞》也不合格。據說在這群丹麥小子的勸說下，史蒂芬·史匹柏

拉斯·馮·提爾　★
237

也有興趣接受「Dogme」的教條來拍攝新片3。

註釋

1 希區考克慣常將人物與背景分開拍攝，再相貼於同一個畫面，造成一種浮貼式的效果，此手法常見於他拍攝車子等場景，有時人物以彩色、黑白畫面為背景，而拉斯‧馮‧提爾用此手法於更大的範圍，前景的角色出鏡後，復在背景裡以黑白色調出現，造成迷魅的奇幻視覺，如片中的婚禮場等。

2《假面》開場極具實驗色彩，一名小男孩用手撫摸著巨大屏幕上的母親臉龐，以實虛的幻置，呈現疏離等意象。加拿大導演艾騰‧伊格言亦深受《假面》的影響，他將此手法延伸探討人與影像媒體間的關係，而拉斯‧馮‧提爾則將此手法操玩至真虛難辨的模糊境地，以指陳片中男主角如惡夢般的荒唐際遇。

3 見《TIME》，一九九九年十二月六日。

PROFILE 導演檔案

拉斯‧馮‧提爾（Lars von Trier, 1956- ）

作品有：《犯罪的要件》（*Element of Crime*, 1984）
《瘟疫》（*Epidemic*, 1987）
《歐洲特快車》（*Europa*, 1991）
《醫院風雲》（*The Kingdom*）
《破浪而出》（*Breaking the Waves*, 1996）
《白痴》（*The Idiots*, 1998）
《在黑暗中漫舞》（*The Dancers in the Dark*, 2000）等。

芬蘭

阿基・考利斯馬基

阿基與米卡兩兄弟同為知名的芬蘭導演，一般認為阿基的作品觀點較其哥哥的作品來的犀利深沉，娛樂性與才氣也較高。阿基的作品不論是寫實劇或是喜劇，片中的人物總是話不多，也沒有什麼表情，低個冷冽的影像形式背後，可看到阿基幽默與感人的一面。

1

列寧格勒牛仔征美記

《列寧格勒牛仔征美記》是阿基以幽默包裹深沉文化議題的作品。一個由近十人組成的「列寧格勒牛仔」芬蘭樂團，在經紀人的帶領下，遠赴美國紐約發展，可是他們的音樂無論在家鄉或紐約均被認爲是不具市場價值而不受青睞，在紐約酒吧老闆的建議下，他們花了七百元美金買了一輛凱迪拉克轎車開拔至墨西哥，爲老闆親人的婚禮演奏。在行經曼菲斯與德州各地的夜晚，他們都尋找可駐唱的酒吧，他們的樂風也因應客人的需求，由不受歡迎的、具民族風格的原創歌曲轉變爲搖滾流行音樂。他們雖然漸受肯定，但所獲的錢財均掌握於經紀人之手，久經飢餓之苦的「列寧格勒牛仔」起而「革命」，終於讓樂團經營「民主」化。到了墨西哥後，他們在婚禮上演奏拉丁歌曲，成功地博得在場嘉賓的掌聲，就在此時，經紀人卻悄然地離開了現場，自此再也沒有人看到他的行蹤，而樂團往後則在墨西哥揚名，其歌曲打進墨西哥排行榜的前十名。

在本片飾演樂團成員的演員們個個留著鐮刀狀的髮型，再加上每個人都面無表情的酷樣，

使全片妙趣橫生。阿基透過這個樂團的風塵僕僕的經歷，凸顯在美國流行文化主宰下，立處邊緣的藝人處境，經紀人一角的加入也讓影片的視角由文化環境面引入樂團體制內，阿基讓樂團揚名於墨西哥而非順應美國主流市場的結局安排，讓本片不致落入美國夢的俗套之中，而經紀人的離開也代表阿基對拜金主義的遣蕩。本片由字幕卡牽引，分割成許多小段落，其中有不少精彩的演奏場面與逗趣的情節，黑色凱迪拉克像是在飛翔般地行駛於黃昏之景也讓人印象深刻。此外，美國獨立製片名家吉姆‧賈木許也在片中客串紐約車商一角，在阿基片中常出現的幾名演員也曾在賈木許的《地球之夜》裡演出赫爾辛基的那一段。

2 火柴盒工廠的少女

阿基的電影可大致分為嚴肅的社會寫實劇與娛樂性極高的幽默電影兩大類，《天堂之影》、《升空記》與《火柴盒工廠的少女》隸屬前者，是阿基的「赫爾辛基三部曲」。本片敘述在火柴盒工廠工作的伊莉絲，每天在工業噪音環繞的生產線上班，她的個性內向寡言，而家人又對她十分冷漠，更加深了她的情感壓抑，有一次她買了一件紅洋裝回家，竟然被父親罵妓女

並吃了一巴掌。一夜，她穿著它到酒吧，當晚與一名陌生男子發生性關係，她也因而懷孕。然而，該男子認爲他們之間只不過是一夜情，並沒有實質的愛情，所以不願與她更進一步地交往，亦要求她把孩子拿掉。懷孕的伊莉絲既沒有得到對方的支持，更遭母親驅逐出家門。內心生怨的伊莉絲到藥局買了一瓶老鼠藥，陸續毒殺了與她發生關係的男人、一名在酒館裡向她搭訕的男子，以及她的雙親。影片結尾，孤寂的伊莉絲在淒冷的夜街上遭警方逮捕。

《火柴盒工廠的少女》全片片長不到七十分鐘，片中對白很少（影片開始的二十分鐘後才有對白），影像氛圍低沉而死寂，阿基藉著一名少女的悲劇體現工業化的赫爾辛基人心疏離的一面，片中也攝入了多段電視新聞的畫面，內容包括天安門事件、西伯利亞鐵路意外、教宗出訪等，這些重大的外在事件乃用以反襯伊莉絲個人世界的被忽略。阿基加入了許多歌曲來旁襯沉默的主角，更加凸顯她沒有友情、親情與愛情的失落感。阿基在片中用了不少紅色調的擺飾物，大部分的畫面裡都可看到鮮紅色點綴其中，如沙發、髮帶、父親的外套、蘋果、伊莉絲的洋裝、煙盒等。

3

我僱了一個合約殺手

《我僱了一個合約殺手》是阿基集編、導、剪接、製片於一身的黑色幽默作品。故事發生的地點是英國倫敦，在英國水利局工作的法國人亨利，一日突然因為公司將走向民營化而遭裁員。失業的亨利頓感人生無趣，買了一條繩子想上吊卻又失敗，而後，他由於膽小而不敢再行自殺，遂花了一千英磅僱用殺手來殺他。可是之後，亨利在酒吧裡遇上了賣玫瑰花的瑪格麗特，他對她的迷戀又讓他有活下去的動機，可是殺手卻屢屢找上門索命。最後，反而是殺手患了癌症而對生命產生厭倦，他在亨利面前自殺身亡。

和阿基過去的作品一樣，本片裡所有角色的表情都相當呆板，特別是亨利，面孔自始至終都一樣死寂（不知觀眾是否認得出他就是在楚浮的《四百擊》中的那個小男孩）。片首的數個市景空鏡連接已立下了全片的基調，而阿基的幽默感也在數個荒謬的情境下顯見。

4 波西米亞生活

《波西米亞生活》這部黑白片是阿基又一部感人至深的作品。本片改編自亨利·莫格（Henri Murger）的小說，拍片地點是法國文藝之都巴黎，由阿基自製而成。看出版社的臉色過日子的窮苦作家馬叟，一日被房東逐出公寓，當天夜裡，接濟他晚餐的、由西班牙偷渡至法國的阿爾巴尼亞畫家魯道夫與他結為好友。兩人回到馬叟的公寓時，發現音樂家蕭納已鳩占鵲巢，在一番爭執後，三人成為往後共患難的好兄弟。馬叟的作品賣得的錢，一部分送給蕭納買了部三輪轎車，而魯道夫也因幫買主畫肖像而掙得不少錢，可是沒想到他的女友蜜咪在當天晚上便扒走了他的錢包，由於無錢付給餐廳，引來警察的盤查，他們發現魯道夫乃是非法入境而將他驅逐出法國。可是沒過多久，魯道夫又再次越境回巴黎，與蕭納及馬叟重逢，並與蜜咪同居，可是漸漸地，蜜咪與馬叟的女友因無法忍受窮苦無保障的生活而離開他們，蜜咪再次回到魯道夫為她採花時病逝於醫院，全片以魯道夫穿過醫院長廊的憂鬱背影作結。




4 波西米亞生活

《波西米亞生活》這部黑白片是阿基又一部感人至深的作品。本片改編自亨利·莫格（Henri Murger）的小說，拍片地點是法國文藝之都巴黎，由阿基自製而成。看出版社的臉色過日子的窮苦作家馬叟，一日被房東逐出公寓，當天夜裡，接濟他晚餐的、由西班牙偷渡至法國的阿爾巴尼亞畫家魯道夫與他結為好友。兩人回到馬叟的公寓時，發現音樂家蕭納已鳩占鵲巢，在一番爭執後，三人成為往後共患難的好兄弟。馬叟的作品賣得的錢，一部分送給蕭納買了部三輪轎車，而魯道夫也因幫買主畫肖像而掙得不少錢，可是沒想到他的女友蜜咪在當天晚上便扒走了他的錢包，由於無錢付給餐廳，引來警察的盤查，他們發現魯道夫乃是非法入境而將他驅逐出法國。可是沒過多久，魯道夫又再次越境回巴黎，與蕭納及馬叟重逢，並與蜜咪同居，可是漸漸地，蜜咪與馬叟的女友因無法忍受窮苦無保障的生活而離開他們，蜜咪再次回到魯道夫為她採花時病逝於醫院，全片以魯道夫穿過醫院長廊的憂鬱背影作結。

《波西米亞生活》深入探討窮苦藝術家的生活際遇，包括他們之間充滿情義與相惜的友情、無法讓戀人滿足的愛情，與為了生活而屈膝於買主的生活方式。片中的每個角色性格均塑造得十分成功，寫實的氣氛在唯美而又富愁意的黑白色調、構圖與數首歌曲襯照下更加感人。不論從影像或劇情鋪排、調度等角度來看，《波西米亞生活》都可算是阿基最成熟動人的作品。

PROFILE 導演檔案

阿基・考利斯馬基（Aki Kaurismäki 1957- ）

作品有：《罪與罰》（*Rikos ja rangaistus / Crime and Punishment*, 1983）

《天堂之影》（*Varjoja paratiisissa / Shadow in Paradise*, 1986）

《列寧格勒牛仔征美記》（*Leningrad Cowboys Go America*, 1989）

《升空記》（*Ariel*, 1989）

《火柴盒工廠的少女》（*Tulitikkutehtaan tytto / Match Factory Girl*, 1990）

《我僱了一個合約殺手》（*I Hired a Contract Killer*, 1990）

《波西米亞生活》（*La Vie de Boheme*, 1993）

《浮雲記事》（*Floating Clouds*, 1996）

《祖哈》（*Juha*, 1999）等。

希臘

西奧・安哲羅普洛斯

被尊稱為「希臘電影之父」的安哲羅普洛斯，在作品裡深刻描繪出飽受政治、軍事催殘的現代希臘斑駁容相，宛如古希臘悲劇的重現。史詩的格局及氣勢、幽長不絕的運鏡手法、哀愁孤絕的配樂，以及總是在淒冷街道上流浪、放逐、追尋的深鬱身影，是他作品的共同元素。

1 流浪藝人

《三十六年的日子》、《流浪藝人》與《獵人》是安哲羅普洛斯著名的希臘近代史三部曲，《流浪藝人》為其中的第二部，時間設定在一九三九年到一九五二年間內憂外患的希臘，觀照的焦點是一個表演「牧羊少女歌兒芙」田園詩劇的劇團。此劇團一心一意只想作一場完整的公開演出，但是接連發生的一九四○年義大利空襲與一九四一年納粹入侵，使劇團的演出要不是中斷就是遭禁演，甚至還被納粹逮捕，險此亡於槍下。納粹的戰敗並沒能使劇團的表演得以順利進行，一九四四年在英國輔助下成立的國民統一政府，被質疑為英國帝國主義的遺毒，與之對抗的是擁護馬克思主義的國民解放戰線。一九四五年，與英方交好的劇團在表演過程中，遭不明身分人士闖入台上，當場擊斃兩名演員。劇團裡有位女團員，因其弟弟加入共黨反抗軍，而遭軍政府在逼供時加以強暴。一九四六年，她與一名英國軍人通婚，在婚宴上，她的兒子憤怒地扯下餐桌，以沉默的方式反對母親嫁給外國人。最後，她的弟弟被捕並遭處決，劇團的成員在淒冷的天候與厚重的雲靄下為他安葬，從一九三九年到一九五二年，這個一心只想演出男

女愛情故事的劇團，反而變成了歷史舞台下無力鼓掌的觀眾。

安哲羅普洛斯在本片透過一個際遇淒楚、在政治與戰火下不斷地在流浪的劇團，體現二次大戰前後的希臘政治氛圍。片中的演員不是身穿黑色大衣就是軍服，此服裝色系的安排在安哲羅普洛斯的所有作品中都可得見。全片影像陰冷灰鬱，數場夜戲更是晦暗不明，但在黑灰色調外，導演在許多場景運用了大量暗棗紅色（如燈罩、窗簾、牆、蘇俄國旗等）與暗綠色（如牆、門、軍服等）來點綴。到了《霧中風景》、《鸛鳥踟躕》、《永遠的一天》等片，更有鮮黃色的滲入，而在《尤里西斯生命之旅》中，也有數處加入了海藍色（如船帆、公車等）。本片片長超過三個半小時，由許多一鏡到底的長時間鏡頭構成，每個段落自成一個情節與故事，全片宛如由眾多獨幕劇構成。他之後的作品，如《永遠的一天》中，對一鏡到底的美學要求依然存在，不過獨幕劇的意味及長時間的鏡頭已減少了很多。大量畫外音的使用亦為本片特色，有許多鏡頭攝入空景，再於畫外傳入槍聲，安哲羅普洛斯自承此乃受到柏格曼《假面》一片的影響1。此外，本片著力於歷史鉅觀面的描寫，對人物心理的刻畫也不離政治，角色因而顯得平面化，安哲羅普洛斯後來的作品日漸重視角色心理刻畫，鏡頭與演員間的距離也拉近許多。

2 ▼ 霧中風景

《霧中風景》是安哲羅普洛斯再次以流浪、追尋為題材的悲劇作品。私生姊弟薇拉與亞雷克，從媽媽的口中得知父親身在德國（然而這僅是母親編出的謊言），遂乘著開往德國的特快夜車欲尋找亞雷克夜夜夢見的生父。由於沒有車票，加上伯父無心接濟，他們被迫用步行的方式繼續這趟注定不會有結局的旅程。在一個小鎮的山路上，他們幸運地搭上劇團工作人員歐雷斯提的便車，並開啓了一段真摯的情誼。可是當他們再次步行於公路上、搭上一輛貨車後，事情便不再順遂如意，在薇拉慘遭司機強暴後，他們返回歐雷斯提的身邊，但就在啓程赴德國的那天晚上，薇拉發現歐雷斯提是個男同性戀，她帶著弟弟從酒吧步行至火車站，乘車抵達德國邊境，正當兩人划著小船欲渡河到德國時，駐守於邊界的士兵將他們擊斃。姊弟倆在一場大霧中醒來，弟弟口中唸著聖經《創世紀》的造世神話，兩人走到一棵大樹旁，彷彿又重回了伊甸園。

《霧中風景》藉著兩名孩子的悲慘遭遇，對現代化的希臘社會、政治、人心惡貌作了沉慟

的控訴，似乎只有死後的霧中天堂裡才有完夢的可能2。全片多處影像及運鏡富涵詩意與象徵意義，姊弟兩人跑出警局時，街上眾人全部靜立仰望落雪，矛盾時間感中的象徵意義由歐雷斯提所說的：「忘了時間，卻在趕時間。」一語中道出，這個段落深層體現了全片氛圍、主旨與角色心境。而海灘上那場劇團排練戲中，各個演員各自背誦著關於希臘歷經與土耳其的戰事、第一次世界大戰、英軍與聯合國駐守等歷史事件台詞，這些熟練的語句無法在劇場裡呈現，只能宛如夢囈般地向大海訴說。此段落以三百六十度的運鏡，環視了劇團眾人的面貌與動作，如繞圓踱步的運鏡手法深層比擬出眾人的苦悶心境，有如《流浪藝人》的濃縮再現。此外，姊弟與歐雷斯提三人於海邊凝望直升機吊起莫名擱淺於海濱的巨手雕像，他們看著這隻沒有主人的手，飄蕩在希臘的天際，而一旁有兩名身著黃雨衣的人亦靜坐於腳踏車上。透出荒謬意味的巨大雕像在《尤里西斯生命之旅》裡也曾出現，而極富神祕色彩的黃衣人物，則在《鸛鳥踟躕》與《永遠的一天》裡再次登場。

3 鸛鳥踟躕

《鸛鳥踟躕》同樣是一部關於流浪與追尋的電影。被喻為希臘政壇希望之星的政治家（馬塞羅‧馬斯楚安尼飾）突然失蹤，一位電視台記者調集了一組工作人員，決心拍一部關於尋找這名政治家的紀錄片。在軍方的協助下，記者來到一個位於阿爾巴尼亞及希臘邊界的小村落，據說有半數的村人是由阿爾巴尼亞越境過去的。在這個村落裡，記者找到一名長相與政治家一模一樣的馬鈴薯販，並與他的女兒墜入情網。記者邀請政治家的法國妻子（珍妮‧摩露飾）前來相認，她卻說他並不是她的丈夫。影片最後，記者的情人隔著作為國界的河流，與自幼即與她一同成長的族人完成婚禮，至於那位面容滄桑的老人究竟是不是那位曾撰寫《世紀末憂鬱》一書、而後便自我放逐的政治家，記者已不再窮力去追討真相。

和《霧中風景》一樣，本片除了無止境的追尋情節之外，「邊界」是另一個焦點，片中的軍官曾言：「越過了邊界並不是到了異國，而是死亡。」政治家也說：「究竟要越過多少邊界才能回到家？」3重量級政治家的自我放逐與記者的追尋成為本片的另一脈主題，他們與《霧

中風景》裡尋父的姊弟、《尤里西斯生命之旅》裡尋影片的導演、《永遠的一天》裡尋字彙的

老詩人，可說是安哲羅普洛斯的角色原型4。

在阿瓦尼提斯（Giorgos Avanitis）的掌鏡下，本片裡有多段長時間運鏡的影像安排都讓人

回味無窮，如記者與情人在酒吧初遇，彼此沉默地凝視著對方一戲、政治家及其妻子在木橋上

對視一段等。片中影像張力最強、最讓人感動的是片末那場隔著河流的無聲婚禮5，以及結尾

時記者站在數根電線桿下的一場戲，每根桿上各有一名穿著黃色工作服的架線工人，他們如鳥

般靜止，整個畫面透露著形式化與象徵化的玄祕氣息，有論者認為安哲羅普洛斯在這個段落

裡，透過搭線工人傳達「溝通」之意6。此外，自一九八二年起與安哲羅普洛斯合作的伊蘭

妮・卡蘭卓（Eleni Karaindrou），為本片譜寫了深沉動人的配樂，與孤絕的影像綿密交合，本片

裡的政治家曾談道：「為了聆聽音樂，人因而沉默」，在安哲羅普洛斯沉靜的電影裡，她的音

樂已是不可或缺的一環。

4 尤里西斯生命之旅

《尤里西斯生命之旅》片首字幕引出希臘先哲柏拉圖之言：「若想明心見性，自當透視心靈。」然而全片卻遍現久經戰爭摧殘的巴爾幹半島如廢墟般的圖象。

一名流亡到美國的希臘裔導演（哈維·凱特飾），爲了尋找馬那基斯兄弟百年前以巴爾幹半島戰火下的人民生活風貌爲題所攝製的三卷未沖洗出的影片，返回希臘故鄉，展開一趟追尋與回歸之旅。在走訪希臘雅典、阿爾巴尼亞、南斯拉夫貝爾格勒等地的電影資料館後，他得知影片極可能失落於烽火之都塞拉耶佛裡，遂不顧友人的勸阻與自身的安危，終於在砲彈聲、警報聲四起的塞拉耶佛，找到由伊沃拉維收藏的三卷影片。在等待影片沖洗完成的過程中，他們倆與伊沃拉維之女三人在大霧的雪地裡閒情散步，伊沃拉維對著這位異鄉客說：「霧是人們最好的朋友，所有由戰爭造成的醜態均不復見。」但是話說完沒多久，他與女兒均在這場不見五指的大霧中遭軍人莫名槍擊身亡。片末，傷心的尋影人坐在破舊的電影院裡自述旅程之悲，百年前由馬那基斯兄弟捕捉的無數個「凝視」，閃動於他悲慟的臉龐上，成爲安哲羅普洛斯的

「凝視」。

《尤里西斯生命之旅》重現導演對歷史、大地之民的關懷，男主角越入不同的國度，凝視出的卻是相同殘破的風景，徬徨不安的人心，以及不止的衝突，如希臘濕冷夜街上對峙的宗教狂熱份子與武警、阿爾巴尼亞邊境雪地上星布的浪民、塞拉耶佛街道上逃竄的市民等。全片維持安哲羅普洛斯慣用的長時間一鏡到底的運鏡手法，不斷重複迴奏的配樂淒冷至極，與片中蒼茫的影像構成一章章絕美的詩篇。片中數個情節仍透現象徵意味，如男主角徘徊於遭祝融之災的電影院前，已成廢墟的影城狀似沒有鏡頭的單眼相機，凝視著男主角對他的凝視；男主角與巨大的、遭解體的列寧雕像共船航於多瑙河上，形同分屍的雕像躺在船上，送行的人民在河岸卻爭相膜拜著，影像欲傳達的意念不言而喻。片末的霧中屠殺一戲，士兵在說完「造物主搞得一團亂，我這就讓你們去見祂」後便肆意開槍，與《霧中風景》裡如伊甸園般的霧境比起來，《尤里西斯生命之旅》的結局更顯得絕望悲涼。

5 永遠的一天

《尤里西斯生命之旅》裡，狂熱尋影的尤里西斯無暇顧及它事，因而旁落了戀情。這種在執著於自我追尋與完達人際人情間徘徊不定的角色處境，在《永遠的一天》作了更為深化的處理。老詩人亞歷山大7矢志續作十九世紀詩人未完成的詩作，為了所識字彙不足而苦惱。一日，他遣散了照護他多年的護士，將狗寄放在女兒家裡，並自女兒口中得知她將拋售海濱舊宅，還親閱了離開他的妻子安娜過去寫給他的信，從此展開一場為期一天的追尋母語與回憶之旅。在這一天之中，他自綁匪手中解救一名阿爾巴尼亞男孩，並讓他免於遭送回國的命運。男孩亦幫助他尋找詞語，兩人在一天之中發展出一段誠摯的忘年之交。隔日早上，亞歷山大重返海濱故居，他幻想著自己因能完成詩作而與安娜重續前情，但安娜仍走出了他的幻想，老詩人此時望著海洋，耳際傳來的是母親一句又一句急切的呼喚聲…「亞歷山大！亞歷山大！…」。

《永遠的一天》由回憶、幻想與現實三線交織而成，片首時，孩童時期的亞歷山大跑出家

西奧‧安哲羅普洛斯

★

257

中，與同伴在海裡戲水，而他的母親則從家中呼喚著他的名字，與結尾交相呼應。本片的主題深層而豐富，老詩人一意欲尋回語言、文化的根源，卻始終忽略母親與妻子對他的需求，他的孤愁其實是源於情感缺乏而非語彙不足，妻子呼喊的「給我這一天！」與母親叫喚的「亞歷山大！」早已是他心中根生柢固的語言。安哲羅普洛斯於此片裡不但有文化尋根、重建的企圖，他更在意的是失落人情的復歸。本片的音像演出依舊細膩動人，亞歷山大於地下室裡拯救男孩，以及兩人在希巴邊界等戲，圓熟的一鏡到底運鏡令人嘆為觀止，而全片微觀亞歷山大內心世界的敘事路徑，使本片成為導演至今劇情最內蘊的作品。

註釋

1 見Michel Ciment、Helene Tierchant著，郭昭澄、陸愛玲譯，《發現安哲羅普洛斯》〈從《福爾曼故事》到《流浪藝人》〉一章，台北：遠流，一九九七年三月。

2 安哲羅普洛斯個人表示：「《塞瑟島之旅》是回顧歷史的靜默，《養蜂人》是對愛情的靜默，《霧中風景》則是上帝的靜默，既然上帝不語，小男孩再創造了世界，起初（創世紀）只是被用來安慰兩個小孩的故事，到最後成為開拓視野的延引。」見《發現安哲羅普洛斯》〈霧中風景〉一章。

3 據導演自己的說法，本片的邊界包括「地理的邊界、人際間的邊界、友誼的邊界、一切的邊界……」見《發現安哲羅普洛斯》書中，由鴻鴻撰寫的訪談。

4 安哲羅普洛斯的多部片子均重複相同的母題，如《塞瑟島之旅》、《養蜂人》、《霧中風景》中皆有尋父情節的安排。見《發現安哲羅普洛斯》（霧中風景）一章。

5 這場近十分鐘的婚禮，除了些許鞭炮聲之外，並沒有收錄任何人聲與自然音，沉默的影像訴盡了戀人心語與身在邊境的無奈。見彭小芬撰文，《中國時報》，一九九九年五月一日。

6 見《發現安哲羅普洛斯》裡王志成所撰之附文。

7 安哲羅普洛斯片中的角色命名常有刻意重複使用的安排，《亞歷山大大帝》、《塞瑟島之旅》、《養蜂人》、《霧中風景》中皆有角色取名為亞歷山大。見《發現安哲羅普洛斯》（霧中風景）一章。

PROFILE 導演檔案

西奧‧安哲羅普洛斯（Theo Angelopoulos, 1935- ）

作品有：《重建》（*Anapatastassi / Reconstruction*, 1970）

《三十六年的日子》（*Mere toy / Days of '36*, 1972）

《流浪藝人》（*Thiassos / Traveling Players*, 1975）

《獵人》（*I kinigi / The Hunters*, 1977）

《亞歷山大大帝》（*O Megalexandros / Alexander the Great*, 1980）

《塞瑟島之旅》（*Taxidi sta Kithira / Voyage to Cythera*, 1984）

《養蜂人》（*O melissocomos / The Beekeeper*, 1986）

《霧中風景》（*Topio stin omihli / Landscape in the Mist*, 1988）

《鸛鳥踟躕》（*The Suspended Step of the Stork*, 1990）

《尤里西斯生命之旅》（*Ulysses' Gaze*, 1995）

《永遠的一天》（*Eternity and A Day*, 1998）等。

伊　朗

阿巴斯・基阿諾斯塔米

在德黑蘭藝術學院主修繪畫、以拍攝電視廣告起家、被黑澤明喻為印度名導薩特雅吉・雷之接班人的阿巴斯・基阿諾斯塔米1，作品如民族誌般地反映伊朗的社會、文化及人心樣態，是當前最富國際盛名的伊朗導演。阿巴斯的電影風格清新純樸，那如歌謠般輕盈流暢的節奏，以及彷彿能讓人聞得到草香的田野、鄉城影像，和諧地誦出一首首雋永感人的情詩。

廣　告　回　信
臺灣北區郵政管理局登記證
北　台　字　第　8719　號
免　貼　郵　票

106-□□

台北市新生南路3段88號5F之6

揚智文化事業股份有限公司　收

地址：

姓名：

市　　　　縣

鄉鎮　　市區

路（街）

段　巷　弄　號　樓

電話：（　）

FAX：

（請用阿拉伯數字
書寫郵遞區號）

□揚智文化事業股份有限公司 □生智文化事業有限公司

謝謝您購買這本書。

為加強對讀者的服務，請您詳細填寫本卡各欄資料，投入郵筒寄回給我們(免貼郵票)。

E-Mail:tn605547@ms6.tisnet.net.tw

網 址:http://www.ycrc.com.tw

您購買的書名：_____

購買書店：_____縣_____市_____書店

性　　別：□男　　□女

婚　　姻：□已婚　　□未婚

生　　日：___年___月___日

職　　業：□①製造業 □②銷售業 □③金融業 □④資訊業
　　　　　□⑤學生 □⑥大眾傳播 □⑦自由業 □⑧服務業
　　　　　□⑨軍警 □⑩公 □⑪教 □⑫其他_____

教育程度：□①高中以下(含高中) □②大專□③研究所

職 位 別：□①負責人 □②高階主管 □③中級主管
　　　　　□④一般職員 □⑤專業人員

您通常以何種方式購書？
　　□①逛書店 □②劃撥郵購 □③電話訂購 □④傳真訂購
　　□⑤團體訂購 □⑥其他

對我們的建議

1 何處是我朋友的家

阿巴斯‧基阿諾斯塔米為青少年教育推廣協會執導過二十餘部相關作品，而《何處是我朋友的家》便是由此源生的創作[2]。在《何處是我朋友的家》裡，八歲男孩阿哈瑪德，於放學後發現自己錯將同學內瑪札迪的作業簿帶了回家，由於老師曾說過「沒將作業寫在簿子上的，就要被退學」，阿哈瑪德驚惶地欲將作業簿還交同學手中。為此，他不惜從自己所住的村莊，翻山越嶺到遠處鄉鎮尋找內瑪札迪的家，從午後到夜晚，其間歷經媽媽的阻攔、爺爺的刻意戲弄，雖有數名老人、小孩的熱心指點，他於兩鎮之間勞苦奔波後仍尋不得同學的住家。隔天早上，老師依例逐一檢查學生的作業，在內瑪札迪正要絕望地俯首認罪時，救星阿哈瑪德即時趕到教室，他為同學寫好了作業，全片在老師翻閱內瑪札迪的作業簿，說了聲「很好」後結束。

《何處是我朋友的家》劇情簡單而情味盎然，藉著阿哈瑪德的來回奔跑，綠野、山丘、樹林及民房建築景觀，均在精斂的取景及運鏡中入畫。雞鳴、貓啼、犬吠、腳步聲、嬰兒哭聲、洗衣聲及民族音樂的音素加入亦增添了濃厚的鄉情。導演還於片中精要呈現了伊朗的學校與家

庭教育方式，以及老齡化鄉村的生活方式與步調。

2 生生長流

可視為《何處是我朋友的家》續篇的《生生長流》，以融合紀錄片及劇情片的手法，將一九九〇年六月發生的伊朗大地震重構於大銀幕上。《何處是我朋友的家》是敘述阿哈瑪德尋找朋友的故事，而《生生長流》則敘述一名參與《何處是我朋友的家》拍攝的工作人員，自德黑蘭帶著兒子布亞，馳車開赴災區尋找當年飾演阿哈瑪德的男孩阿罕默德·布魯。在往男孩居住的寇克鎮途中，父子兩人討論著該不該把捉到的蚱蜢放生、可不可以不要喝溫熱的果汁、地震當天轉播的世界盃足球賽究竟是巴西對阿根廷還是蘇格蘭等事情，而一路上眼見的是無數個化為瓦礫堆的民房、忙著災後重建的人民，以及路上大排長龍的車陣和維持交通的警察。父親在路上也訪問不少寇克居民，在尋問他們是否得知男孩的下落之外，也問及他們家中受創的情形。影片最後，父親得知男孩仍然生還的消息，但直至片子結束都沒有攝入男孩的身影3。

阿巴斯將原本沉重的題材拍得溫馨感人，在片中數段訪問中，未見人民哭喊、絕望的神

3 橄欖樹下的情人

《何處是我朋友的家》、《生生長流》、《橄欖樹下的情人》是阿巴斯血氣一脈的三部曲。

在《橄欖樹下的情人》中，一名老導演於地震後三年，前往重建的寇克拉鎮拍片，而這部片子就是《生生長流》。原為水泥工、不識字的胡笙與氣質端莊、個性倔強、父母於地震中雙亡的少女塔荷是片中的兩名臨時演員，但由於胡笙之前多次向塔荷求婚均遭致其祖母反對，使兩人之間心存芥蒂，也因而使拍片過程屢屢停擺。第二天的拍攝過程就較前一日順利得多，兩人的心結逐漸化開，胡笙還不時趁拍片空檔向塔荷吐露愛意，他相信自己會是個體貼的好丈夫，希望她能不顧家中祖母的反對而嫁給他。但是塔荷始終沒有給滔滔不絕的胡笙任何回應，當天收

情，而是認命地從事重建家園的工作，甚至還有人趕著修架天線，等著觀看晚上轉播的、四年一次的世足賽。《生生長流》意不在成就一部災難紀實片，亦不是另一則尋人故事，片中一張新婚丈夫之間的那場對話戲，其情境與鏡位的安排在後來的《橄欖樹下的情人》中重現。張真摯而堅強的表情所散發出生生不息的生命力，才是全片精神所在。此外，片中父親與一位

工後，她一人捧著小花盆越過山嶺、樹林返家，而胡笙在她背後窮追不捨。

《生生長流》中欲尋找的小男孩終於在《橄欖樹下的情人》裡以一個幫忙搬花盆的角色露面，該片一場樹林裡的嬰兒大哭戲也在這部片子裡「原音重現」，而《何處是我朋友的家》裡出現的Z字型山路與《生生長流》中大量拍攝車窗外景物的畫面，均於《橄欖樹下的情人》中再現。本片結尾之精彩迷人，不遜於結尾處充滿希望與生命力的《生生長流》，阿巴斯安排以固定長鏡頭，遙攝風動的綠色草原上，穿著白衣的胡笙與塔荷的細小身影，讓兩人在畫面上彷若是比翼的白蝶，片末，胡笙終於離開了塔荷，延著原路往回跑，至於他究竟是被拒絕、被接受，還是耐心消磨殆盡，導演將答案留給觀眾自己去想像。

4

櫻桃的滋味

《櫻桃的滋味》是一部題材嚴肅、氣氛低沉的作品。活得不快樂、亟欲以自殺完結性命的包迪，四處開車尋找願意將他活埋的人。第一位上車的是入伍的庫德族青年，他不願意為了二十萬元殺人，遂於途中逃離。第二位上車的是信仰可蘭經、以傳教為務的阿富汗人，他無法作

266

出違背信仰之事，同樣拒絕了包迪的請求。第三位上車的是在自然歷史博物館的一名生物教授，他雖然答應接下包迪交給它的差事，但包迪也因在車上聽到他的一番訓示而心意有所動搖。

《櫻桃的滋味》節奏低緩，與《生生長流》一樣大量採用車內人物對話與車窗外流動的風景畫面，但片中的主角不再於青綠鄉野中尋找生跡，而是在赤黃燥熱的沙塵中尋覓自己的生命終點。片中的攝影取景依舊唯美，蜿蜒迂迴的赤熱山路彷若包迪的心像顯影，而片中包迪對多位角色進行的訪問中，也點出伊朗與鄰國間的緊張關係及國內複雜的種族情勢，這種於主軸情節外旁生出支脈的敘事手法在三部曲中都曾使用過。本片的結尾，阿巴斯維持他一慣不道破結局的作風，包迪在吞下安眠藥、躲入洞穴裡後，眼見明月穿雲而出，之後便接入隔日清晨拍片人員各就各位的景象，直至片末。《櫻桃的滋味》影像表現仍然細膩，只是題材的經營未見突出之處。

註釋

1 阿巴斯曾說過：「沒有一部電影會讓我想看第二次。」並表示他的作品未受任何導演及電影的影響，儘管他頗欣賞義大利新寫實主義導演狄‧西嘉的作品，卻也是因為片中的女明星蘇菲亞‧羅蘭之故。因此，對於這個封號，阿巴斯恐怕是不會同意的。見吳答夫編譯，〈阿巴斯‧基阿諾斯塔米訪談錄〉，《電影欣賞》雙月刊第六十五期，國家電影資料館，一九九三年九月、十月。

2 正因如此，若要探索導演選擇題材的動機將是徒勞無功的，他頗同意哥倫比亞小說家馬奎斯之語：「不是我選擇了題材，是題材選擇了我。」同前註。但儘管如此，他的作品也絕非沒有創作者所賦予的意念、觀點。

3 這是阿巴斯刻意的設計，他認為只要男孩一露臉，「這戲將太過濫情而變成另一場災難」。同前註。

PROFILE 導演檔案

阿巴斯‧基阿諾斯塔米（Abbas Kiariostami, 1940- ）

作品有：《報告書》（Gozaresh / Report, 1977）

《國小新鮮人》（Avvaliha / First Graders, 1985）

《何處是我朋友的家》（Khaheh-ye Doost Kojast? / Where Is My Friend's Home ?, 1987）

《家庭作業》（Homework, 1989）

《特寫鏡頭》（Namayeh / Close Up, 1990）

《生生長流》（Va Zendegi Edameh Darad / And Life Goes On ..., 1991）

《橄欖樹下的情人》（Through the Olive Trees, 1993）

《櫻桃的滋味》（A Taste of Cherry, 1997）

《風帶著我來》（The Wind Will Carry Us, 1999）等。

日 本

黑澤明

黑澤明是最受國際推崇的日本導演。與溝口健二、小津安二郎等人共創二次世界大戰後日本電影的第一個高峰。不同於溝口與小津的小品格局，深諳西方電影技巧的黑澤明，電影裡常帶有橫掃千軍式的霸氣，並在雄偉壯闊的氣勢下，不失犀利的政治、社會議題探討，與細膩的人心呈現。大部分的評論習慣將他列為人道主義者，也有人不以為然，認為他的宿命論或存在主義氣息濃厚。

1

羅生門

《羅生門》融合日本小說鬼傑芥川龍之介的兩篇小說《竹藪中》與《羅生門》，以前者為骨幹，後者為包裝。一對夫婦行經山林時，遭遇搶匪多襄丸（三船敏郎飾）而發生衝突，丈夫在這場衝突中死亡。欲調查此案真相的判官，聆聽多襄丸、妻子、丈夫（藉靈媒之口陳述）及目擊案情的樵夫四人之供詞，然而這四個人卻塑造了四種真相，雖然樵夫的供詞可能是最客觀的，卻也因他偷了事發現場的一把短刀，而使他的話也遭人質疑。本片的成功縱然有部分要歸功於芥川的妙筆，但經黑澤明潤色後，《羅生門》已跳脫了原作的視野，片尾羅生門下那名嬰兒所遭受的結局，不同於原作中被剝光衣服的老太婆，黑澤明以對人性一絲光明的期盼取代原作裡悲劇的結局。

2 七武士

《羅生門》讓黑澤明躍上國際舞台，而《七武士》所獲得的評價更高，有論者將之與艾森斯坦及格瑞菲斯的名作齊列經典之林。十六世紀戰國時代的日本，因盜匪與浪人的肆虐而民不聊生，一個農村在飽受盜匪恣意擄掠之下，決定聘請武士來悍衛家園，以防杜匪賊定期在收成時節來擾。在島田勘兵衛的糾合下，有片山五郎兵衛、林田平八、菊千代等共七名武士參赴義戰。在農民與武士心結開釋、共聚一心之後，七名武士率領草木皆兵的農民們大敗來犯的盜兒，成功將之殲滅，但亦有四名武士與不少農民同赴黃泉。

影片開場時，導演拍攝農人們窮苦欲死的哭喊的幾個鏡頭連接，極具影像張力。七名武士各有其不同的出身背景，以菊千代（三船敏郎飾）這個角色最為重要，他原為農人之子，襁褓時期便失雙親，因此竭立想成為一名為農民伸張正義的武士，這個背景調和了農民與武士階級原本相對立、互不諒解的立場，黑澤明頗多意念經由此角色抒發。片尾農民、武士與盜匪的大決戰，黑澤明以快節奏的剪接呈現戰爭的韻律，複雜的戰事在他的分鏡與場面調度下顯得俐落

流暢。在主題上，除了表面的濟弱抗惡之外，導演相當犀利地指出農民和武士性格中的缺陷，而整部片彷若就是在教示如何調飭這些因自我中心與無知所造成的隔閡，導演涉入社會政治的運思極富深度。結尾處頗令人深思的是武士首領島田面對亡塚的那段話：「我們又活下來了……但是我們又輸了，農民才是勝利的人……」

3 影武者

拿下坎城金棕櫚獎的《影武者》的敘事背景同為十六世紀末的日本。爾時，武田信玄、德川家康與織田信長三雄鼎立，為了防範自己的死亡所可能導致的災難，在大臣的諫言下，武田信玄（仲代達矢飾）納用一名容貌與他神似的小偷作為替身，在一次意外被刺後，這名替身的出現帶給敵軍莫大的疑惑與不安，但他終究是被操縱的傀儡，不但失去了自我身分認同，還肩擔了殊異角色帶來的壓力。他後來因為自武田信玄的愛駒「黑雲」摔下而身分曝光，緊接著沒多久，武田的軍隊便遭擊潰，這名影武者也死於灌滿戰血的河流之中。

黑澤明學習西畫的美術造詣在《影武者》裡紛呈遍處。三小時又四十五分鐘的影片裡，竟

沒有讓人覺得贅入的畫面，每個畫面經過色彩與構圖的調節，再加上渾熟的剪接與池邊晉一郎迴腸蕩氣的宏偉配樂，讓《影武者》散發出浩大的史詩氣魄。三方軍隊於荒原上的夜戰，動員數百人卻仍然簡致有力，影武者錯置的生命處境在戰事氣氛與悲壯配樂的烘托下，使觀者不聞一語而能知其心。此外，影武者作的那場惡夢場景，完全按照黑澤明的畫稿搭建，這一段懾人的夢魘，為許多論者稱道。而片末，戰後死屍遍野的景象，經過導演畫面、剪接的處理後倍溢荒涼，橫屍於血河上的影武者以死亡見證了戰爭之荒謬與虛無。

4 ▶ 亂

劇本完成八年後才開拍、耗資二十四億日圓[1]的《亂》，由日法兩國合資，是日本影史上最「貴」的一部電影。故事背景仍然設定在日本十六世紀群雄割據的戰國時代。一位國君（仲代達矢飾）因慮及自己年事已高，決定把過去戰勝所占得的三個城堡分封給他的三個兒子，並將權力移交給大兒子。老父親還援引中國著名的「箭喻」告誡三子合作的重要性，但三兒子並不接受老父親的作法，被視為抵忤父旨而遭到父親的放逐。孰料三兒子的擔憂竟成真，大兒子與

二兒子在享有權力後野心日增，不但不尊重父子親情倫理，甚至合力滅勦父親僅存的三十餘名武士，欲陷父親於死地，二兒子更趁戰事之際暗殺大兒子，而自死地逢生的父親也因兒子逆倫之舉而瘋癲。對父親的敬愛始終沒變的三兒子在大平原上找到父親，但他隨即便被二兒子的刺殺隊暗殺，老父親也在悲慟中死去。而掌權的二兒子亦無善終，在三兒子的軍隊會同其他兩國聯軍攻堅下，他的王國終於滅亡。

曾在《蜘蛛巢城》搬演《馬克白》的黑澤明，再次以《亂》結合莎劇《李爾王》與日本歷史，被許多評論家視為黑澤明的美學顛峰之作，甚至有人認為《影武者》不過是本片的預演。片中的老君王僅僅因為一個決策錯誤，而導致家庭與國家覆滅，除了兩位兒子的貪權外，他過去的殺戮所留下的民怨亦是悲劇之源。本片的影像一如《影武者》般顯現曠世史詩的氣勢，《影武者》中殺聲震天、旗幡飄揚、人馬雜沓的戰事場面均復現於《亂》。片中數度攝入雲的畫面，片首父親於山嶺上做出決定，兩度穿插成團的白色積雲畫面，雲中似乎凝聚出不安的氣息與巨大的戰爭能量；影片末端父親於平原上仰望天際的主觀鏡頭裡，則是隨風散逝的雲絲，回映人物的悲涼心境以及毀滅、虛無的劇情氛圍。影片結尾處的剪接亦極為俐落而蘊張力，鏡頭由遠眺一名失明人站在殘破的城牆，經兩次剪接後拉近，失明者拿著拐杖探地，險些墜入牆崖

之下，其手中的佛陀畫像則自手中脫落，在兩個畫像特寫後，鏡頭復又逐步拉遠，全片在城牆上失明人微小孤獨的身影中淡出作結。這個結尾未發一語而清楚點明了戰爭之「無明」，失明人乃因戰爭而目盲，而戰爭又導因於人們不視神明，與《影武者》一樣，《亂》的結尾是沉痛而哀傷的悲劇。

5 夢

由史蒂芬·史匹柏監製的《夢》，是黑澤明個人寄情與幻想的作品。《夢》裡共有八個段落，第一段是「太陽雨」，一名小男孩不顧禁忌，跑到樹林裡偷看狐狸娶親；第二段是「桃田」，一名小男孩在家的後山，見證了精靈、仙子賞給他的花與彩虹；第三段是「暴風雪」，一名遭遇暴風雪，即將凍斃的登山客，在意外獲得靈女的幫助後，燃起意志走出絕境；第四段是「隧道」，一名退伍長官，在隧道口聽見由隧道裡傳來的腳步聲，步出隧道的竟是他那些已在二次世界大戰中身亡的部下，經過他的開示後，他的部下才知道自己原來已戰亡，最後齊一步伐返回隧道；第五段是「烏鴉」，敘述一名瀏覽美術館的男人，在欣賞梵谷的畫作時，竟奇妙地

進入畫中的荷蘭，並與梵谷（馬丁・史柯西斯飾）結識的奇幻經歷；第六段是「赤富士」，富士山爆發後，流淌出的熔岩吞沒了城市，讓人無路可逃，大多數人寧願選擇跳海自殺；第七段是「鬼哭」，以畸形人的預言故事向核子科技抗議；最末一段是「水車村」，在一個純樸優美、溪聲潺潺的村落裡，一場葬禮正進行著，由於認為老死是可慶之事，村人以歡娛的氣氛來辦理喪事。這八個幻想的故事個個自成一局，每一段均表現無比詩意，並流露出黑澤明個人對戰爭、核子、生死觀的看法與烏托邦式的情感寄託。

6 八月狂想曲

在《八月狂想曲》裡，黑澤明企圖化解二次大戰造成的美日仇傷。一群小學生在暑假時造訪祖母家，他們想要說服在大戰中失去丈夫的祖母放下對美國人的敵意，請她去夏威夷拜訪娶了美國妻的親兄弟。但就在幾天後，自夏威夷傳來了兄弟的死訊。逝者的兒子（李察・吉爾飾）回到日本探視祖母，起初雖不受到歡迎，在相互了解之後，眾人與祖母才逐漸接受他，並答應他的邀請到美國一遊。但就在下著雷雨的一天，老奶奶突然憶起戰爭時的往事，發了狂地撐著

雨傘獨行於暴雨之中。

黑澤明企圖利用此片來化解日本老一輩對美國的心結，曾有論者認為導演提出的方法太過膚淺，但導演顯然也自知這一點，這就是為什麼影片不是以和樂融融的情節作尾的原因。片尾，枯弱的老奶奶撐著被風吹翻的雨傘，腳步卻依然堅定地往前走，如此詩意的畫面交代了老奶奶心理深層不可能磨滅的創傷，在她身後，子孫們跑著追趕她，又是另一個象徵世代隔閡的安排，這一場最後的高潮戲配上了著名童謠「男孩看見野玫瑰」，所有過去的創傷、未來的期盼，都在這一段裡不言而喻。

註釋

1 本片在服裝上即投下三億五千萬日圓的鉅資。參見劉淑芳等著，《日本電影名片手冊》，台北：故鄉，民國一九八九年。

PROFILE 導演檔案

黑澤明（Akira Kurosawa, 1910-1998）

作品有： 《羅生門》（*Rashomon*, 1950）

《白癡》（*The Idiot*, 1951）

《生之慾》（*Living / To Live*, 1952）

《七武士》（*Seven Samurai*, 1954）

《蜘蛛巢城》（*Throne of Blood*, 1957）

《大鏢客》（*The Bodyguard*, 1961）

《紅鬍子》（*Red Beard*, 1965）

《德蘇烏扎拉》（*Dersu Uzala*, 1976）

《影武者》（*Shadow Warrior*, 1980）

《亂》（*Ran*, 1985）

《夢》（*Dreams*, 1990）

《八月狂想曲》（*Rhapsody in August*, 1991）

《一代鮮師》（*Not Yet*, 1993）等。

大島渚

大島渚是日本新浪潮電影導演中的佼佼者，與同為新浪潮中堅的寺山修司等人一樣，大島渚的電影手法前衛而題材尖銳，曾在京都大學修習政治、歷史與法律的他，屢屢透過作品中的性愛、暴力情節與激進思維，宣發其對戰後日本社會文化與政治的批判。縱使有些評論家認為他的作品欠缺一致的形式風格，但大島渚不論是作為社會批評者或是美學形式創新者，在日本及世界影壇均有重要地位。

1 青春殘酷物語

推動日本新浪潮電影的重要作品《青春殘酷物語》是一首獻給青春靈肉的輓歌。一天夜裡，女學生眞琴搭上中年男子的便車，該名男子意圖對她猥褻，此時男學生藤井路見不平，及時救出眞琴，兩人便開始一段狂野而悲悽的戀情。眞琴深愛著藤井，藤井雖也鍾愛她，卻不時以各種方式傷害她。由於沒有足夠的金錢，藤井經常教唆眞琴於夜晚搭中年男子的便車，而他則騎著機車尾隨其後，待對方欲對眞琴不利時，再出面毆打對方並搶奪金錢。起初兩人均以此爲樂，但眞琴逐漸對此厭煩，而藤井卻依然強迫她如此。後來，懷孕後的眞琴在發現藤井與一中年女子有情之後，也和一名中年男子發生性關係。在眞琴墮胎之後，藤井決心與眞琴分手，分手那晚互別後，藤井在酒店前被流氓圍毆致死，眞琴則跳出疾駛的車外，斃命於公路上。

《青春殘酷物語》的敘事節奏極快，一幕幕暴烈的影像訴發無比淒涼之感。劇中可供思索的主題頗多，透過眞琴與她保守姊姊間的對比，顯現兩個年輕世代家庭教育的落差，指出戰後

日本文化價值觀的急速轉變。而中年人與年輕人的對立則呈現出青春的無助與憤怒，青春的肉體在片中是成年人所欲求之物，其中眞琴的身體不但飽受多名男子剝削，就連她的男友藤井也沒能珍惜，原本純潔的青春不但因成人世界的壓迫而污穢，其力量更因趨於自毀的盲目燃燒而迅速萎縮。大島渚在片首曾安排暴烈的韓國學生運動電視畫面，以及日本學生反安保條約的示威遊行場景，他們的聲聲吶喊既是憤怒，也是無助。這些劇情背後所共同呈現的，是一幅夢想幻滅的青春遺像，本片片尾，大島渚將眞琴與藤井兩具青春屍體以分格畫面拼合在一起作結。

2 感官世界

源自一九三〇年代中期眞實事件的《感官世界》，是由法國製作的一部「色情片」，日本片名原爲「愛的鬥牛」。故事敘述原爲妓女的阿部定，到酒館任職僕人，並與酒館主人阿吉發生性關係。兩人的性事愈演愈烈，阿吉甚至還帶著阿部定離家出走，終日在旅館內做愛。性慾強烈的阿部定幾乎無時無刻都想與阿吉做愛，就連阿吉夜寢後，她也會苦守著他的陰莖，期待新晨時再盡其慾，她主動大膽的作風迥異於傳統日本女性，連年輕的旅館女服務生也無法接受她

對阿吉的「索求無度」與「剝削」。兩人對彼此的占有慾日增，尤其是阿部定，她禁止阿吉與任何女人再發生性關係，就連他的妻子也不行。為了達致最終的占有與最極限的高潮，一天夜裡，阿部定在性交過程中將阿吉勒死，並於其後切下他的陰莖。她帶著它在東京市街被捕時，臉上還散放著燦爛的笑容。

大島渚的作品常充滿弦外之音，題旨的豐富性遠超越表面的故事與影像，《感官世界》便絕非只是一部刺激官能的「色情片」，縱然阿部定一角不能被狹隘地視為女權鬥士，但她的作風完全顛覆傳統日本文化中男女的性權力關係，她對自己慾望與身體自主的掌握能力與《青春殘酷物語》裡的真琴形成明顯的對比。同樣地，阿吉也非傳統男性，真愛著阿部定的他竟願意以死亡來成就愛人的高潮，並完達精神上的結合。從這些面向來看，《感官世界》已遠遠超出了感官層次，其一方面可視為大島渚所策畫的一場女性「性革命」運動，於此文化面向外，更昇華到性、愛與死亡之關聯的抽象探討，而切割陰莖的一幕同時蘊涵了兩脈主題。

3 情慾世界

《情慾世界》（另譯《愛的亡靈》）不論在影像風格及題旨上，均迥異於前作《感官世界》，若和《青春殘酷物語》的形式相較，更是判若二人之作。

本片的故事背景設定在一八九五年日本的某個貧窮村莊，佃農阿紅的丈夫儀三郎是一名駛人力車的苦力。阿紅與比她小十六歲、剛退伍的年輕人豐次通姦，在一次做愛中，豐次剃去了阿紅的陰毛，為了避免儀三郎起疑並保證兩人的戀情不受阻礙，在豐次的建議之下，兩人於一夜趁儀三郎熟睡之際，合力以草繩將之勒斃。他們將儀三郎的屍體埋在樹林裡的古井內，豐次每天都會將一簍簍的落葉倒入井中以避免村人發現，但他這種怪異的舉動卻被少東所瞧見。三年之後，村人開始懷疑儀三郎並非是如阿紅所說的是去東京工作，不少村人在夢中聽見儀三郎要內衣穿，阿紅的女兒阿瑞亦夢見父親已死，儀三郎並託夢給阿瑞，要她將他從井裡拉出去，他的鬼魂也數次出現在阿紅的面前，嚇得她魂不守舍。村人的疑惑引來巡警查案，為了不讓凶案真相曝光，豐次不但將少東殺害，還計畫與阿紅移走儀三郎的屍體。但在井中掘屍的過程

中，兩人仰首看到儀三郎的鬼魂出現在井邊，對著他們拋下落葉，自此之後，阿紅瞎了雙眼，在巡警的嚴刑拷問下，阿紅與豐次兩人終於承認行凶，當巡警從井中吊上儀三郎僅餘白骨的屍體時，已盲的阿紅彷若能看見似地失聲尖叫。

因為殺了一個人，使得《情慾世界》裡的阿紅與豐次無法像《感官世界》裡的阿部定與阿吉那樣達致情愛的極限，他們的關係在開始時便已染罪，每次回憶起兩人關係的起點時，阿紅的腦海裡會泛起儀三郎所說的那句：「豐次好像很喜歡妳。」在影像經營上，《感官世界》中鮮紅與橘黃的鮮亮色系已不復見，《情慾世界》在故事、燈光、化妝的經營下，透著陰森迷魅的小鎮傳說氣息，面孔死白的儀三郎鬼魂馱著人力車，與他將落葉拋下掘屍的阿紅與豐次兩場戲，均驚悚萬分，大島渚於此片塑造出的駭人氣氛，以及淒冷唯美的影像，成就並不遜於前輩小林正樹的《怪談》。

4 俘虜

《俘虜》的時空背景設定在一九四二年，二次世界大戰時期位於印尼爪哇島的日本軍營。

日軍共擄獲六百餘名英軍戰俘，其中包括陸軍少校傑克（大衛・鮑伊飾）與軍官勞倫斯，而片中所著墨的日軍軍官，則包括原上尉（北野武飾）與育井上尉（坂本龍一飾，他亦為本片的配樂者）。全片描述英軍戰俘與日軍間的文化差異，日軍始終認為作為俘虜是極為恥辱之事，在他們的眼中，一個真正的軍人不應在此大辱下苟且偷生，而當切腹自盡，北野武所飾演的軍官也曾在片中說過：「沒看過切腹，就不算看過日本人」，片中有不少日軍士兵因罪切腹自盡的場面。育井上尉的文化優越感遍現於片中，他所信仰的武士精神對英軍而言則是莫大的折磨。

傑克在戰爭結束時遭日軍處以極刑而亡，而曾經對傑克與勞倫斯開恩的原上尉則又淪為盟軍的戰俘，在他受刑的前一天晚上，勞倫斯至獄中探訪他，兩人如好友般地笑談過往，影片在原微笑地說的那句：「聖誕快樂，勞倫斯先生。」後作結。

這個溫情的結尾也讓本片在犀利刻畫大戰時日軍的種種面貌、知性對照日英兩國文化隔閡外，還將全片層次躍升到如黑澤明《八月狂想曲》般以情化仇的感性層次。至於對片中育井上尉所代表的軍國主義與武士精神，大島渚以「自信自己沒錯的人，當然不可能走上正確的路」一言加以反省與批評。

PROFILE 導演檔案

大島渚（Nagisa Oshima 1932- ）

作品有：《青春殘酷物語》（*Cruel Story of Yuoth*, 1960）

《日本的夜與霧》（*Night and Fog in Japan*, 1960）

《絞死刑》（*Death by Hanging*, 1969）

《新宿小偷日記》（*The Diary of Shin-juku Thief*, 1969）

《儀式》（*The Ceremony*, 1972）

《感官世界》（*Empire of the Senses / In the Realm of the Senses*, 1976）

《情慾世界》（*Empire of Passion / The Phanton of Love*, 1978）

《俘虜》（*Merry Christmas, Mr. Lawrence*, 1983）

《人猿馬克斯》（*Max, mon amour / Max, My Love*, 1986）

《御法度》（1999）等。

伊丹十三

伊丹十三是日本「後新浪潮」導演中的代表人物，他在電影裡從不鑽研關於人性的抽象議題及複雜的邏輯思辯，而務實地呈現社會問題並且提出自己的解答，作品中不乏清新正氣、寬容佛性以及幽默感。伊丹十三教導人們如何作出一級棒的拉麵、如何抵抗黑社會，以及如何在臨終寬心地倒數計時，領略了他透過電影傳來的溫情，觀者彷彿又會重憶起生命中的某些瞬間……那誰都曾有過的拈花微笑。

1 葬禮

《葬禮》敘述雨宮眞吉先生病逝後，由其女婿主事的三日葬禮儀式過程。影片對整個葬禮的籌畫、進行、氣氛及逝者家屬的心情轉折作了如實的描寫。原本使人哀戚的題材落到了向來溫情而不煽情的伊丹十三手裡，變成一首雋永的詩歌。葬禮在一片樹林裡的木屋中進行，屋內眾人昏暗的剪影背後，搖曳著油綠的枝葉，使得全片在低調的情節氣氛下，仍流動著新鮮不息的生命力。全片的色調也在暗色及綠色之間來回跳動，是極富詩意的安排。影片中段，女婿及其情婦於樹林內通姦時，其妻正站在來回擺盪的鞦韆上觀望著樹林，伊丹十三以鞦韆喻性、綠林喻寬容的象徵手法，佐以鞦韆的聲響與吹過樹林的風聲，營造了十足的張力，是本片最精彩的一段聲像處理。同樣令人印象深刻的是片中穿插的黑白紀錄片，配上悠揚的弦樂，點出本片所觀照的非是對逝者的緬懷，而是在世者於葬禮中得到的珍貴生聚記憶，以及對生命新一層的了悟。在伊丹十三的點石成金下，儀式的意義也已不僅限於儀式本身。

2 蒲公英

《蒲公英》是一部探討「吃」的電影1，為伊丹十三揮灑才氣的力作。結構特別的《蒲公英》，故事主軸敘述一名寡婦為了開家極品拉麵店，四處求師問道，在眾人幫忙下達成心願。

本片旁生許多與主軸故事毫不相關的情節，但均圍繞著「吃」的主題作發揮，延伸探討「吃」與「性」之間的關係。影片的主人翁是由伊丹十三之妻宮本信子所飾演的Tampopo，伊丹十三把她學習拉麵的故事，拍得像是三藏取經般地充滿驚奇與趣味。平凡的題材，在加上西部片、輕喜劇、驚悚片的元素之後，變為絕無冷場的精緻之作。派生出的幾個小段落也同樣精彩，幫派男人與其愛人以嘴巴交換生蛋黃一段，與採蚵少女以舌頭舔舐幫派男人唇邊鮮血一段形成有趣的對比，兩個氛圍迥異而同樣有「吃」的段落，讓觀者有發想的空間。此外，超市裡的店員與老婦之追逐戰、吃著北平烤鴨的扒手等段落也饒富趣味，而生了重病卻還要煮飯的家庭主婦一段，則又藉著「吃」點出日本社會的性別刻板印象。

3 民暴之女

伊丹十三辭世的那段時日，有傳言說他是被黑社會暗殺的，這多少體現出他與黑社會勢不兩立的絕裂關係。《民暴之女》敘述一家屢遭幫派份子鬧事、詐財、威脅繳納保護費的旅館，在正氣凜然的女律師（宮本信子飾）帶領下，最後上下齊心，讓旅館重回淨土面貌。伊丹十三在片中完全沒有對幫派作情義或詩意的描寫及同情，善惡分明的他毫不留情地痛陳幫派為禍之惡，並冷靜地向觀者講述教戰守策，全片洋溢著幽默感，化消了社會議題的嚴肅性。

4 大病人

《大病人》的片首，導演再次送入因風搖曳的樹林：一整個畫面的綠。本片敘述一名玩世不恭的電影導演因得了癌症，在有限的歲月中重新領略生命的意義，最後安詳地死去。伊丹十三藉此片傳達認真經營生命的生活態度。敘事結構上，伊丹十三插入倒數計時的字

幕卡，卡上的數字是病人距大限之日的天數，這樣的安排使觀者隨著數字的遞減愈發能嗅到死亡的氣息。題材雖無新穎之處，可是伊丹十三用他擅長的詼諧風格，輔以個人的生病經歷[2]，使本片不致落為俗套的淚彈片。片末，臨終前的電影導演在劇場裡指揮交響樂團的一場戲中戲，將本片帶入最高潮。交響樂團奏出的弦樂竟加入了佛教僧侶們低沉的《般若心經》吟誦聲，如此讚頌「無老死，亦無老死盡」的壯闊手筆，點出了伊丹十三用以貫穿全片的空無思想。在這一段高潮之後，大病人歸天，字幕卡顯示著「0」，接著，如同《葬禮》一般，又出現了因風搖動的樹林，本片最後留給觀眾的，是一整個畫面的綠。

註釋

1 周星馳的導演處女作《食神》即自《蒲公英》擷取靈感，其中眾人於牛丸攤前對著鏡頭大笑的畫面便仿自《蒲公英》。此外，《食神》裡亦有部分畫面仿自喬·柯恩的《金錢帝國》。

2 伊丹十三曾因遭黑社會份子砍傷面部及頸部而住院。

PROFILE 導演檔案

伊丹十三（Juzo Itami, 1933-1997）

作品有： 《葬禮》（*The Funeral*, 1984）

　　　　《蒲公英》（*Tampopo*, 1986）

　　　　《女稅務員》（*A Taxing Woman*, 1987）

　　　　《女稅務員第二集》（1988）

　　　　《民暴之女》（*The Gangster 's Moll*, 1992）

　　　　《大病人》（*The Seriously Ill*, 1993）等。

兩岸三地

（台灣、中國大陸、香港）

侯孝賢

侯孝賢是當代台灣最富國際聲譽的導演。史詩的格局與長時間鏡頭的運用是他作品的最大特色。侯孝賢的電影對台灣近代政治事件與社會變遷作了深入的觀照，鉅觀的角度下不失對人情的刻畫。此外，他對後輩的熱心提攜及對台灣電影創作方向的深遠影響，均說明了他是當前台灣電影中舉足輕重的導演。

1 兒子的大玩偶

《兒子的大玩偶》源自黃春明的同名小說。這部不到一個小時的劇情片卻是導演創作生涯的重要轉折點。片中描述一名父親，因為要幫戲院宣傳電影而丑妝遊街，受到歧視的際遇並沒能打垮他，尚在襁褓中的孩子對他的微笑，足可撫慰他的寂寥。

夾雜濃郁人情、教觀者笑中有淚的《兒子的大玩偶》，讓侯孝賢告別商業片創作，並立下了他的寫實風格，其後的《冬冬的假期》、《戀戀風塵》、《童年往事》等片，均繼續此片的寫實形式。除了深富人情味的影像刻畫之外，侯孝賢的作品還藉著庶民的生活樣貌，展演出時代背景下的文化氛圍，如《戀戀風塵》藉著一段兩小無猜戀情的消逝，旁現出台灣都市化後的城鄉差距，片尾，情傷的男主角回到家鄉，與阿公在山影之前的畫面安排，道盡了貫穿全片的淡淡惆悵。

2

悲情城市

《悲情城市》對導演或是整個台灣電影界而言都是重要的里程碑。這是台灣第一部拿下威尼斯首獎的作品，先參展後上片的模式亦成為台灣電影新的市場途徑。對導演本身來說，《悲情城市》的完成也代表新創作階段的來臨，這部片子除了對電影界與創作者個人皆具意義之外，最重要的可能還是影片內容的歷史意義。

本片的背景為民國三十年代中期，片中以二次世界大戰日本戰敗為分水嶺，前後敘述林家在日本據台時期與陳儀政府接收台灣後的兩樣生活面貌。片中涉及極富爭議性的二二八事件，侯孝賢巧妙地將整個影片裡所承載的政治空氣，由林家瘖啞的老四文清（梁朝偉飾）來默默道出，這個體顯全片低鬱氛圍的突出角色設計，其實是侯孝賢急中生智的意外產物1。在影像上，侯孝賢運用了大量長時間固定鏡位運鏡，演員的演出並沒有按定本照章行事，而是在鏡位的框架裡即興表演，侯孝賢曾說：「我希望我能拍出自然法則底下人們的活動。」2這種美學風格在《戲夢人生》裡再現並達到顛峰。

3 戲夢人生

史詩的氣味在《戲夢人生》裡再次流瀉而出，本片為掌中戲大師李天祿（林強飾；李天祿現身說法）作傳，儘管片中對李天祿的感情世界有所著墨，但究極而言，這部片子並不像典型傳記電影那樣組織出一個情節緊湊、有明顯高低起伏的敘事結構，故事的可看性顯然不是《戲夢人生》的重點。侯孝賢曾表明，《悲情城市》的剪接策略不在使節奏流暢，而是將大塊畫面裡的氣味與氣味準確地加以連結，電影的主題其實就是這種經組裝後塑出的氣味3。而《戲夢人生》便是將這種創作觀發揮到極致的作品，片尾眾人敲打廢飛機的長鏡頭，展現出無比的生命勁道，是相當有力道與感人的一幕。

本片是侯孝賢重新出發的第一部作品，過去的技巧都在此更上一層樓，然而氣味先於情節的創作路徑，縱然成就出一部渾然天成的大師鉅作，但和之前的作品相較，與觀眾的距離也更遠了。

4

南國再見，南國

自《戲夢人生》後，嘗試影像語法及導戲方式突破的侯孝賢，作品影像張力漸趨疲軟，呈現白色恐怖時期與九〇年代都會今昔之比的《好男好女》與屬性草莽剛強的《南國再見，南國》均是如此。本片焦點為當代台灣黑社會人物的形貌，從而觀照流淌於台灣現時社會的伏流。有了為徐小明《少年吔安啦》監製的經驗，侯孝賢對黑社會人物性格的掌握已是揮灑自若，然而劇情的失焦與嘗試突破卻仍顯突兀的運鏡手法，使得《南國再見，南國》與《好男好女》一樣，導演的真情與觀點雖有清楚流露，過去那種貫串於作品裡渾熟氣息卻已逸失。不過，本片裡仍有幾個讓人印象深刻的畫面，如林強戴著綠色墨鏡，於市區內行車的主觀鏡頭，透過劇中悲劇人物對城市的慘綠一瞥，侯孝賢體檢出當今台灣社會的生命顏色。

5 海上花

經過前兩部作品的風格重整，侯孝賢在《海上花》裡再度創造成熟而富原創性的電影形式與語言。本片雖改編自張愛玲的同名小說，但仍是十足侯孝賢風格的作品。全片描繪二十世紀初的上海妓館風情，由於對演員的重新定位，本片裡的各個角色都較導演過去的作品來得深刻而細膩。

在影像風格上，侯孝賢以不到八十個鏡頭再現緩慢的基調，其中最精彩的要算是開場時那段五分鐘左右、一鏡到底的長戲，左右橫搖的運鏡，攝入眾演員在餐桌前操上海話寒暄交際的場面，立下整部電影的語境與氛圍，此段亦為侯孝賢本人最滿意的一場戲。

此外，鉅資投入的《海上花》呈現精細的質感與美感，片中的各項飾物、道具、服裝乃至於角色特性，均作了一番考究，使本片堪為日後研究上海古風情的影像博物館。

兩岸三地（台灣、中國大陸、香港）

侯孝賢 ★ 301

註釋

1 飾演此角的梁朝偉不諳台語，侯孝賢索性安排他成了啞巴，這個意外的發展讓《悲情城市》的劇本構思「打開僵局如破竹直下」。見吳念真、朱天文著，《悲情城市》序言第十一問，台北：遠流，一九八九年。

2 見《悲情城市》劇照附文。

3 同前註。

PROFILE 導演檔案

侯孝賢（1947- ）

作品有： 《兒子的大玩偶》（1983）
《風櫃來的人》（1983）
《冬冬的假期》（1984）
《童年往事》（1985）
《戀戀風塵》（1986）
《尼羅河的女兒》（1987）
《悲情城市》（1989）
《戲夢人生》（1992）
《好男好女》（1994）
《南國再見，南國》（1996）
《海上花》（1998）
《千禧曼波》等。

李安

李安習影於紐約大學，近年赴美執導的作品在評價及票房上均頗獲肯定。李安的作品風格平順樸實，以輕喜劇包裹嚴肅的議題，對家庭倫理的重視是他作品中常見的主題焦點。

1 → 推手

《推手》敘述原為太極拳教授的朱先生（郎雄飾），在退休後自大陸老鄉移居美國，與他在紐約置產的兒子曉生、洋媳瑪莎同住一屋。曉生白天出外工作，待在家裡的朱老與瑪莎在語言及觀念上溝通不良，常為孩子的教育、生活習慣等問題起衝突，使夾在兩人中間的曉生處境為難。正在著手寫小說的瑪莎常向曉生抱怨其父使她無法順利工作，而曉生往往怒斥她無法接受自己的父親，但他最後仍決定以迂迴的方式送父親進老人公寓。朱老知悉兒子的意圖後悄然離家，到中國城的台灣餐館洗碗賺錢，然而老闆嫌他年邁沒有效率，在第二天便要他走路。因朱老拒絕被解雇並堅持留在餐館內，老闆請來打手欲拖他出餐館，此時朱老展現高絕拳術，以一人之力擊退眾年輕打手，但也因此遭警方逮捕。出獄後，朱老隻身住在公寓開始新的生活，與他相伴的是一位擔任烹飪老師、同為單身的老婦。

《推手》片中對中美文化差異作了許多對照：如片首朱老徐緩打著太極的手，對比於瑪莎在電腦鍵盤上急躁的手、瑪莎吃的沙拉對比於朱老的米飯等，配樂上亦交插使用中西兩種樂

風。多段朱老施展醫術、武藝的場面均極為精彩，特別是他在餐館裡力抗十數名警察的場面，含有深刻的寓意。

2 喜宴

獲得柏林影展金熊獎的《喜宴》在上片時雖打出「解放中國五千年性壓抑」的驚人標語，但談的仍然是家庭倫理議題。在美工作的同性戀男子（趙文瑄飾）因受家庭逼婚壓力，與來自中國大陸的女子（金素梅飾）假結婚。男子於台灣的雙親在他們婚後赴美探視，母親（歸亞蕾飾）得知兒子假結婚及同性戀身分的事實後，連同眾人對父親（郎雄飾）隱瞞真相，而其實父親早已心裡有數，他於離美前送了一個紅包給兒子的美籍情人，並感謝他對兒子的照顧。《喜宴》裡雖觸及同性戀議題，但全片關注的焦點乃在兩代間性文化落差的調和，並未對這兩個次題深入發揮。在影像及影片氛圍上，《喜宴》均較《推手》通俗化許多。

3

飲食男女

《飲食男女》故事地點設定在台北都會。妻子亡故後，大飯店的主廚朱老先生（郎雄飾）與他三個女兒相依為命。還是學生的小女兒家寧（王渝文飾）因懷了國倫（陳昭榮飾）的孩子而最先婚嫁離家；擔任化學老師的大女兒家珍（楊貴媚飾）原本矢志終生照護父親，也在與體育老師明道閃電結婚後離家；七十七歲的朱老先生隨後更出人意外地與育有一女的寡婦錦榮（張艾嘉飾）成親，並賣掉了生活了數十年的房子。接手老房子的卻是原本最先有男友、與父親關係最差、最想離家生活、於航空公司任高職的二女兒家倩（吳倩蓮飾）。片尾時，原已失去味覺的朱老先生，在親口品嚐了家倩做的湯時，竟又能辨出其中滋味。

清新風趣的《飲食男女》觀照了朱家成員間的互動，並透視各人的情感生活，片中人物經營較前兩部作品鮮活許多。朱老先生於片末言述「人心粗了，吃得再精也沒用」一語點出全片題旨，此亦為導演許多作品所共持的信念。本片裡對男女感情的描寫，在《理性與感性》中有更為細膩的發揮。

4 理性與感性

《理性與感性》為李安首部赴美執導的作品，題材改編自珍‧奧斯汀的同名小說。影片敘述艾琳娜（艾瑪‧湯普遜飾）與瑪麗安姊妹倆的感情際遇。艾琳娜個性拘謹，不擅表達情感，與其相慕的男子愛德華（休‧葛蘭飾）已於五年前和另一女子私訂終身，就在完婚的前一刻，該女子突然轉愛其弟，使他得以與艾琳娜續緣。艾琳娜聽聞此消息後放聲大哭，一向理性的她終於痛快地宣洩情緒。個性開朗直率的瑪麗安，原與俊秀男子魏洛比墜入情網，然而魏洛比之後卻另投富家千金，傷心欲絕的瑪麗安在一場大病後，體會出始終在她身邊守候的中年上校才是值得她託付終生的對象，這對姊妹於是在同一日雙雙完婚，影片便在她們歡愉的結婚典禮氣息中作結。

《理性與感性》維持李安過去作品中清新幽默的小品風味，影像形式與節奏也服膺於明快流暢的敘事目的，導演對片中姊妹兩人兩極化的性格差異與兩人的心境轉換有細膩感人的描寫，李安避走極端的圓融觀亦再次於強調情理兼備的本片中重現。

5 冰風暴

回溯七〇年代美國社會的《冰風暴》是李安作品中少見的悲劇。影片以一個一家四口的中產階級家庭為觀照焦點。妻子為虔誠的基督徒，丈夫（凱文‧克萊飾）則在外與一已婚婦人（雪歌妮‧薇佛飾）通情，他的女兒又與她的兒子祕密地開啟性的禁忌。在一場冰風暴之中，一群成年人在夜裡玩著捉對抽車鑰匙的性遊戲，而在淒冷的街上，情婦的兒子在馬路上因觸碰倒塌的電線桿而意外觸電死亡。

李安藉著對七〇年代的回視，對當代享樂傾向的性文化予以悲觀沉痛的省思，而這道深沉的傷口來自家庭倫理關係、傳統道德觀的崩解以及片中男孩的死亡。《冰風暴》不僅在劇情上極富張力，對音像的經營也較過去作品來得縝密1，片中濕冷的雪景即為強烈的意象安排，「冰風暴」指的不只是悲劇發生當天的寒劣氣候，更兼涉片中麻木冷感的人性慾望與人際關係。

註釋

1 本片的配樂者是艾騰・伊格言在《意外的春天》等作品的搭檔邁可・唐納，他們在《與魔鬼共騎》中再次合作。

PROFILE 導演檔案

李安

作品有：《推手》（1991）
　　　　《喜宴》（1993）
　　　　《飲食男女》（1994）
　　　　《理性與感性》（*Sense and Sensibility*, 1995）
　　　　《冰風暴》（*Ice Storm*, 1996）
　　　　《與魔鬼共騎》（*Ride with the Devil*, 1999）
　　　　《臥虎藏龍》（2000）等。

蔡明亮

蔡明亮出生於馬來西亞，執導過多部電視作品，他的電影格局不大，凝視的焦點往往是都市裡孤獨的靈魂。在冷漠都市裡無路可出的青少年、尋無愛情寄託的都會男女，以及同性情愛等，是蔡明亮作品中常見的觀照對象。蔡明亮電影裡的旁白不多，大多語言、感覺與意義均蘊於簡約內斂的影像形式中。

1 青少年哪吒

《青少年哪吒》是蔡明亮的第一部電影作品。故事敘述一名青年阿澤（陳昭榮飾）與他哥哥的女友（王渝文飾）相識後，常帶她與朋友阿彬相約在夜裡飆車、狂歡，後因與朋友於電玩店行竊而遭人圍毆成傷。在這些狂放不羈、肆意宣洩能量的日子裡，青年與女孩卻愈感到寂寞，影片以他們兩人的擁抱作結。片中另一個重要角色為一名與父母不睦的重考生小康（李康生飾），他個性內向，絕少與人交談，後因在家中模仿三太子起乩而遭父親（苗天飾）逐出家門。無家可歸的他終日泡在西門町以電玩打發時間，曾嘗試電話交友卻仍失敗，他後來不時莫名跟蹤阿澤等人，甚至以無故毀壞他的車子為樂。

本片在影像上雖然粗糙而乏修飾，但卻與毛烈而孤愁的情節相得益彰。片中兩個男主角的個性迥異，為導演設計的對比，但這兩個角色卻均吐露孤絕無出路的心聲，蔡明亮對當代台北都會家庭、聯考制度、青少年次文化娛樂環境（電玩店、冰宮、旅館、電話交友中心等）作了寫實的描述，有論者認為這是他最著重現實社會脈絡的作品，往後日漸將影片焦點著力於角色

的心理層面1。

2

愛情萬歲

《愛情萬歲》是繼《悲情城市》之後，第二部獲得威尼斯首獎的台灣電影。一名售屋小姐（楊貴媚飾）邂逅一名於地攤賣衣服的男子（陳昭榮飾），兩人在未賣出的新屋裡藉做愛消解肉慾，卻沒有任何感情上的交流。另一名販售靈骨塔的男子（李康生飾），循機進入那所空屋，在浴室裡自殺未遂，後來竟與地攤販結為朋友，有同性戀傾向的他因這段友情而獲得心靈上的安慰，而售屋小姐仍無可傾訴愁苦的對象，影片以她在公園裡啜泣作結。

《愛情萬歲》雖然在影片氛圍、節奏上延續前作的低調，但在影像風格上有了相當大的改變，大量固定鏡位的畫面使用營造出空寂氣息；簡約的美術設計則使每一個畫面透出精練的美感。全片對白極少，亦無配樂的使用，是導演營造寂寥的手段，片末女主角於公園座椅上長泣的畫面，讓片名形成反諷，與一份深遠而尚不可達的期待。

3 洞

《洞》的劇情發生在七天之內，是現代台北都會版的創世紀故事。二十世紀前的最後七天，台北下著綿綿不絕的雨，城市裡蔓延著奇異的傳染病，市民們只得窩在自己的房裡與外界隔絕。一名水電工莫名其妙地將男主角（李康生飾）的地板挖了個大洞，使他與住在樓下的女子（楊貴媚飾），打破了原本隔離的生活空間。該男子常藉著這個洞來窺伺乃至於戲弄她，使她時時防著樓上投下的慾望目光，性格愈發幽閉。但難以言喻的情愫卻透過這個洞散入這兩個陌生人的心靈。最後，女主角患上傳染病，如蟑螂般畏光地瑟縮在暗處，此時，一柱光線自洞射入她的房內，樓上的男子助她脫離絕境。

《洞》中有多場夢境般的歌舞場面，以中國老歌搭配西方裝扮（如楊貴媚穿貴婦裝在電梯裡舞臀、李康生理著詹姆斯·狄恩式的髮型與滅火器共〈舞等），如此逗趣的安排淡化了氛圍低沉的劇情，也在緩慢的主線敘事外加上了輕快的旋律，如此結構與節奏均為蔡明亮過去作品所未見。

兩岸三地（台灣、中國大陸、香港）

蔡明亮

★

313

註釋

1 見聞天祥著，《攝影機與絞肉機：華語電影一九九○──一九九六》，台北：知書堂，一九九六年十二月。

蔡明亮（1957- ）

作品有：《青少年哪吒》（1992）
《愛情萬歲》（1994）
《河流》（1996）
《洞》（1998）等。

張藝謀

張藝謀在為陳凱歌的《黃土地》、《大閱兵》掌鏡後，開展了自己的導演生涯。他的不少作品均以悚人的情節，對中國傳統女性的被壓迫與壓抑處境，作了極為尖銳的批評，張藝謀本人亦自承作品中常流有無法盡釋的、對現實的憤怒。但近年作品風格日趨轉變，不復早期作品側重於意識形態的批判，而對人情、社會作深層的呈現。

1 紅高粱

為張藝謀拿下柏林首獎的《紅高粱》，改編自莫言的《紅高粱》與《高粱酒》兩篇小說。

「九兒」（鞏俐飾）被父親賣給一名患麻瘋症的酒商，婚後幾天便和當初扛轎的轎夫於高粱叢裡做愛。數日後，她的瘋丈夫遭人殺害，疑是轎夫所為。之後，「九兒」率領眾人重新整頓高粱酒廠，沒過多久，日軍入侵，村裡在經過暴虐的統治後，「九兒」號召高粱酒場裡的男人對日軍進行反擊。影片最後，「九兒」死於日軍的槍下。

這部作品在題材元素與美學風格上都為導演往後的作品奠下厚實的基礎。片首，眾轎夫在黃沙滾滾的炙炎荒地扛著「九兒」的紅色轎子，這一段極具影像張力的開場戲點出了女人受擺布的命運與「九兒」的情慾心理。採用兩篇小說使得全片前後的焦點相殊，前半段著墨於女性情慾與酒廠裡的主僕情誼，對傳統女性角色有所顛覆，到了片尾，全片突然變為一場悍衛土地、維護民族自尊的保衛戰。張藝謀用紅色的濾鏡與慢鏡頭將戰役氣氛拉拔得極為高張，為全片的高潮。片中對高粱叢林的影像處理及數處民謠的頌唱，都在後來的《搖啊搖，搖到外婆橋》

裡再現。

2 菊豆

《菊豆》描述一九二〇年代某個村落裡，一家染坊的主人娶了菊豆為第三任妻子，沒有生育能力的他將怒氣發洩在菊豆身上，每夜都在床上對她百般凌辱。他的姪子天青後來與菊豆通情，生下了孩子，自此開始逐步對他施以報復，影片結局是讓人毛骨悚然的悲劇。導演將《紅高粱》的戶外場景搬入室內，對燈光、染布顏色、染池、燈籠、澡堂等視覺空間的意象營建十分細膩，不但深具象徵意味，也引領著全片的氛圍。除了將《紅高粱》的情慾議題更焦點化之外，對其他諸般人性深處的暗流亦多所著墨，全片的驚悚度不下於以同樣主題見長的美國導演羅曼‧波蘭斯基。《菊豆》為日後的《大紅燈籠高高掛》立下了基礎，有了這次的技術、情節操作經驗，使張藝謀將題材類似的《大紅燈籠高高掛》處理得更加圓熟。

3 ↓ 大紅燈籠高高掛

由侯孝賢監製、改編自蘇童小說《妻妾成群》的《大紅燈籠高高掛》是強烈批判性別權力不平等的作品。一名擁有深宅大院的老爺娶了四名妻子，他的二妾在表面十分照顧四妾，實則處處以各項陰謀對她刁難。而他的三妾也因為在外與男人通情而遭致私刑而亡。全片氣氛低迷而肅殺，結局是極度的悲劇。

張藝謀在本片裡除了再一次探討中國傳統女人的生活處境與情慾樣貌外，對各項電影語彙的操弄達致顛峰。嚴謹的色調使用與構圖使每個畫面都相當唯美。有論者批評張藝謀的作品有「將中國女人情慾面貌販賣給西方」之嫌，但如此的觀點罔顧了作品內的批判意涵與導演的創作環境，未免顯得狹隘與偏頗。

4 活著

經過榮獲威尼斯首獎的《秋菊打官司》的風格重整後，與精緻的《大紅燈籠高高掛》相較，《活著》在主題及影像風格作了大幅度的調整。故事背景為一九四〇年代至六〇年代以後的中國，導演透過以皮影戲為生的福貴與家珍這對夫妻（葛優、鞏俐飾），與其子女於其間經歷的種種悲喜際遇為焦點，旁現國共戰爭、大躍進、文化大革命等時代氛圍，創作的基點類似侯孝賢的《悲情城市》與陳凱歌的《霸王別姬》。

導演除了藉著片中人物的悲慘遭遇來批判共產黨政府的種種荒謬政策與政治鬥爭之外，更重要的是提出「活著」的生命哲學，片中的家珍曾說：「不管你想不想活，你都得活著」，這種生活態度顯然已不同於張藝謀過去充滿批判性與憤怒的作品，成為他最真摯近人的一部作品。影像風格上，本片已脫離了過去作品裡對各項元素的精準操作，而改以樸拙的鏡頭、剪接來符應全片的寫實風格。片中有許多精彩的場面調度，如共軍於雪地上衝鋒等。

5 一個都不能少

拿下威尼斯金獅獎的《一個都不能少》以清新寫實的風格訴說嚴肅的鄉村兒童教育問題。

故事的背景為地處偏僻、不為外人所知的水泉鄉水泉小學，甫自小學畢業的女孩魏敏芝，為了五十塊錢薪資，應村長之邀，在水泉小學為高老師代課。高老師囑付魏敏芝要看管好學生，不能任輟學問題持續惡化，教學品質在於其次，最重要的是學生「一個都不能少」。可是不過數日之間，先是明姓女童被徵召到縣裡參加運動會，「為縣爭光」，後有張姓男童因家境貧困，被迫停學到市鎮打零工為家裡還債。魏敏芝為了不負高老師之託，隻身到市鎮尋找張童，不料張童已流落街頭，行蹤不明。影片結尾，魏敏芝終於在電視台的協尋下尋得張童，鄉村教育的學生流失問題也經媒體的披露而浮上台面。

本片以極為寫實並且不致流於沉重的手法與氣氛，情理兼達地呈現諸如城鄉貧富差距、鄉村兒童教育資源匱乏等現象，嚴肅深沉的議題裹於赤子童情之中，更顯出題旨張力與說服力，這種表現手法與伊朗導演阿巴斯的《何處是我朋友的家》相仿。張藝謀富批判傳統性別意識的

舊作如《紅高粱》、《菊豆》、《大紅燈籠高高掛》等，曾被某些論者批評為販賣女性情慾與中國情調，那麼在《一個都不能少》裡，導演所流露出對劇中人的同情及對現世的批判，應不會再引起類似的質疑，可是令人不解的是，本片參加坎城影展之際，卻又傳出遭影展單位評為「為政策宣傳」的消息，使張藝謀最後決定退出影展。

PROFILE 導演檔案

張藝謀（1950- ）

作品有：《紅高粱》（1988）
　　　　《老井》（1989）
　　　　《菊豆》（1990）
　　　　《大紅燈籠高高掛》（1991）
　　　　《秋菊打官司》（1992）
　　　　《活著》（1993）
　　　　《搖啊搖，搖到外婆橋》（1994）
　　　　《有話好好說》（1996）
　　　　《一個都不能少》（1999）
　　　　《我的父親母親》（1999）等。

陳凱歌

陳凱歌與張藝謀同為國際知名的中國第五代導演。其作品如詩畫般框架出一幅幅大時代下土地與人民的相貌。他在《霸王別姬》之前的作品，就和張藝謀《秋菊打官司》之前的作品一樣，側重以人物、劇情呈現時代面貌，片中人物於焉符號化，角色經營亦較為平面化。自《霸王別姬》開始，陳凱歌的作品趨向人物心理的深層雕琢。

1 黃土地

《黃土地》為陳凱歌的奠基之作。本片故事背景設定在一九三九年陝北高原的一個小村莊，八路軍的共產黨員顧青，自延安北上尋找陝北的傳統民謠，想藉著宣傳歌謠裡對農家與女人的描寫，讓人民了解貧窮農家及女人受壓迫的遭遇。顧青寄宿在一個貧苦的農家，家中的父親每日忙著犁田，小兒子憨憨終日不語，而待嫁的二女兒翠巧則暗自迷戀上了顧青。顧青每天除了蒐集民歌之外，還教憨憨唱共產黨歌，並協助他父親犁田，閒暇時間，他則常與翠巧聊天，自言談與數日的農家生活中體會出不少新感覺，而翠巧也漸漸對共產黨有所了解，一心嚮往女性地位較自主的公家生活。顧青回到延安後，翠巧在毫無選擇的餘地下被父親嫁出，可是沒過多久，她便為了想南下加入共產黨而逃婚，卻不幸在過河時遭湍急的河水溺斃。顧青再次回到她家時已是人去樓空，只見旱熱黃土高原上正在舉行祈雨儀式的群眾，影片最後一個鏡頭，停留在乾旱的高原黃土上。

《黃土地》是一部深具諷刺意味的作品，顧青代表的是想成為人民喉舌的新社會勢力，然

而尋找民歌卻終究無法解決貧人與女人當下受壓迫的困境，翠巧在送顧青回去一戲時便曾唱道：「太陽那個雲裡頭，嘴裡不說心裡愁……山歌也救不了我，翠巧我……女兒喲……」這種具有改造社會熱誠，卻終究又復歸無力與無奈的劇情安排，後來在《孩子王》再次出現。

本片由張藝謀掌鏡，每個鏡頭均如詩畫般唯美，他數年之後執導的《紅高粱》裡，有不少畫面處理（如迎婚戲）與本片流有相似的韻味。在剪接上，片首顧青隻身行於高原上的形影，使用數個溶接畫面交疊，營造出極為空寂之感與不斷流轉的空間感。片中延安的歡樂群舞畫面與後來農莊的哀愁祈雨儀式成為耐人尋味的對比，此外，在趙季平的作曲下，全片環繞在陝北山歌之中，同樣的手法也在張藝謀的《紅高粱》裡出現。

2 孩子王

在以文化大革命為時空背景的《孩子王》裡，一名入隊七年的知青突然奉命到偏遠山區的簡陋學校裡擔任初三老師。對教職毫無概念的他在受到學生王福的糾正後，教學逐漸上軌道，並嘗試以嶄新的方式來上課。然而或許是因為上級不認可他的教學方法，才不過一些時日，他

便遭學校遣散。

《孩子王》改編自鍾阿城的同名小說，片中沒有明顯的高低起伏，但樸實的人物與情節經營，以及如水墨畫般唯美的取景，沉靜地呈現出時代氣壓下人民受命運擺布的面容。寫在黑板上的「上學」與「尿」的粉筆字樣均有濃厚反諷意味，全片以深鬱色系為主，有大量固定長鏡頭的運用，片尾知青離開學校後「燒壩」的一段無語長戲，是全片氣氛最沉重，影像、剪接最精彩，也最富象徵意涵之處，頗似日本導演黑澤明在《亂》一片的結尾安排。知青走入山間，看著一名鄉童對著枯木撒尿，緊接著是十數個枯木的特寫，這些枯木狀似人形，在幽藍昏光下如屍立於戰場上的亡軍。最後，在攝入近一分鐘的山林起火畫面後，又接入教室空景，以及知青於黑板上留下的最後一個字「尿」。最後這五分鐘左右緊湊而富深意的影像連接，僅收錄尿聲與火噬山林的燒木聲，宛如葬禮儀式般地低徊人心。絕美的山林無語，就像純樸的孩子不識字一般，無奈地承載著時代給他們的命運。

兩岸三地（台灣、中國大陸、香港）

陳凱歌

★

325

3 霸王別姬

與珍‧康萍的《鋼琴師與她的情人》同獲坎城金棕櫚獎的《霸王別姬》，與陳凱歌的過去作品判若二人之作，是陳凱歌轉型後的首部電影。片中敘述一九二四年北洋政府時期，外貌陰柔的男孩程蝶衣，遭其母送進京劇科班，一生自此步入不歸路。綽號「小豆子」的他在戲班裡與師哥「小石頭」段小樓感情融洽，日後以「霸王別姬」一戲成為京城紅星。

「人戲不分，雌雄同在」的程蝶衣（張國榮飾）始終迷戀著段小樓（張豐毅飾），但段僅將他視為親兄弟，在與紅滿樓名妓菊仙（鞏俐飾）定親後，「假霸王」、菊仙與「真虞姬」之間陷入難解的情網中。但在段小樓遭日軍逮捕後，程蝶衣挺身為日軍演出「牡丹亭」，讓段得以被釋放，孰料不但段小樓無法原諒程「媚敵」之舉，國民政府更在日軍投降後以「漢奸」之名將他囚禁。日後雖遭特赦，但在緊接而來的文化大革命中，段、程與菊仙，在程蝶衣加入紅衛兵的養子小四密告下，成為被批鬥的對象，在批鬥大會上，段、程為了脫罪互相揭發罪狀，而菊仙也在之後自縊而亡。十一年後，四人幫下台，程與段兩人在相

隔二十二年後於體育館內再次同台排練「霸王別姬」，而程蝶衣在排練之中抽出霸王身上的寶劍自我了斷，全片以此「姬別霸王」的悲劇作結。

《霸王別姬》改編自李碧華的同名小說，片中大量使用手搖攝影機，使得角色的主體性透現，不似陳凱歌過去作品裡框架於固定長鏡頭、裹於時代氛圍中的符碼化角色設計。也因此，本片除了有跨越五十年的中國近代史側寫外，角色人物內心世界的描寫亦為全片旨趣所在，使個人情感與歷史宿命同流一脈，如張藝謀的《活著》一般，達到微觀與鉅觀的均衡。《霸王別姬》裡數度提及「人得自個兒成全自個兒」的對白，而貫徹這種思維的正是程蝶衣，不管時代局勢如何演變，這位「不瘋魔不成活」、戲裡戲外不分的角色，以死亡的悲劇方式完達不可企及的理想。張國榮、張豐毅於片中的演出至為精湛，飾演袁四爺一角的葛優也有出色的演出。

4 風月

繼風格轉型的《霸王別姬》之後，陳凱歌在《風月》又嘗試了新的影像形式。一九一一年，秀儀（何賽飛飾）嫁給龐家大公子正達，她的弟弟忠良（張國榮飾）也隨之「入宮」。在

不堪為姊姊及姊夫長期燒煙並受到他們近似性變態與亂倫的對待之後，忠良在姊夫的鴉片裡下毒後逃離龐家。成年之後，面貌俊美的忠良被名喚「大大」的上海幫派老爺網羅為麾下，利用美男計引誘上流階層的有夫之婦，藉以騙情詐財。

不久，他回到龐家，爾時龐家大老爺去世，加上正達因毒癱瘓，使得如意（鞏俐飾）得以接掌龐家。忠良遂與如意、秀儀，以及深戀如意的僕人端午（林建華飾）陷入四角關係中。之後，忠良協助如意與端午到了北京安身，自己則重回上海為「大大」出任務，但由於對如意付出了感情，使他難以再像從前一樣冷血地欺騙女人。在「大大」的計謀下，如意被接至上海，目睹忠良「做掉」沈太太並害之羞忿自殺，使如意隨端午重回龐家，並決定與景少爺（吳大維飾）成親。追回龐家的忠良在向如意吐露愛意被拒絕後，再次於如意的鴉片裡下毒，讓她如正達一般麻木癱瘓，形同死人。影片最後，逃出龐家的忠良在碼頭遭人亂槍射死，而血屬龐家遠支的端午成為龐家新的掌門人。

《風月》沒有《霸王別姬》裡那種將人物命運鑲嵌於重大歷史事件的安排，對角色內心世界的著墨較過去作品來得細微得多，但片中角色與其所處環境間的宿命牽連依然存在。在扭曲的童年經驗與惡劣的生存環境下，深愛姊姊的忠良成為一個無法再愛的人，在遇到如意之後，

5 荊軻刺秦王

耗資數十億台幣的《荊軻刺秦王》，是陳凱歌雄心勃勃的史詩巨構。全片分為五個篇章，第一章是「秦王」，敘述秦王嬴政（李雪健飾）一心君臨天下，他欲以滅六國來消弭國與國之間五百餘年來的戰事，讓百姓不再活在水深火熱之中。他的妻子趙姬（鞏俐飾）乃是趙國人，為了使夫君能有對燕國興兵的理由，用苦肉計隨人質燕太子丹回燕國，以誘使燕丹派刺客暗殺

「學仙的人也動了凡心」，忠良再次擁有愛的能力，卻成為「大大」眼中的「廢人」而死於非命。同樣受情慾糾纏而無法擺脫宿命的如意與端午，一個是從天真的姑娘變為滄桑的「女人」，最後還落得活死人的下場；另一個是原想一心一意侍奉如意、不想成為「男人」的僕人，最後在得不到情愛之下性格扭曲，竟成了他過去所鄙棄的麗家掌門「男人」。

《風月》的攝影指導為杜可風，大量廣角、搖晃、失焦與曝光過度的畫面，加上節奏極快的剪接，打破陳凱歌過去作品裡由明確框架溢發出的空間感，讓人物成為視覺上的焦點，如此影像形式與片中對人物繁雜思緒、流轉不息的情慾之刻畫互為表裡。

嬴政，進一步讓嬴政對燕國動武。

第二章題為「刺客」，描寫全片另一重要男性角色——燕人荊軻（張豐毅飾）。荊軻原是殺人不眨眼的殺手，在一次滅門任務中親見一盲眼女孩自戕，自此放下屠刀，淪落在市街爲人補草鞋。他後來又爲了要救一個小孩，遭人推陷而殺人，在獄室臨刑之際，目睹他救人義舉的趙姬及時趕到，挽救了他的性命。燕丹賞識荊軻的氣概，命趙姬勸他擔起刺殺嬴政一職。

第三章是「孩子們」，敘述長信侯與母后於後宮私通生下了二子，長信侯欲扶己子爲王，意圖聯合被罷黜的相國呂不韋（陳凱歌飾）共同謀反遭拒，遂率門客殺入王城，不料嬴政早已佈陣以待，處死了敗事的門客與長信侯，以及他與母后私生的兩個兒子。長信侯在就刑前大暴嬴政乃是呂不韋之子的內幕，使嬴政一時對自己的身世疑惑，他雖因而追任呂爲其父的事實，爲了不讓世人得知此眞相，呂不韋毅然自縊而亡。

第四章名爲「趙夫人」，秦王大軍親征趙國，趙人誓死守城，並讓婦孺跳城殉國以自斷命脈，攻下邯鄲的嬴政深怕夜長夢多，活埋了殘存的幼童。認祖歸宗的趙姬經歷亡國之痛後，深以爲嬴政已非昔日君王，荊軻也爲了避免燕國的孩子遭殃，終於決定以正使身分赴秦。另一方面，滅趙後的嬴政將勝利的消息告知臨終的母后，然而亦出身自趙國的她生前留給他的最後一

句話是：「天殺的」。在最後的第五章「秦王與刺客」裡，荊軻刺殺失敗，嬴政後來果真成了天下王，建造了長城，成為中國歷史上第一位皇帝——秦始皇。

曾有論者認為陳凱歌的作品風格酷似日本巨擘黑澤明，而《荊軻刺秦王》的格局氣勢確實不亞於《影武者》與《亂》，不過若探究片中的情節鋪陳，不難發現兩人殊異之處。《荊軻刺秦王》雖搬演自為人熟知的歷史故事，常出現在他片中的命運與人之牽繫猶然清晰可見。嬴政在片中不是歷史課本裡那威嚴無情的暴君，他有情有夢，有矛盾也有痛苦，他殺了母親的兒子和情人，滅了母親和妻子的祖國，最後忠於自己的理想一統天下，卻失去了所有親人。趙姬的獻計更是一大諷刺，從幫助秦王到刺殺秦王，她的立場大變，但最後的結果卻是一樣的。

陳凱歌的作品向來情節張力十足，劇中人立場、心境的描寫甚有可觀性，而本片的多場戰事，以及服裝、化妝、美術設計也都令人嘆為觀止，可惜的是，陳凱歌一路走來雖於敘事上愈發精鍊，卻旁落了影像方面的雕琢，和他早期以影像語言、節奏見長的作品相較，不免有顧此失彼之憾。

PROFILE 導演檔案

陳凱歌（1952- ）

作品有：《黃土地》（1984）
《大閱兵》（1986）
《孩子王》（1988）
《邊走邊唱》（1991）
《霸王別姬》（1993）
《風月》（1996）
《荆軻刺秦王》（1998）等。

羅卓瑤

出生於香港、近年移民至澳洲的女導演羅卓瑤，以獨特的美學風格，成就出數部兼顧現實社會與形式風格的作品。移民至異鄉的華人，或九七前心靈飄泊的港人等，常是她作品所關懷的對象，而華人模糊的土地、國族、文化認同則是她作品中常見的主題。

1 愛在他鄉的季節

《愛在他鄉的季節》描述一對追尋美國夢的中國夫妻，在美國所發生的悽慘故事。先行渡美的妻子（張曼玉飾），在異地生活困苦，期盼能與丈夫（梁家輝飾）早日重逢，卻不幸因在街頭遭人強暴而心神渙離。丈夫遠渡重洋尋找她的足跡，經由數人的協尋終於覓得她的住處，在妻子的房裡，兩人重溫了往日舊情，可是隔日早晨，妻子卻突然視丈夫為陌客，並於戶外將他殺死。

《愛在他鄉的季節》藉著一名孤身異地的女性，深刻地省視海外華人的生活處境，數名出現在美國的華人角色（如丈夫遇到的那名年輕女孩）均給人一種荒涼無根的飄泊之感。男女主角的精湛演出使觀者能深入理解角色心境，特別是片尾妻子將丈夫弒殺的情節，配上了歌曲「思想曲」後更加令人感傷。

2 秋月

《秋月》敘述一名即將移民的小女孩，與一名日本男子於香港交往的過程。兩人雖語言不通，卻能相處融洽，女孩最後隨著家人移民，日本男子在香港巧遇過去情人的姊姊，燕好一夜後亦不再見面。

《秋月》沒有高潮起伏的情節，全片圍繞著低迷的荒蕪氣息，導演藉著這段飄蕩的友情，呈現九七前移民風潮下的港人心理，其中女孩與祖母間的感情描述是本片最感人的一部分。本片也描繪出年輕人追求情慾卻乏情感的價值觀，這點由日本男孩身上體現，這兩個面向交融出一幅滄涼的九七前香港圖象。本片在影像上的表現甚為突出，開場時數個大樓玻璃窗的畫面，構圖井然有致，在藍色調下顯得沉鬱冷酷，與片中失去經緯的人情及土地認同描寫同成一氣。

日本男子與一女子做愛的場景，兩人只是藉著性交滿足獸慾，沒有情感上交流，原本於做愛後約定隔日於天橋咖啡座見面的兩人，不約而同地失信未至，羅卓瑤以拍攝兩張無人坐的空椅來交代劇情，極富張力與巧思。

3

誘僧

劇情時空回到唐朝的《誘僧》裡，太子麾下的將軍石彥生（吳興國飾），因未響應李世民發動的玄武門政變，在太宗即位後遭到通緝，欲與他相守一生的公主紅萼（陳沖飾），亦在他與官兵的一場廝殺中慘遭斷首。痛心之餘，石彥生決心退隱深山，在一名老禪師的門下習禪修心，未料太宗又派了一名與紅萼神似的女子前來以美人計暗殺他，所幸在禪師的解危下逃過一劫。

《誘僧》情節吸引人，一反過去古裝片側重皇室或俠客的敘事方向，也為傳統中認定的歷史事實加上側筆。《誘僧》在服裝與化妝兩方面作了大膽的風格化嘗試1，如紅萼與女殺手，兩人貌同而妝異，前者朝紅而後者幽綠，象徵兩人的個性及回應情節的氛圍，而老禪師們膨大散亂的白髮亦讓人印象深刻。數個情慾與武打場面也是《誘僧》影像的重點，片尾石彥生與女殺手做愛、與另一將軍（張豐毅飾）決戰的兩場戲為全片的高潮。

4 浮生

《浮生》為羅卓瑤離開香港後的第一部作品。一個香港家庭欲移民至澳洲，由二女兒先行前去，再由她接濟家中二老。二女兒深受西方思想影響，強迫弟弟只能以英語和她交談，西化的作風惹來父母數典忘祖之斥。雙親希望她以中國傳統儀式向祖先認錯，幾經衝突之後，這對老人家最後還是與二女分屋居住。另一方面，住在德國、嫁給德國丈夫並產下一女的大姊，則苦於自己模糊不清的國家認同。

在經歷了《秋月》、《誘僧》兩部影像風格強烈的作品後，《浮生》在情節的敘事手法與影像上均顯得通俗許多。與《愛在他鄉的季節》一樣，《浮生》同樣觸及華人移民的主題，但《愛在他鄉的季節》經營的是一份異鄉悲調，《浮生》則深入兩代華人西化程度差異的問題，著重的不再是華人在陌生異地的愁情，而將主題擴展到中國傳統文化與西洋文化的衝擊、國族認同等文化議題，對移民海外的港人之文化處境有深刻的描繪。

註釋

1 設計者為葉錦添，他參與設計的作品還有《胭脂扣》與《阿嬰》等片。見盧慧文採訪、蔣維瀚撰文，《影響》雜誌第四十五期，一九九四年一月。

PROFILE 導演檔案

羅卓瑤

作品有：《愛在他鄉的季節》（1990）
　　　　《秋月》（1991）
　　　　《誘僧》（1992）
　　　　《浮生》（1997）等。

關錦鵬

在當代華人男性電影導演裡，刻畫女性情感、情慾面貌最深刻的當屬香港的關錦鵬。不同於張藝謀從批判角度下符號化的女性角色刻畫，關錦鵬所觀照的是女人流露在生活、感情上的複雜思維與種種纖細的情愫。從他內斂壓抑的作品裡躍然而出的憂悒、感傷與帶著希望的活力，使觀者能感受到一股內蘊的惑力與雋永的情懷。自《愈快樂，愈墮落》開始，導演風格日趨轉變。

1

阮玲玉

《胭脂扣》與《三個女人的故事》是關錦鵬在《阮玲玉》之前的作品。前者營造出細膩的憂情,在電影風格、技術上是個人奠基之作;後者對女人生活情境的如實描繪,則累積了關錦鵬拿捏女性心理的火候。《阮玲玉》不但重現、圓熟了《胭脂扣》的精緻瑰麗影像與《三個女人的故事》的深刻人物素描,更進一步地後設反省傳記電影與史實之間的關係。

本片描寫中國名演員阮玲玉(張曼玉飾)在情感、事業上的種種際遇,其間以黑白畫面穿插的導演、演員及阮玲玉友朋訪談,後設點出本片並沒有為阮玲玉蓋棺論定的意思,因此這部片子可視為導演反省傳記片創作分寸的電影。在此知性的議題與感性的電影內容交相穿插下,使《阮玲玉》提供了多重解讀層次,儘管有論者指出此片的些許瑕疵1,關錦鵬在後設知性探討與情節敘事之間仍調節得不失一偏,訪談的穿插並沒有嚴重阻礙觀眾進入劇情的深度。此外,本片在創作過程中下了許多資料收集及訪問的工夫,為華人電影所少見,片中的感情描寫、場景設計、史實考證均極為細膩,這些紮實元素所組裝成的《阮玲玉》,足以在華人電影

史裡留下一席之地。

2 ▶ 紅玫瑰白玫瑰

文學與電影終究是兩種不同的創作媒介，將文字顯影在膠卷上自非易事，再加上張愛玲筆鋒風格固有的難譯性，若要如實將她的味道帶進大銀幕，對導演而言是極大的挑戰。或許關錦鵬沒能百分之百地成為張愛玲的影像代言人2，但若以電影論電影，《紅玫瑰白玫瑰》可算是導演的極致之作。張愛玲的小說從主人翁振保為中心，以男人的雙重情慾原型，體現了他生活中兩個女人的生命面貌，而關錦鵬的電影則以紅白玫瑰為描寫重心，振保反而有「花瓶」的味道，因此在創作基點上，張與關的觀照焦點已有不同。

本片敘述振保在娶了個性保守傳統的妻子（葉玉卿飾）之後，在外復與嬌豔的已婚女子（陳沖飾）有情，最終的結局以蒼涼的悲劇作結。本片的情節與對白都盡可能地忠於原著，兩名女演員的精彩演出以及小蟲的配樂，加上關錦鵬熟稔的氣氛營建，使本片易達人心。華麗的美術設計、嚴謹的剪接與杜可風的浮光掠影，均是本片成功的背後不可缺的要件。

3

愈快樂，愈墮落

《愈快樂，愈墮落》描述一名男人，在喪妻之後逐漸顯現隱藏許久的同志性傾向。這部片子不似導演過去的作品那般受到評論和市場的肯定，但卻是關錦鵬風格突變後的新作。本片沒有過去作品裡汲汲於沉穩內斂氣氛的用心。導演創作態度的轉變反映在電影裡的是風格的解放，片中不再唯美的搖晃鏡頭、近似三級片水準的粗糙床戲，以及瀰漫於全劇的通俗、懸疑氣息，均為前所未見。導演解構了直線敘事路徑，以拼貼的新舊事件企圖喚出《色情酒店》式的懸疑感，然而這些手法卻與主題脫軌，只餘形式空殼。至於片名所云的「快樂」與「墮落」究竟為何，也未見導演清楚闡明。

註釋

1 見王小棣撰文，《影響》雜誌第二十三期，一九九一年十二月。

2 見聞天祥著，《絞肉機與攝影機：華語電影一九九○—一九九六》，台北：知書堂，一九九六年十二月。

PROFILE 導演檔案

關錦鵬

作品有：《地下情》（1986）
《胭脂扣》（1987）
《三個女人的故事》
《阮玲玉》（1991）
《紅玫瑰白玫瑰》（1994）
《愈快樂，愈墮落》（1998）等。

王家衛

王家衛的作品在華人電影裡是個異數，他的拍片過程即興，不願受到定本牽絆，作品則以描繪人物內心感情世界深刻動人著稱。王家衛認為作者並不一定能完全了解自己的作品，因此，真切的感覺遠比意義的詮釋容易深達王家衛的作品。

阿飛正傳

繼《旺角卡門》（台譯為《熱血男兒》）之後，王家衛的第二號作品《阿飛正傳》更趨精緻，有論者將本片標為八○年代最重要的港片。片中敘述一名與繼母感情失調的男子（張國榮飾），先後交了兩個女朋友（張曼玉、劉嘉玲飾）之後又棄她們而去，他最後遠赴菲律賓欲尋繼母，卻遭到她的回拒，因而在異地流浪，最後於火車上死亡。

故事的另外兩條線交代的是飾演警察的劉德華與張曼玉之間，以及劉嘉玲與張學友之間的情愫，全片情節緊湊而富張力，片中的角色性格、劇情氛圍和華麗頹唐的影像風格，均為導演往後作品的原型，只是杜可風在此片的運鏡顯得冷靜拘謹許多，與之後作品裡的大量搖晃運鏡手法不同。王家衛擅用燈光來塑造情境的特點，也在本片展露無疑。在香港的部分，色調華麗而顛倒，與服裝造型同成一氣，除了張國榮的房間、其繼母家裡的昏黃、瑰麗色系之外，夜街的氣氛營造也十分成功，如劉德華每夜守候的電話亭裡那慘白的光線。在菲律賓的部分，則和在香港所用的色調截然不同，王家衛竭力塑造異鄉的感覺，光線顯得貧瘠、死灰，如那列駛在

霧綠色山林裡、載著飄浪心靈的火車。

2 重慶森林

《重慶森林》是王家衛的拼貼美學大作，本片是他在拍攝首部自製的電影《東邪西毒》時，為了轉換創作心境的作品，他由此片開始，創作觀走向即興1。片中描繪沒有結局的幾段感情，如警探與女殺手（金城武、林青霞飾）、失戀警察與女店員（梁朝偉、王菲飾）等，都挾著濃厚的孤獨氣息。

繼《阿飛正傳》裡多次著墨的時鐘後，本片也再次碰觸時間議題，如嗜吃鳳梨罐頭的金城武，在「保存期限」上大作文章，除了明指愛情之外，也讓人產生九七的聯想，不過王家衛本人大概不會同意這種解讀，「孤獨也可以是很快樂的」才是他在此片所欲表明的2。

3 春光乍洩

繼《墮落天使》之後，王家衛結合過去作品卍的所有元素與共脈的氛圍，加上更加純熟的技術，成就了另一部佳作——《春光乍洩》。本片描述一對同志戀人（梁朝偉、張國榮飾）在阿根廷首都布宜諾賽利斯經驗的感情際遇，兩人最後決定分離，張國榮朝自毀之路墮去，而梁朝偉最後到了台北，開始新的生活。

《春光乍洩》為王家衛拿下坎城最佳導演獎，影片一開始就重現了導演過去作品裡的低迷氣壓，個性迥異的兩人在片中數次情感震盪的場面，王家衛有深刻動人的描繪。不似《重慶森林》的解構風格，本片重回《阿飛正傳》的主軸敘事，該片中的情節張力、對時間的凝視，都在此片再現，難怪有論者大力批評此片了無新意3。然而《春光乍洩》卻不是一味重複舊作的電影，《阿飛正傳》的劇情由香港延伸至菲律賓，角色遭遇每下愈況，飄泊無依的下場是死亡；《春光乍洩》則從位在南半球，與香港緯度相仿的阿根廷開始，情節由晦暗之處分岔為兩端，一端（張國榮）走向焚墮，與《阿飛正傳》類同，但另一端（梁朝偉）卻泅回台北，重新

找回生命的歸屬點，與《阿飛正傳》大不相同，再者，全片數次點示「重新開始」的樂觀信念，亦為瀰漫愁鬱氣息的《阿飛正傳》所無。

杜可風的鏡頭攝入了飽滿的情感，細膩的剪接讓本片一氣呵成。擅長經營異國情調的王家衛將布宜諾賽利斯拍得極富魅力，與亦將脫離英國轄管的香港（片中的香港在畫面裡是上下顛倒錯置的城市）形成強烈對比。奏著探戈舞曲、慾望四逸的酒吧與冷酷的大街再次於本片入鏡，處理手法更加圓熟，最撼動人心的要算是自空中俯拍大瀑布的畫面，洩出內蘊於全片的澎湃生命力。同樣充滿活力的還有眾人於巷裡踢足球、台北的夜市與捷運等場景。

註釋

1 見吳佳玲整理，易智言訪王家衛，《影響》雜誌第八十六期，一九九七年七月。

2 同前註。

3 見周旭微撰文，《影響》雜誌第八十六期。

PROFILE 導演檔案

王家衛（1958-　）

作品有：《旺角卡門》
《阿飛正傳》（1989）
《東邪西毒》（1994）
《重慶森林》（1994）
《墮落天使》（1995）
《春光乍洩》（1997）
《花樣年華》（2000）
《2046》等。

附　錄

附錄一

觀影管道

本附錄所提供的觀影管道僅限於台北市，包括八家錄影帶店、四家MTV店，以及台灣大學總圖書館視聽資料區、國家電影資料館等十四個場址。此外，筆者另提供「三映」與「版權帶」兩個管道給欲購買錄影帶的讀者，需加以說明的是，本附錄所提供的資料有一定的時效性，資料收集的時間為民國八十八年六月底至七月初。或許這些場址不足以盡窺台灣觀影途徑，但仍希望能對讀者有所幫助，更希望能有拋磚引玉之效。

百視達

百視達為連鎖經營的大型錄影帶出租店，全省至今共有六十餘家，其中大台北地區有二十餘家，號稱進片速度第一。以類型片（如喜劇片、恐怖片等）為分類標準。

民生店：位於民生東路與三民路圓環旁。較特別的收藏有布萊恩・狄帕瑪的《凶線》等。

大安店：位於復興南路上，大安高工旁。租有費里尼的《八又二分之一》。

天母店：位於天母東路與中山北路口。在筆者走訪的八家錄影帶店中，本店希區考克片藏較完整。肯・羅素的《野蠻救世主》可在此尋得。

金獅影音超特店

金獅與百視達同樣為大型連鎖店，會員須付年費，以類型片為分類標準。影片藏量不下於百視達，且常會有意外發現，店內並售有不少版權帶。

民生店：位於民生東路與三民路圓環，百視達民生店旁，除了有數部黑澤明的舊作之外，亦收有昆汀・塔倫提諾的《霸道橫行》、伍迪・艾倫的《仲夏夜性譚》、拉斯・馮・提爾的《醫院風雲》影集、大島渚的《青春殘酷物語》、史柯西斯的《紐約，紐約》等。

大安店：位於復興南路捷運木柵線大安站旁。除了出售不少版權帶之外，王家衛的《春光乍洩》以及昆汀·塔倫提諾的《黑色終結令》均可以超低價購得。

天母店：位於天母東路，鄰近百視達天母店。有不少黑澤明的作品，亦租有《仲夏夜性譚》與《醫院風雲》，並收藏有克羅能堡的《裸體午餐》。

視聽讀賣

視聽讀賣如同唱片行與錄影帶出租店的綜合。規模同一般錄影帶店，藏量不如百視達及金獅，目前台北市內共有三家，以類型片為分類標準。

天母店：靠近百視達天母店，較特別的收藏為奧立佛·史東的《前進高棉》。

台大店：位於羅斯福路與新生南路口，台大校門對面。

U2電影館（含LD與錄影帶）

U2為連鎖經營的MTV店，台北市內目前有四家分店，其中三家位於西門町。影片主要以類型片作分類，亦有按明星作分類。影碟架上標有片名，且有電腦檢索系統，使觀眾便於尋

片。

忠孝店（八樓）：位於統領百貨八樓，特別的收藏包括庫柏力克的《鬼店》、波蘭斯基的《唐人街》、阿巴斯的《何處是我朋友的家》（錄影帶）、羅卓瑤的《浮生》（錄影帶）、庫斯杜力卡的《地下社會》（錄影帶）、蔡明亮的《河流》（錄影帶）及溫德斯的《里斯本的故事》（錄影帶）。

漢口店（五、六樓）：位於漢口街口。特別的收藏有庫柏力克的《奇愛博士》與庫斯杜力卡的《地下社會》（錄影帶）等。

巴賽隆納ＭＴＶ（二樓）

位於南京東路與中山北路口，以類型片及明星作分類，雖備有目錄，但尋片仍嫌耗時。經典名片區有數部希區考克及庫柏力克的作品。

紅凱悅ＭＴＶ（六樓）

位於羅斯福路與新生南路口，視聽讀賣台大店旁。以類型片作分類，每個類別均有目錄可

查，尋片方便。特殊片藏包括庫柏力克的《鬼店》、伍迪・艾倫的《傻瓜大鬧科學城》，以及大島渚的《青春殘酷物語》。

國家電影資料館

位於青島東路七號四樓。欲至資料館觀片須先辦理入會手續。會員分半年期與一年期，每日限看三部影片。館內有目錄備索，尋片容易，館藏雖未臻完整，仍有極多外面難得一見的影片。如波蘭斯基的《天師捉妖》、肯・羅素的《替換狀態》、《馬勒傳》及《烈燄狂情》、格林那威的《一加二的故事》、大衛・林區的《象人》與《橡皮頭》、柯恩兄弟的《血迷宮》、賈木許的《神祕列車》、勞勃・阿特曼的《納許維爾》、布紐爾的《自由的幻影》，以及陳凱歌的《黃土地》與《大閱兵》等。

台灣大學總圖書館視聽資料區（四樓）

學生可換證進入，片藏雖極少，卻有數部難得的佳片，包括肯・羅素的《男朋友》、黑澤明的《亂》、張藝謀的《老井》、陳凱歌的《孩子王》，以及侯孝賢的數部作品。

三映錄影帶

　　三映錄影帶以導演作分類，翻拷不少古今名導名作販售，其中許多影片是它處無法尋得的。三映錄影帶的販售點包括台大附近的唐山書店與光華商場，重慶南路與漢口街口的騎樓亦有一販售點。三映出品繁多，各販售點無法將其影帶全數上架，讀者可向各販售點查尋三映目錄，並可向其預約訂購。

版權帶

　　版權帶販售點繁多且流動性大，故無法提供給讀者確切的購買場址，實際在市面上販售的版權帶應當比表上所標明者來得多。金獅影音超特店、視聽獨賣與唱片行都可購得版權帶，筆者以為金獅的收藏最豐。此外，百視達亦不時會販售二手錄影帶。

觀影管道表

國別	導演	影片名稱	百視達 民生	百視達 大安	百視達 天母	金穗影音錄影帶 民生	金穗影音錄影帶 大安	金穗影音錄影帶 天母	視聽圖書 天母 台大	MTV電影館 忠孝 漢口	巴賽隆納 MTV	紅館 MTV	國家電影資料館	台大圖書館視聽資料組	三区錄影帶版權帶
美	勞勃‧阿特曼	《納許維爾》	★			★	★			★	★	★	★		
		《超級大玩家》	★			★	★			★	★	★	★		
		《銀色‧性‧男女》	★				★			★		★	★		★
		《雲裳風暴》	★			★		★							
	柯波拉	《現代啟示錄》				★	★			★		★			
		《殺手》					★	★							★
	史丹利‧庫柏力克	《萬夫莫敵》	★			★				★			★		
		《一樹梨花壓海棠》	★	★		★			★			★			
		《奇愛博士》	★			★				★	★	★	★		★
英		《二〇〇一年太空漫遊》	★			★	★				★	★	★		★
		《發條橘子》	★	★					★	★		★	★		★
		《亂世兒女》	★	★					★	★	★	★	★		
		《鬼店》	★		★										★
		《金甲部隊》	★		★										★

觀影管道表

國別	導演	影片名稱	管道													
			百視達 民生	百視達 大友	百視達 天母	金馬影帶／金馬國際 民生	金馬影帶／金馬國際 大友	金馬影帶／金馬國際 天母	視聽圖書館 台大	U2電影館 忠孝/漢口	巴賽隆納 MTV	紅殿院 MTV	國家電影資料館	台大圖書館 視聽資料館	三映 錄影帶	欣權帶
美	羅曼‧波蘭斯基	《水中刀》			★								★			
		《反撥》			★								★			
		《天師捉妖》			★								★			
		《失嬰記》		★	★								★			
		《怪房客》		★	★								★			
		《唐人街》		★							★		★			
		《驚狂記》				★		★		★	★		★			
		《死亡‧處女》	★			★				★	★		★			★
	伍迪‧艾倫	《傻瓜大鬧科學城》					★					★	★			
		《性愛寶典》											★			
		《安妮‧霍爾》										★	★		★	
		《曼哈頓》											★		★	
		《開羅紫玫瑰》											★			

觀影管道表

國別	導演	影片名稱	百視達 民生	百視達 大安	百視達 天母	金穗音響唱片 民生	金穗音響唱片 大安	金穗音響唱片 天母	視聽賞 天母	視聽賞 台大	巡電影館 忠孝	巡電影館 漢口	巴費隆納 MTV	紅凱悅 MTV	國家電影資料館	台大圖書館視聽資料區	三映 觀影帶	版權帶
美	伍迪‧艾倫 編導	《仲夏夜性譚》	★			★												
		《漢娜姊妹》	★	★	★		★	★										
		《那個時代》		★														
		《情獄九月天》	★	★		★	★	★										
		《另一個女人》	★	★		★	★	★	★			★	★	★	★			
		《愛與罪》（罪與罰）	★	★	★	★	★	★		★		★			★			★
		《艾莉絲》		★	★		★	★	★		★							
		《賢伉儷》	★			★									★			
		《百老匯上空子彈》	★	★	★	★	★	★	★	★	★	★						★
		《非強力春藥》		★	★			★										
		《大家都說我愛你》	★	★		★	★	★	★	★	★	★	★				★	★
美	法蘭西斯‧柯波拉	《教父》	★	★		★	★	★	★	★	★	★	★	★			★	★
		《教父第二集》	★	★		★	★	★	★	★	★	★	★	★	★		★	★
		《現代啟示錄》	★	★	★	★		★							★			

觀影管道表

國別	導演	影片名稱	民生社區 百視達	大安天母 金石堂影音館	民生大安天母 視聽覽	天母台大 U2電影館	西門 U2電影館	巴賽隆納 MTV	紅磡 MTV	國家電影 資料館	台大圖書館 視聽資料區	三民 錄影帶	版權帶
美	法蘭西斯·福特·柯波拉	《棉花俱樂部》	★	★	★			★	★				
		《小教父》	★	★	★			★	★	★			
		《佩姬蘇要出嫁》					★	★	★				
		《石花園》			★			★	★				
		《教父第三集》	★	★	★	★		★	★	★			★
		《吸血鬼》		★				★	★	★			★
	布萊恩·狄帕瑪	《憤怒》	★	★	★			★	★	★			
		《凶線》	★	★		★		★	★				★
		《替身》	★	★	★			★	★	★			★
		《疤面煞星》	★	★	★	★	★	★	★	★	★		★
		《鐵面無私》		★	★			★	★	★	★		★
		《走夜路的男人》				★	★	★	★	★	★		★
		《不可能的任務》	★	★	★			★	★	★			★
		《蛇眼》	★	★	★			★	★				★

觀影管道表

國別	導演	影片名稱	古視達 民生	古視達 大安	金石堂音樂視聽店	視聽讀賣	U2電影館 忠孝	U2電影館 漢口	巴黎絲絨 MTV	紅凱悅 MTV	國家電影資料館	台大圖書館視聽資料區	三映 錄影帶	版權帶
美	馬丁·史柯西斯	《計程車司機》	★	★	★		★	★	★					★
		《蠻牛》	★	★	★	★	★	★	★					★
		《紐約，紐約》	★	★	★		★	★						★
		《下班以後》		★	★		★	★						
		《基督的最後誘惑》	★		★		★	★	★					
		《四海好傢伙》	★	★	★		★	★		★	★			
		《恐怖角》	★	★	★		★	★	★	★	★			
		《純真年代》			★					★	★			
		《賭國風雲》			★		★	★		★				
	奧立佛·史東	《前進高棉》	★	★					★	★	★	★		★
		《華爾街》	★	★					★			★		
		《七月四日誕生》	★	★	★				★			★		★
		《門》		★	★									
		《誰殺了甘迺迪》	★	★	★							★		★

觀影管道表

國別	導演	影片名稱	百視達 民生	百視達 大安	百視達 天母	金穗影音租售店 民生	金穗影音租售店 大安	金穗影音租售店 天母	視聽圖書館 台大	UB電影館 漢口	巴黎鐵塔 MTV	紅劇院 MTV	國家電影資料館	台大圖書館 視聽資料館	三邦 錄影帶	版權帶
美	奧立佛·史東	《天地》	★		★	★		★	★							★
		《閃靈殺手》	★	★	★	★	★	★		★	★	★				★
		《白宮風暴》	★	★	★	★	★	★	★	★	★	★				★
	史蒂芬·史匹柏	《上錯驚魂路》	★	★	★	★		★	★		★	★	★			★
		《小迷糊大逃亡》	★	★	★	★		★		★	★	★	★			★
		《大白鯊》							★			★	★			
		《法櫃奇兵》		★	★	★	★	★	★	★	★	★	★			
		《外星人》		★	★	★	★	★	★		★	★	★			
		《魔宮傳奇》			★		★	★	★		★	★	★			
		《紫色姊妹花》		★	★	★	★	★		★	★	★	★			
		《大陽帝國》		★	★	★	★	★			★	★	★			
國		《聖戰奇兵》	★	★	★	★	★	★		★		★	★			★
		《休羅紀公園》		★	★								★		★	★
		《辛德勒的名單》			★										★	★

觀影管道表

國別	導演	影片名稱	古根漢 勝大莊・天母	金穗影音視聽特站 勝大莊・天母	視聽讀賣 天母・台北	U2電影館 忠孝・漢口	巴賽隆納 MTV	紅訓悅 MTV	國家電影資料館	台大圖書館 視聽資料組	三映 錄影帶	欣權帶
美	史蒂芬·史匹柏	《失落的世界》	★	★	★				★			
		《搶救雷恩大兵》	★	★	★				★			
	大衛·林區	《橡皮頭》		★	★				★			
		《象人》	★	★	★	★						
		《沙丘魔堡》				★		★	★			
		《藍絲絨》		★	★	★						
		《雙峰電影版》	★	★	★	★			★			
		《我心狂野》		★	★	★						
		《雙峰：與火同行》		★	★	★	★		★			
		《驚狂》		★	★	★						
	吉姆·賈木許	《神秘列車》	★	★	★				★			
英	高恩·柯恩	《血迷宮》						★	★			
		《黑幫龍虎鬥》						★	★			★

觀影管道表

國別	導演	影片名稱	百視達 民生	百視達 大安	百視達 天母	金馬影展錄影帶	金馬影展 民生	金馬影展 大安	金馬影展 天母	視聽圖書館 天母	視聽圖書館 台北	台北電影院 忠孝	台北電影院 漢口	巴黎絲納 MTV	紅凱院 MTV	國家電影資料館	台大圖書館視聽資料區	三映錄影帶	版權帶
美國	喬·舒馬克	《撫棄亞歷桑納》					★	★	★							★			
	荷·柯恩	《冰血暴》		★	★			★	★	★	★	★		★	★				
		《金錢帝國》	★	★	★	★	★	★	★					★	★				★
	昆汀·塔倫提諾	《霸道橫行》																	★
		《黑色追緝令》			★	★	★	★	★	★	★	★	★	★	★	★		★	★
		《黑色終結令》		★	★		★	★	★	★	★	★	★					★	
英國	阿弗列德·希區考克	《蝴蝶夢》		★	★	★			★	★	★			★			★	★	
		《後窗》				★									★				
		《迷魂記》	★	★	★		★	★			★		★			★		★	
		《北西北》	★	★									★					★	
		《驚魂記》	★	★	★		★	★					★	★				★	
	肯·羅素	《鳥》	★	★	★	★											★		
		《男朋友》															★		

觀影管道表

國別	導演	影片名稱	百視達 民生	金牌影音租售店 大友	視聽讀買 U2電影館 天母	民生 大友 天母 台大 忠孝 漢口	巴賽隆納 MTV	紅豆沙 MTV	國家電影資料館 國際電影	台大圖書館視聽資料館	三映 錄影帶	欣檔牌
英	肯·羅素	《野蠻救世主》			★							
		《馬勒傳》		★	★							
		《泛備鐵諾傳》	★		★	★						
	羅素	《替換狀態》			★	★		★				
		《魔界隧道》				★						
		《烈焰狂情》	★					★				
		《一加二的故事》							★			
		《建築師之腹》		★			★	★	★			
國	彼得·格林那威	《馬師、大盜、他的太太與她的情人》	★	★	★				★			
		《港死老公》							★			
		《魔法師的寶典》		★					★			
	格林那威	《魔法師聖嬰》							★			
		《枕邊書》	★	★		★		★	★			

觀影管道表

國別	導演	影片名稱	百視達 民生	百視達 大安	百視達 天母	金螞蟻影視館 民生	金螞蟻影視館 大安	金螞蟻影視館 天母	視聽圖覽 天母	視聽圖覽 台大	U2電影館 忠孝	U2電影館 漢口	巴黎春納 MTV	紅訓悅 MTV	國家電影資料館	台大圖書館視聽資料區	三映錄影帶	版權帶
紐西蘭	珍·康萍	《甜姐妹》（甜心）			★			★	★									
		《天使詩篇》				★												
		《鋼琴師和她的情人》			★	★		★	★									
	大衛·克羅能堡	《裸體午餐》	★		★	★	★		★		★				★			
加拿大		《變蠅人》		★	★	★	★				★		★					
		《蝴蝶君》		★	★		★	★			★		★					
		《超速性追緝》	★	★	★		★	★	★		★		★					
	艾騰·伊格言	《色情酒店》	★	★	★	★	★	★	★		★	★	★	★		★		★
	米開朗基羅·安東尼奧尼	《情事》													★		★	
義大利		《夜》															★	
		《慾海含羞花》													★		★	
		《紅色沙漠》															★	
		《春光乍洩》																★

觀影管道表

國別	導演	影片名稱	百視達			金獅影音租售店			視聽讀U2電影館	巴黎絲絨MTV	幻銷悅MTV	國家電影資料館	台大圖書館視聽資料館	三映觀影帶	版權帶
			民生	大安	天母	民生	大安	天母	天母/台大/忠孝/漢口						
義大利	米開朗基羅·安東尼奧尼	《在雲端上的情與慾》			★			★	★			★		★	★
	費德烈柯·費里尼	《大路》		★	★		★	★							★
		《卡比利亞之夜》		★	★		★	★				★			★
		《甜蜜生活》					★	★	★						★
		《八又二分之一》			★		★	★							★
		《愛情神話》						★							★
		《鬼迷茱麗》						★				★			★
		《羅馬》（羅馬風情畫）							★	★					★
		《阿瑪珂德》							★						★
	羅貝多·貝里尼	《美麗人生》	★	★	★	★	★	★							★
		《香蕉先生》	★	★	★	★	★					★			★
西班牙	路易斯·布紐爾	《安達魯之犬》										★			★
		《被遺忘的人》										★			★

★ 368

觀影管道表

國別	導演	影片名稱	管道														
			百視達 民生	百視達 天母	金獅影音視聽館 民生	金獅影音視聽館 大安	金獅影音視聽館 天母	視聽圖書坊 天母	電影館 台大	電影館 忠孝	漢口	巴黎戀納 MTV	紅訓虎 MTV	國家電影資料館	台大圖書館視聽資料區	三映錄影帶	版權帶
西班牙	路易斯‧布紐爾	《維莉蒂安娜》		★												★	
		《處女日記》（女僕日記）		★												★	
		《青樓怨婦》	★	★	★									★		★	
		《中產階級拘謹的魅力》	★	★	★									★		★	
		《自由的幻影》		★	★											★	
		《朦朧的慾望》		★												★	
	佩德羅‧阿莫多瓦	《激情迷宮》	★													★	
		《我改了什麼聲聲》			★											★	
		《鬥牛士》	★		★											★	
		《慾望法則》			★									★		★	
		《崩潰邊緣的女人》													★	★	
		《綑著妳‧困著我》												★		★	
		《高跟鞋》	★													★	
		《愛慾情狂》	★		★							★	★			★	

觀影管道表

國別	導演	影片名稱	百視達 民生	大眾 視聽圖書	天母 視聽圖書	U2電影館 忠孝	巴黎捷納 MTV	紅訓怡 MTV	國家電影 資料館	台大圖書館 視聽資料區	三映 錄影帶	版權帶
西班牙	派卓羅梅多瓦	《國邊上的玫瑰》										
法國	尚一賈克貝內	《歌劇紅伶》	★	★	★							
		《巴黎野玫瑰》	★	★	★				★			
		《跟着愛情走》	★	★	★							
	盧貝松	《最後決戰》	★	★	★							
		《地下鐵》	★	★	★							
		《碧海藍天》	★	★	★							
		《霹靂煞》	★	★	★		★					
		《終極追殺令》	★	★	★	★	★					
		《第五元素》	★	★	★	★	★	★				
	李歐卡霍	《男孩遇見女孩》	★	★					★		★	
		《新橋戀人》							★	★	★	
德國	文溫德斯	《事物的狀態》									★	★

觀影管道表

國別	導演	影片名稱	百視達·民生	百視達·大友	百視達·天母	金獅影音租店·民生	金獅影音租店·大友	金獅影音租店·天母	視聽購買	U2電影館·台北	U2電影館·忠孝	U2電影館·漢口	巴黎塔納MTV	紅酣坊MTV	國家電影資料館	台大圖書館視聽資料區	三映錄影帶	欣榮版權帶
德	文·溫德斯	《巴黎,德州》							★								★	
德	文·溫德斯	《尋找小津》															★	
德	文·溫德斯	《慾望之翼》	★					★	★								★	
德	文·溫德斯	《直到世界末日》							★									
德	文·溫德斯	《咫尺天涯》	★					★	★				★					
德	文·溫德斯	《里斯本的故事》				★			★							★		
波蘭	克里斯多夫·奇士勞斯基	《今生今世:雙面薇若妮卡》	★			★		★	★				★	★				
波蘭	克里斯多夫·奇士勞斯基	《十誡》							★				★	★				★
波蘭	克里斯多夫·奇士勞斯基	《藍色情挑》	★			★		★	★				★	★			★	★
波蘭	克里斯多夫·奇士勞斯基	《白色情迷》	★			★		★	★				★	★			★	★
波蘭	克里斯多夫·奇士勞斯基	《紅色情深》	★			★		★	★				★	★			★	
南斯拉夫	艾米爾·庫斯杜力卡	《爸爸出差時》													★		★	
南斯拉夫	艾米爾·庫斯杜力卡	《流浪者之歌》	★												★		★	
南斯拉夫	艾米爾·庫斯杜力卡	《亞歷桑納夢遊》	★														★	★

觀影管道表

國別	導演	影片名稱	百視達（天母）	金視影音特店（民生）	視聽讀書（天母）	U2電影館（天母）	巴黎隆納 MTV	紅館帆 MTV	國家電影資料館	台大圖書館視聽資料組	三映錄影帶	版權帶
南斯拉夫	艾蜜爾·庫斯杜力卡	《地下社會》					★	★			★	
丹麥	拉斯·馮·提爾	《歐洲特快車》	★									
		《醫院風雲》	★		★							
		《破浪而出》	★			★						
希臘	西奧·安哲羅普洛斯	《流浪藝人》									★	
		《霧中風景》									★	
		《鸛鳥踟躕》									★	
		《尤里西斯生命之旅》					★	★			★	
芬蘭	阿基·郭利斯馬基	《火柴盒工廠的少女》							★		★	
		《列寧格勒牛仔征美記》									★	
		《我僱了一個合約殺手》									★	
伊朗	阿巴斯·基阿洛斯塔米	《何處是我朋友的家》		★							★	
		《生生長流》									★	

觀影管道表

國別	導演	影片名稱	百視達·民生	百視達·大安	百視達·天母	金馬影音視聽店·民生	金馬·大安	金馬·天母	現觀錄影帶·天母	現觀·台大	U2電影院·忠孝	U2·漢口	巴黎錄放MTV	紅凱悅MTV	國家電影資料館	台大圖書館視聽資料館	三映錄影帶欣賞廳
伊朗	阿巴斯·基阿魯斯塔米	《橄欖樹下的情人》	★	★	★	★	★	★			★	★	★	★			
		《櫻桃的滋味》			★	★		★									
日本	黑澤明	《羅生門》	★	★		★	★	★							★		★
		《生之慾》				★	★	★							★		★
		《七武士》				★	★	★							★		★
		《大鏢客》						★	★						★		★
		《天國與地獄》				★		★		★					★		★
		《德蘇烏扎拉》													★		★
		《影武者》													★		★
		《亂》			★					★	★				★	★	★
		《夢》	★	★	★			★			★			★	★		★
		《八月狂想曲》	★	★	★			★						★	★		★
		《一代鮮師》												★			★
大島渚		《青春殘酷物語》				★								★			★

因為**導演**，所以**電影**

觀影管道表

國別	導演	影片名稱	百視達 民生	百視達 大安	百視達 天母	金馬影展藝術片	視聽讀物 台大	U2電影館 漢口	巴賽隆納 MTV	紐約 MTV	國家電影資料館	台大圖書館視聽資料組	三視錄影帶	授權帶
日	大島	《感官世界》												
		《情慾世界》									★		★	
	大衛	《人猿馬克斯》（馬克斯和我的愛）									★		★	
		《浮囂》											★	
		《葬禮》									★		★	
	伊丹十三	《蒲公英》									★		★	
		《女稅務員》									★		★	
		《女稅務員第二集》			★	★	★	★	★	★	★		★	
		《民暴之女》									★		★	
		《大病人》									★		★	
華人導演	侯孝賢	《兒子的大玩偶》									★	★	★	
		《風櫃來的人》				★		★	★	★	★	★		
		《童年往事》									★	★		
		《戀戀風塵》					★	★			★			

★ 374

觀影管道表

國別／導演	影片名稱	百視達 民生	百視達 大安	金馬音響唱片 天母	視聽續 民生	視聽續 大安	視聽續 天母	U2電影館 天母	U2電影館 台大	巴黎達納MTV 忠孝	巴黎達納MTV 漢口	紅蜻蜓 MTV	國家電影 資料館	台大圖書館 視聽資料組	三吷 錄影帶	版權 販售
華人／侯孝賢	《悲情城市》				★	★				★		★				
	《戲夢人生》			★		★	★		★	★		★				
	《好男好女》	★			★				★	★		★				
	《南國再見，南國》															
	《海上花》						★									
張藝謀	《紅高粱》		★						★	★		★				
	《老井》					★										
	《大紅燈籠高高掛》	★				★			★	★	★	★				
	《活著》				★	★				★	★	★	★			
	《搖啊搖，搖到外婆橋》		★			★				★	★					
陳凱歌	《黃土地》												★	★		
	《大閱兵》													★		
	《孩子王》														★	
	《霸王別姬》	★														★

觀影管道表

國別	導演	影片名稱	百視達 民生	百視達 大安	金馬影音租店 大安	金馬影音租店 天母	視聽覽 U2電影館 天母	視聽覽 U2電影館 台大	視聽覽 U2電影館 愛國	視聽覽 U2電影館 漢口	巴黎塞納 MTV	紅館 MTV	國家電影資料館	台大圖書館視聽資料區	三映錄影帶	版權帶
華人導演	陳凱歌	《風月》	★		★	★	★	★	★		★					
	李安	《推手》	★	★		★			★		★	★	★			★
		《喜宴》	★	★	★	★	★	★	★				★			★
		《飲食男女》	★		★	★	★	★	★		★	★	★			
		《理性與感性》	★	★	★	★	★	★	★	★		★	★			
		《冰風暴》						★	★			★				★
	蔡明亮	《青少年哪吒》	★		★	★	★	★	★	★	★	★	★			
		《愛情萬歲》			★	★	★	★	★	★		★	★			
		《河流》							★				★			
	羅卓瑤	《秋月》			★				★	★	★	★	★			
		《誘僧》	★					★	★		★		★			
		《浮生》											★			
	關錦鵬	《地下情》											★			
		《胭脂扣》											★			

376

觀影管道表

國別	導演	影片名稱	百視達 民生	百視達 大安	百視達 天母	金馬影音視聽店 民生	金馬影音視聽店 大安	金馬影音視聽店 天母	視聽圖書 天母	U2電影館 台大	U2電影館 忠孝	U2電影館 漢口	巴賽隆納 MTV	紅凱悅 MTV	國家電影資料館	台大圖書館視聽資料區	三映錄影帶	版權帶
華	關錦鵬	《紅玫瑰白玫瑰》																
		《阮玲玉》		★		★												
		《越快樂越墮落》	★	★		★		★	★	★	★							
	王家衛	《阿飛正傳》			★	★		★	★				★	★				
		《重慶森林》					★		★	★								
		《東邪西毒》								★								
		《墮落天使》	★	★	★	★		★	★	★	★	★	★	★				★
		《春光乍洩》	★	★	★	★		★	★		★	★		★				★

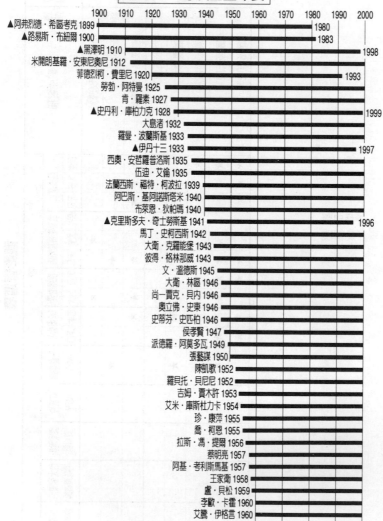

附錄二　導演出生年表

	1900	1910	1920	1930	1940	1950	1960	1970	1980	1990	2000

▲阿弗烈德·希區考克 1899　—　1980
▲路易斯·布紐爾 1900　—　1983
▲黑澤明 1910　—　1998
米開朗基羅·安東尼奧尼 1912
菲德烈柯·費里尼 1920　—　1993
勞勃·阿特曼 1925
肯·羅素 1927
▲史丹利·庫柏力克 1928　—　1999
大島渚 1932
羅曼·波蘭斯基 1933
▲伊丹十三 1933　—　1997
西奧·安哲羅普洛斯 1935
伍迪·艾倫 1935
法蘭西斯·福特·柯波拉 1939
阿巴斯·基阿諾斯塔米 1940
布萊恩·狄帕瑪 1940
▲克里斯多夫·奇士勞斯基 1941　—　1996
馬丁·史柯西斯 1942
大衛·克羅能堡 1943
彼得·格林那威 1943
文·溫德斯 1945
大衛·林區 1946
尚一賈克·貝内 1946
奧立佛·史東 1946
史蒂芬·史匹柏 1946
侯孝賢 1947
派德羅·阿莫多瓦 1949
張藝謀 1950
陳凱歌 1952
羅貝托·貝尼尼 1952
吉姆·賈木許 1953
艾米·庫斯杜力卡 1954
珍·康萍 1955
喬·柯恩 1955
拉斯·馮·提爾 1956
蔡明亮 1957
阿基·考利斯馬基 1957
王家衛 1958
盧·貝松 1959
李歐·卡霍 1960
艾騰·伊格言 1960

★
378

1. "▲" 係表已歿
2. 筆者並無尋得昆汀·塔倫提諾、羅卓瑤、李安、關錦鵬等四人資料，故略。

電影學苑 6

因為導演，所以電影
—— 當代電影導演群像

編 著 者／曾柏仁
出 版 者／揚智文化事業股份有限公司
發 行 人／葉忠賢
執行編輯／晏華璞
登 記 證／局版北市業字第 1117 號
地　　址／台北市新生南路三段 88 號 5 樓之 6
電　　話／(02)2366-0309　2366-0313
傳　　眞／(02)2366-0310
郵政劃撥／14534976
戶　　名／揚智文化事業股份有限公司
印　　刷／偉勵彩色印刷股份有限公司
法律顧問／北辰著作權事務所　蕭雄淋律師
初版一刷／2000 年 9 月
定　　價／300 元

南區總經銷／昱泓圖書有限公司
地　　址／嘉義市通化四街 45 號
電　　話／(05)231-1949　231-1572
傳　　眞／(05)231-1002

ISBN　957-818-161-2
網址：http://www.ycrc.com.tw
E-mail: tn605547@ms6.tisnet.net.tw
＊本書如有缺頁、破損、裝訂錯誤，請寄回更換＊

國家圖書館出版品預行編目資料

因為導演，所以電影：當代電影導演群像／
曾柏仁編著.---初版.---臺北市：揚智文
化，2000〔民89〕
　　面：　公分.--（電影學苑；6）

ISBN　957-818-161-2（平裝）

1.電影片—評論

987.8　　　　　　　　　　　　89008835